建築
為何重要

保羅・高柏格 著

林俊宏 譯

PAUL
GOLDBERGER

給蘇珊、亞當、班、艾力克斯、
達芙妮、西伯克斯、約瑟芬
以及文生‧史考利

For Susan, Adam, Ben, and Alex;
Delphine, Thibeaux, and Josephine
and for Vincent Scully

W
—
A
—
M

導讀　告訴我們何謂建築的真實

保羅‧高柏格（一九五○—，以下稱作者），正如他於本書中所提，美國經典電影《三十四街的奇蹟》最動人的情節，「就是城市小公寓裡的小女孩把一張摺好的雜誌圖片藏在床邊抽屜裡，那是一棟郊區房子，是她沒告訴別人的夢想。（當然，電影的結局就是女孩搬進了那棟房子——不是類似的房子，就是照片上的那棟房子。這個跌宕的情節告訴我們，建築不是一般的、可交換的，真正重要的房子都是真實的，且就是特定的那一棟。）」（詳本書第五章）

一九六三年，年僅十三歲的作者看了《進步建築》（Progressive Architecture）某一期由保羅‧魯道夫（Paul Rudolph）設計的封面及對剛落成的耶魯大學藝術與建築系館的專介，及一本介紹艾羅‧沙里寧（Eero Saarinen）設計的耶魯大學冰上曲棍球館及宿舍的專書之後，下定決心入耶魯就讀，一切居然神奇如作者對電影情節的評論，他看到了「特定的那一棟」。十年後（一九七三），他自耶魯畢業，開始進《紐約時報》寫建築專欄，並於一九八四年再如電影情節的暗喻及預示，獲得了美國普立茲新聞評論獎的殊榮。以建築評論介入並深入影響美國公共

輿論對建築的看法，作者累積近四十年的建築評論寫作可說是一個重要的關鍵力量，雖然理察・桑奈特（Richard Sennett）早於一九七四年即以《公共人 再會吧》（The Fall of Public Man）一書說明「公共人」在西方早已沒落以及西方人為何失去參與公共事務的熱情，但作者讓我們看到他如何將建築視為「公共知識」及他自己如何成為「公共知識份子」的執著及熱情。

我完全同意也喜歡作者在本書為建築所鋪陳的一切，正如作者在本書最後的謝辭所言，這本書寫作及出版的目的在於向社會大眾介紹「怎樣欣賞建築」，解釋說明建築是如此重要的公共知識。作者謹慎且有自信地整合多年來磨練的文字寫作技巧及他對建築相關知識的廣泛涉獵，閱後你會覺得建築是如此重要的本質，終於在二○○九年完成《建築為何重要》一書。正如我的前述，作者雖出自建築專業學院，目前也在學院任教，但最令人印象深刻的，是他在書中以其廣泛通識教育（Liberal Arts Education，亦稱博雅教育）的豐厚背景，並然有序地從「意義、文化、符號、挑戰及舒適」（第一及二章）展開，再深入地以較專業的角度論述建築之為「物件及空間」（第三及四章），最後以建築與「記憶、時間及地方營造」（第五、六及七章）等較具廣泛公共及社會性議題的論述來回應他寫作本書的企圖，即揭示「建築為何重要」。以我個人經驗而言，建築之所以重要，不僅止於建築的主體（物），而在於以建築作為公、私生活必要存在的介面所產生於公、私之間比重的變化，作者在第一章章末總結道：「我們終究是因為相信未來才興蓋

建築，沒有什麼能像建築那樣展現對未來的承諾。我們精心興蓋建築，是因為相信未來會更美好，因為我們相信，送給後代子孫的禮物中，很少有東西能比得上偉大的建築。建築象徵我們對社會的期許，也象徵我們不僅相信想像的力量，也相信社會能夠不斷開創新局。」在第六章中，作者描述紐約著名地標──中央車站是如何保存下來，他引用了「不斷持續的過去」的觀念，作為廣義且符合「時代精神」（Zeitgeist）的觀點，反駁了現代主義建築師對建築與時間的狹義看法，並提出「出於公共利益考量，必須限制地主拆除現有建築的權利？」此一極具現代公民社會意識的思考。中央車站的保存自一九六五年起推動，過程中歷經與鐵路公司關於「權益」的長期訴訟，終於在一九七八年，美國最高法院史無前例地以六比三票的多數票數，首度為歷史古蹟保存的建築個案作出支持「經濟必須服從公共利益」的最終歷史判決，形成「公共」的勝利。儘管如此，作者還是在第七章中直言批評：「基本上，美國導向、汽車導向已逐漸成為國際建築形式，但此事所代表的文化霸權，其實並不值得開心，尤其這種千篇一律的情況不只發生在全球各地，也同樣發生在美國本土。」作者認為這種新城市模式的特點，是「重視開車的便利高於行人的權利」，而作者認為「公共空間的私有化」，其實可以說是今日這個時代真正的決定性特徵，也影響了當代文化的都市觀」，而這又何嘗只是當代美國的問題，在臺灣，我們看見也遭遇了相同的狀況，與其說在臺灣也不乏歷史建築保存公共勝利的零星個案，

不如說是我們似乎離「經濟必須服從公共利益」的社會價值太遠，我們還是必須深思「建築為何重要」。「城市的角色就是要成為共同場所、共同點，以創造出某種記憶的共同體，藉此刺激我們，讓我們更強大。」作者如是說。

除了作者將建築視為公共的觀點之外，我們知道作者所成長的「六○年代」（1960's）是美國經過二戰後社會積極改變的年代，從此改變了美國，也影響了世界，從甘迺迪總統一句「不問美國能為你做什麼，要問你能為美國做什麼」這句名言開始，作者不曾提及的背景正是美國社會公共意識啟蒙盛行的時代，「公共藝術」、「社區」、「地方」、「居民參與」，甚至具有代表性的建築關鍵字都在此時孕育、誕生，建築的跨領域整合觀念也在此時形成。作者在本書寫作知識上至為重要的二本書，其中羅伯特・范裘利（Robert Venturi）的《建築的矛盾性與複雜性》（Complexity and Contradiction in Architecture, 1966）對現代建築單一價值觀及過於明確清晰的空間形式有所批評，提出以符合時代特色的「兩者皆是」取代現代建築在意識型態上所強調的「二者選一」，作者在第二章文中引用了范裘利的觀點：「想了解建築，就必須知道這是一種「既／又」而非「不是／就是」的關係。」說明了作者對建築的基本觀點，至於珍・雅各（Jane Jacobs）的《偉大城市的誕生與衰亡》（The Death and Life of Great American Cities, 1961）一書的觀點，

如今看來是六〇年代至今一種社會關懷式都會現象觀察寫作的典型，這觀點則具體影響了作者在五至七章的寫作觀點，例如作者在第五章中提到「塑造建築記憶，影響最深的還是我們每天居住的建築」，又如前段關於作者對公共環境議題的看法，皆受珍・雅各著作的觀念引導。這二本書因為都不是學術性寫作，文字相對寫實且易讀近人，因此在建築及都市的公共論述上形成一種非常大的影響力，也成為當前建築學院至為重要的學習理論，至今仍是學院中重要的經典著作。

另外，作者提及查爾斯・摩爾（Charles Moore），摩爾於一九六五至一九七〇接任保羅・魯道夫為耶魯大學建築學院院長，摩爾的一篇文章〈公共生活須付出代價〉（You Have to Pay for the Public Life），也影響了作者對「公共空間的價值」的看法。事實上，六〇年代的建築學院面對所謂「現代建築大師」時代的結束，加上社會價值觀的轉向及改變，建築思潮逐漸朝相對開放的方向發展，開始將建築的學習議題從「物本」轉而注重「人本」，作者在第七章末說：「建築不再能夠定義人類所有的公共場所，也就不再是公共／公民經驗的唯一舞臺」。一九七七年，摩爾及其耶魯同事坎特・布魯墨（Kent Bloomer）出版了二人當年在耶魯教授一年級入門學生基本設計的教材《人體，記憶，建築》（Body, Memory, Architecture），除說明建築教育必須從包浩斯式教育轉向之外，更強調建築應該是一種反映人類真實欲望與感覺、注重感官反應的社會

藝術，而非設定為附屬在有一套既定技術性目標架構下的高度專業化機制，人體的觀察則是建

築三度空間的開始，建築也因此從包浩斯所主張的抽象藝術轉而修正為以人體為中心的藝術，

將記憶當成人體與建築的連接點，反映人體在個人及公共意涵間的關係，這本書的觀點也已形

成今日學院教學的基本知識。因此，在我看來，書目說明中的線索都是讀者在閱讀本書時對作

者的論述思考進一步認識的重要角度。最重要的是，作者這篇書目說明應可被視為本書「第〇

章」，這篇章節具有無與倫比的重要性，相當於對十九世紀中、末期至二十世紀甚至當前的建

築史研究的閱讀清單，幾位建築史論經典作者如夏默生（John Summerson）、佩夫斯納（Nikolaus

Pevesner）及作者耶魯的建築史老師史考利（Vincent Scully），及關於建築文化、藝術史、藝術心

理、哲學、文學、電影及音樂……包含之廣博及精深，是作者自我成長的歷程，也是美國通識

（博雅）教育成功具體典範，這點，實在值得臺灣社會學習及讀者的深刻體認。

此外，作者在寫作這本書之初，即將這本書定位為供大眾學習「如何欣賞建築」，其文字之

流暢、可讀性之高，自不在話下，作者不直接引用「理論」，卻不厭其煩地反證或辯護建築

理論與建築具體存在的相互辯證，作者也不刻意或依專業慣性去區分古典、現代，反而常中

性且有理（理性、道理）地將某些如古典建築書籍出版的「最古典」的作者維楚威斯（Marcus

Vitruvius Pollio）所認為建築三要素「用途、堅實、喜悅」，當成立論的基礎。在本書引言中運用

史考利認為「建築是不同世代跨越時光展開的對話」的看法，作為書中許多建築案例的評論觀點，例如林肯紀念堂、國家畫廊及耶魯校舍等帶有「古典」式樣風格的建築，試圖在論述上「平衡」（或抹去）式樣即成觀點膚淺，而以非常「現代性」（雖然作者在書中表明可另作專文討論）且貫穿時空的方式說明這些建築的現代感實無法從外觀去判斷，作者也連帶批評了某些「現代」建築並不現代，並積極用這種態度力圖回歸建築應具備的原貌，使得作者的評論觀點既中肯，且相當具參考價值。

「建築代表真實，而在這個虛擬時代中，真實也越來越珍貴。」這是作者在第七章結尾的文字，建築是否仍可如作者在第二章所言，「想了解建築，就必須知道這是一種「既／又」而非「不是／就是」的關係，這點，顯然是當我們已然面對新的建築真實之後同時存在的事，但「公共」不必等待，就已經存在，那就是真實。

0

Introduction

引言

人類生活不能沒有建築，但建築的重要性還不在此。本書要解釋的是，建築除了幫人擋風遮雨，還有什麼更進一步的作用。雖說建築確實可以帶給人類所需的庇護，而這是詩歌、文學和繪畫所無法做到的，但光是如此，仍然不足以回答「建築為何重要」這項問題。如果建物只能為我們擋風遮雨，也就無需我們在此大書特書了。

當建築超越了擋風遮雨之後，才開始變得重要。從那時起，建築開始向我們傾訴這個世界，也開始有了藝術的特質。可以說，當人類建立了自覺，意識到自己所做之事已超越了實用時，就開始發展建築這門學問，即便那只是微小的超越。這事可大可小，可能只是把屋子的前門漆成紅色，但也可能是創作大教堂的玫瑰窗；可能只是不經意在窗子四周加上小小的線腳裝飾，也可能是精心繪製出巴洛克式教堂圓頂壁畫。農舍釘了護牆板，門廊上還有圓柱，這是建築；但名建築師法蘭克・洛伊・萊特（Frank Lloyd Wright）蓋的房子，每面牆、每扇窗、每道門，小到幾吋的細節都有講究，呈現精心設計的構圖，這也是建築。萊特總喜歡說，當他開始在美國大草原上建起不規則向外伸展的低矮現代住宅時，就是建築的開端。密斯・凡德羅（Mies van der Rohe）的說法較為謙遜，也更帶詩意，他認為建築的起源就在首次「將兩塊磚頭放在

「一起」的那一刻。

建物會為我們注入種種情緒反應，而建築的誕生，正與我們對此事的理解息息相關。建築可以激發我們的感受及思考。當建築在我們頭上張開一片屋頂，讓我們感到喜悅、悲傷、困惑、敬畏時，便開始有了不同的意義。建築在創造出平靜、興奮的情緒時，的確具有影響；然而，我也必須說，當建築激發出焦慮、敵意、恐懼時，也具有同等影響力。建物可以影響上述一切，更有甚者，建物還代表了社會理想，代表了政治言論，也代表了文化象徵。建築毫無疑問是社區概念最重大的實體符號，能讓我們堅定表達出對於共同立場的信念。有時我們光從社區建造的方式，就能看出其中種種價值觀，像是紐澤西州的雷德朋，一眼就能看出這座市郊小城是建來控制汽車交通，而像義大利阿瑪菲海岸的波西塔諾等城市，也是一眼就可看出城鎮的建造目的是和海洋緊密連繫。康乃狄克州格林威治郊區綠葉如茵，和長島的列維敦的成片郊區住宅形成強烈對比，想知道兩地有何不同，看看前者的莊園和後者的住宅，應該會比看居民來得容易。居民可能還會騙人，但建築相對比較誠實。

此外，建築也可以見證記憶的力量。多年後回到發生過人生大事的房子、學校、旅館等地方，誰能無視建築散發著濃濃的過往情懷，彷彿歷歷在目？建築史學家文生‧

史考利（Vincent Scully）曾說，建築是不同世代跨越時光展開的對話，雖說種種藝術和文化的形式無不如此，但建築的對話最為顯眼與突出，也最不可能受到忽視。雖然我們不一定會參與對話，但總會聆聽這些對話。光是這個原因，就足以構成關注建築的理由，因為建築就在身邊，必然會影響我們。這種影響可能十分微妙而難以察覺，也可能驚心動魄，但無論如何，絕對存在。

原因就在於，即便我們並未主動尋找建築，甚至選擇視而不見，建築都在那裡。這和討論巴洛克音樂或文藝復興時期雕塑的情形略有不同，我們不止應將建築當成偉大的傑作來思考，也應視之為日常經驗的一部分。不論喜歡與否，建築都是每個人日常生活的一部分。選擇閱讀《包法利夫人》、決定聆聽貝多芬晚期四重奏的演出，都是有意圖的自覺行動，造訪法國的夏特爾大教堂也是，但你就生活在建築物中，身旁、四周也都圍繞著數十棟建築物，而其中沒有任何一棟是你所能決定的。這些建築，有些可能是傑作，但有些或許就只有廉價小說或是商場背景音樂的等級。在談文學的意義時，不提及言情小說暢銷作家丹妮爾·斯蒂（Danielle Steel）也無傷大雅，但要釐清建築的影響力，怎麼可能不看看商業大街？

也因此，本書以許多篇幅談論每天觀看建築物的經驗，對大多數人來說，這也是建

築之所以重要的主因（甚至是唯一原因）。建築傑作並不會因此而減損重要性，本書仍會投以相當的關注。要說最偉大的建築物帶來建築經驗上最輝煌的時刻，並不為過，我本人就確實感受到了。有些人談建築，就像是在談由傑作構成的連續故事，這部史詩由金字塔和帕德嫩神廟展開，再經由夏特爾大教堂、泰姬瑪哈陵、佛羅倫斯大教堂、勞倫先圖書館、聖保羅大教堂，延伸到建築師路易·蘇利文（Louis Sullivan）、萊特、柯比意（Le Corbusier）、密斯·凡德羅等人的作品。但我寧可不這麼做，而是將建築視為綿延不斷的文化表達。凡德羅說，建築「是將時代的意志譯成空間」。建築物告訴我們，我們是什麼、我們想成為什麼，而能提供最多答案的，有時正是那些平凡的建築。

當然，對某些讀者而言，建築的重要性比我在此的思考更明確。比如對某些人來說，建築之所以重要，是因為建築消耗了最多能源（遠超過汽車），如果我們不減少建造和維修建築所消耗的能源，這個問題的嚴重性，將比所有開迷你庫柏的人都換開悍馬車還嚴重。綠建築運動相當迫切，我也認同建造永續建築的智慧及實用性。過去十年間，建築專業接受了不少環保運動的價值觀，甚至自行推動許多環保運動，這樣

的發展讓人欣慰。因此我完全支持永續建築的發展，但本書之所以不討論這個主題，只是因為我想從更廣泛、不那麼技術的角度來討論建築。當然，建築使用能源的方式，仍會不斷引發我們關注，而這個時代也應該將減少能源消耗視為當務之急。

同理，我相信有些讀者覺得建築之所以影響重大，是因為營造業在經濟中舉足輕重，如果建築能更有效率，整體經濟也能因而獲利。也有人認為建築之所以令人關注，是因為相關技術不斷有顯著突破，過往只能出現在建築師夢中的建築，現在我們都能一一造出。一定也有讀者認為，建築的重要性來自人類對居家的渴望，而建築正有能力處理這一點，以及其他許多急迫的社會需求。我要再次重申，我完全同意這些看法，而我也會在第一章末簡單談談建築的社會責任。然而，雖然我也十分認同建築的經濟和技術層面至關重大，就如同綠建築的議題不容忽視，但以上卻非本書重點。

本書的目的不在提倡某種建築理論，因此也沒有什麼一以貫之的世界觀，可以讓建築師據以設計形式，也讓我們據此理解建築。說到傑出的建築，我不相信有什麼作法能通用全球，就算是在那些風格遠比今日一致的時代，建築師也始終想以無數方式興建不同的建築。不論哪種風格、哪個時期，最好的建築都令我悸動不已，而本書重點

雖然幾乎完全放在西方建築，但談論的空間、符號、形式，以及日常建築和特定建築的關係，都是放諸四海皆準，適用於所有文化的建築。

建築的形式會因文化而異，但我們在比例、尺度、空間、紋理、材質、形狀、光線等基本層面的體驗，本質上卻沒有建築本身的外觀那麼不同。我最感興趣的，是如何去理解這些基本事物，這比任何只能接受單一建築方法的理論、教條、文化傳統，都要有趣得多。

建築師身為藝術家，常以不同的角度看事情，而他們也理應如此。如果你相信世上有某種不二法門，在創作重大作品的時候或許會更易著手。理論就像是給馬戴的眼罩，在藝術創作上有其用途，甚至是不可或缺，但我並不認為理論能幫助一般人欣賞及理解建築。

不過，如果理論幫不上忙，又有什麼幫得上？套句凡德羅的話，究竟是什麼決定了磚塊是否擺放妥當？為何有些建物能讓人精神一振，有些反而讓人沮喪？為何有些建物帶來喜悅，有些卻帶來痛苦？又為何有些建物幾乎讓人看過便忘？即便通往建築天國的路徑很多，也不表示沿路完全沒有路牌指引──我們需要一些「什麼」來幫助我們分辨好壞。有些指示純粹從美學出發，例如許多比例都以「黃金

分割」為基礎，大約是三比五的長方形，這樣的長寬比特別賞心悅目，不太方，也不太長。我們可以窮究哪些組合造就了令人愉悅的建築，直到筋疲力竭（我也會在第三章稍微提及視覺感知一事），但這樣的分析有其侷限。建築雖能達到極為崇高的美學成就，終究都必須在美學和其他考量之間達到平衡，才能獲得意義。想了解建築，就必須知道建築是由一系列複雜且常相互矛盾的條件組成，而在此組成中，藝術多少得向現實世界妥協。建築一向都得面對各種限制，實體限制、財務限制或功能需求。若是認為建築只是藝術或只追求實用，就不可能真正掌握建築的本質。

珍奈‧溫特森（Jeanette Winterson）在《藝術品》（Art Objects）一書中問道，要怎樣才能分辨備受推崇及無人聞問的藝術。她說：「幾年前，我和一個股票經紀人短暫同居，他的藏酒十分豐富。我問他，怎樣才能了解葡萄酒。

「他說：『喝就對了。』」

確實，經驗雖不是一切，但有其必要。想要學習，唯一方法就是看，再看，然後看得更仔細。雖說藝術鑑賞就像品酒，而喝了很多紅酒並不保證就能成為品酒專家，卻是唯一可能的起點，且終究是漫長學習過程中最緊迫的部分。本書絕對站在「體驗」

那一方。如果要在「漫步街頭」和「閱讀建築史」之間擇一，我必然會選擇前者以及實際感受的力量。至於風格特徵、艱澀的古典裝飾品名稱、偉大建築師的生日等知識，總是可以等到未來某天再去書中查閱。想要抓住置身於建築空間中的感覺，想知道那是什麼感受、建築如何吸引你的目光、如何激盪你的心神，或者幸運的話，讓你覺得彷彿有股電流竄過脊椎，想理解這一切，就只能身歷其境。

任何事物都會引發人的感受，除了大師傑作之外，人世的萬物亦然。本書的目的，就是要討論當我們面對建築時，如何抓住建築帶給我們的感受，看看建築如何感動我們，如何增進我們的智識。雖然這本書涵蓋了建築史、建築風格指南或建築字典等等元素，卻又不僅如此。我希望這本書能傳達出一項最重要的訊息，那就是鼓勵大家去看，並慢慢學會相信自己的眼睛。看的時候，要直視本質，而不是膚淺的風格細節。

思考的時候，要思索建築的意圖，但也不要因為立意良善就放寬標準，因為這種心態只會促成更多糟糕的建築。在藝術中，意圖雖不可少，卻只是個開端，而不是最後成果，建築也是如此。至於出色的意圖如何轉變成認真的想法，然後激發我們創造出令人愉悅，甚至讓人感動的建築形式，便是本書接下來的主題。

1

MEANING, CULTURE, AND SYMBOL

第一章 ──

意義、文化、符號

建築及結構會影響人類的品格和行為，這點無庸置疑。人建造了建築，建築再回過頭來塑造了人，為我們定出生命的道路。

溫士頓・邱吉爾

我知道，建築對我而言非常重要，但我無意宣稱建築可以拯救世界。偉大的建築並不是桌上的麵包，也不是法庭裡的正義。沒錯，建築會改變生活品質，而且影響往往十分驚人，然而建築無法醫治病人、教化無知，光憑建築也無法維持生命。建築充其量不過是提供一個舒適、令人開心的環境，讓上述事情得以發生。雖然建築本身可能無法創造生命，卻以這種種方式為現存的生命帶來意義。要討論建築有多重要，就必須了解建築以何種方式展現影響力。建築除了明顯具有「遮風擋雨」的功能之外，其重要之處就和任何藝術一樣，都是讓生命更加美好。

矛盾的是，最平凡的建築對人類的意義往往最為重大，像是頭上的屋頂，以及隨意造來讓我們躲雨、工作、購物、睡覺和玩樂的建物。這些建物是白話方言，是建築界的標準語言，但卻非本書的重點，但我仍想加以探討，原因在於，我並不認同「嚴肅的建築」和「普通的建築」可以明確畫分。藝術史家尼可拉斯・佩夫斯納爵士（Sir Nikolaus Pevsner）寫道：「腳踏車棚是建物，而林肯大教堂則是建築。」但那又如何？

兩者皆是建物，也皆為建築。林肯大教堂這棟建築確實比腳踏車棚更複雜、更宏大，建造的動機也更為神聖。然而，每棟建築都訴說了背後的某些文化，每處結構至少都有些視覺趣味，也喚起某些情感和情緒。雖然宏偉的大教堂所引發的討論比普通車棚還要多，但兩者同樣塑造了我們的環境。再者，與車棚相似的建物包括商場裡、高速公路旁、郊區城鎮裡的地方商用建築及住宅建築等，對我們所居之地的影響都比遠方的大教堂大得多。

這些建築都稱不上傑作，而政治正確的評論家會不以為然，且為此感到痛心。然而，我們仍冒險忽略這些建築。麥當勞？拉斯維加斯的賭場？移動房屋、郊區的貨櫃屋、路邊商圈、購物中心、辦公大樓停車場？這些建築可能很平庸，也可能充滿歡樂及巧智，但很少能給人超脫的感受，不過卻能讓我們知道自己是誰，以及自己想打造什麼樣的環境，而往往成效頗彰，讓大多數建築評論家大為難堪而不願承認。美國的建築大多醜陋，但話又說回來，十九世紀倫敦人也覺得當時的倫敦建築多半很醜。

美國今日的建築環境如此缺乏藝術性，可能正反映出我們的文化，就像巴黎和羅馬的設計也反映出背後的城市文化。可以確定的是，想在今日認真討論建築，卻又想避開整體建築環境，無疑是緣木求魚。從高速公路到花園，從商場到教堂、摩天大樓、加

油站，一切都是緊密相連、互相依存。我無意將二十一世紀之初的景觀浪漫化，但我知道，佩夫斯納的學術二分法再也無法成立。

或許他的二分法從一開始就站不住腳，但確實有段時間，日常建築有很多地方似乎就是偉大建築的簡易版、縮小版，兩者的品質差距幾乎無法察覺。確實，倫敦的喬治亞式連棟住宅比鄉間莊園還要樸素，但兩者其實是同類，說的是同一種語言，甚至連窮人住的簡陋房子，也像是豪宅的陽春版本，是同一本型錄裡的廉價地下室。令人驚奇的是，倫敦和西歐其他城市都有這類相當同質的建築文化，也正因如此，佩夫斯納才如此武斷又冷酷地區分可敬的「建築」和一般的「建物」，因為他的經驗是二十世紀初那幾十年，而和今日相比，當時的一般建物都更具建築作品的野心。在十八世紀的倫敦，喬治亞式建築創造了一種語言，而這種語言的建築元素既能蓋出一般建物，也能建出偉大傑作。如果你是建築師，你了解那種語言，就能用它來譜寫篇章；如果你是受過教育的非專業人士，也能看出並欣賞它的細節。但即使你沒有任何知識，還是可以享受以這種語言蓋起的建築所帶來的清晰和節奏，並看到整個城市因此充滿生氣勃勃的美。

我們也不是只能談倫敦或歐洲。在十九世紀及二十世紀初的紐約，沿著靜謐小巷興

建的褐石樓房，及日後在繁忙大道上出現的喬治亞式和文藝復興式的公寓，甚至是狹小惡臭的廉價租屋大樓，都有一種特質，也都道出共同的建築語言。那是一種磚石的語言，飄著裝飾和細節的氣味，背後的信念則是再怎麼私人的建築都會在公眾面前現身，也因此必須向街道、行人負責，不論那些人是否有理由登門入室。十九世紀中葉到二十世紀中葉的百年間，共同形成紐約街道的建築則共享一種尺度的語言。此時期的建物雖然規模宏大，卻還是會以行人為考量，而且成為街上的元素，彼此相交，共同構成一個更大的整體，而非各自獨立的物體。這種共同的語言，反映出對背景的尊重，也反映出建物創造了城市紋理的想法，正因有此認知，而文明的環境就是由此而生。

把紐約第九大道廉價租屋大樓的雕飾飛簷視為文明表徵，固然很怪，但在十九世紀末的紐約，這確實代表了文明。飛簷引人注目，讓建物與隔鄰連成一體，也讓建物融入整體街景。同時，飛簷也暗示了建物有遮風擋雨之外的功能，指出建物即使再粗劣、難看，甚至庸俗，都能使周圍的城市更加豐富。即便你我單純只是路過，飛簷也會向我們發出種種訊息。

這些租屋大樓的意圖很明顯是要為街道增色，並進一步豐富城市生活，正因如此，

佩夫斯納的二分法在今天就不那麼適用了。附有裝飾的廉價租屋大樓，難道只是華麗的腳踏車棚？或者，這其實是對林肯大教堂的俗世迴響？這是進化的猿類，還是墮落的天使？廉價租屋大樓是一種實用的建設，但設計卻超越了實用，姑且不論其價值判斷，我覺得這完全符合建築的定義。

當然，根據這個標準，只要建物的外觀能反映一定程度的文明意圖，就能算是建築。這些意圖或許會展現在平凡的設計上，像是廉價大樓飛簷上粗糙的弧線：但也可能精緻而深刻，像是夏特爾大教堂的石雕和彩繪玻璃，或是波洛米尼（Borromini）的非凡作品聖艾弗教堂（Chiesa di Sant' Ivo alla Sapienza）的空間。雖然建築的意圖可以是單純的裝飾，但絕不僅如此。建築的源頭可以是刻意打造的空間、精心雕塑的形式，或是並置各種苦心安排的材質。藝術主要是由意圖來定義，建築也是如此。

建築在藝術和實用之間保持精準又不穩固的平衡，這當中的需求既不帶領藝術，也不追隨藝術：既不向藝術屈膝，也不比藝術優越。建築同時存在各種面向，而每件建築作品或多或少都得考慮所有面向。大約在公元前三十年，古羅馬的維楚威斯便寫下建築的三要素是「實用、堅固、喜悅」，至今仍無人超越，因為這三重定義劃切地總結建築的矛盾：建物必須實用，同時又得與實用對立，因為藝術（也就是維楚威斯所

謂的「喜悅」）在本質上並無世俗功能。最重要的是，建物在建造時還得遵守工程法則，也就是說，蓋了之後還必須屹立不倒。

建築確實有這種種衝突，但維楚威斯卻不將之視為對立，而是視為共存。他的觀點提醒我們，建築物必須同時有用、建造穩固、令人賞心悅目。此外，維楚威斯也並未明確將三大要素依重要程度排序。想像三者的重要程度依序遞增，固然並無不妥，但維楚威斯真正想傳達的訊息中，其實暗藏著一則幽微注腳：三者互相依存。沒有堅固和喜悅就不可能實用，但喜悅也有賴堅固，因為堅固不僅讓建築物屹立不倒，也讓建築藝術達到頂峰。金字塔、希臘神廟、羅馬水道、哥德式教堂的建造者，都同時是建築師也是工程師，對他們而言，這些原則是一體的。建造聖母百花大教堂的布魯內雷斯基（Brunelleschi）、設計聖彼得大教堂的米開朗基羅，也無不如此。在我們這個時代，這些原則已經分流，工程師和建築師也分道揚鑣。然而，現代的偉大建築結構，仍然是工程和建築的共同結晶，包括約恩·烏松（Jorn Utzon）的雪梨歌劇院、法蘭克·蓋瑞（Frank Gehry）的畢爾包古根漢美術館。沒有堅固，就不可能有喜悅。建築的三要素缺一不可。

因此，建築是藝術，也不是藝術。在不同的情況下，建築可能不止是藝術，也可能

稱不上是藝術。這是建築的矛盾，也是建築的榮耀，向來如此：既是藝術，也不是藝術。建築的角色是提供庇護，這一點與圖畫、小說或詩迥異，而建築在實體世界中的真實狀況，也有別於我們平常所認定的藝術。建築不像交響樂，建築必須有某種實用功能，必須提供空間讓我們工作、生活、購物、禮拜或娛樂，而且還必須屹立不倒。可是有些我們平時認定為實用的事物，也可能創造美感，例如飛機、汽車或烹飪鍋。當建築成功達到美學目標時，我們會期待這棟建築所能提供的感動將遠比精心設計的烤麵包機還要深刻。

約翰‧索恩爵士博物館就有一個房間可以作為絕佳範例。索恩爵士出身喬治亞時代的倫敦，才華洋溢，設計相當原創，而這座位於倫敦的博物館是他自己設計的連棟住宅，也是他的生平傑作。在此指的是索恩的早餐室，空間其實不大，圓頂下放著一張圓桌。這低矮的圓頂其實是頂天篷，四角由細長的柱子支撐。索恩在天篷與四角的交接處設計了四面小圓鏡，讓坐著用早餐的人不用四目交接也能看到彼此。書櫃和繪畫沿著黃牆排開，自然光由上方沿著天篷的四周輕柔灑落。索恩喜歡在房間中創造出另一個房間，讓空間以不尋常的方式互相連結。你可以看到，他不是將早餐室設計成十九世紀早期的喧鬧風格，而是提供某種心靈上的舒適平靜。圓頂提供保護，但不封

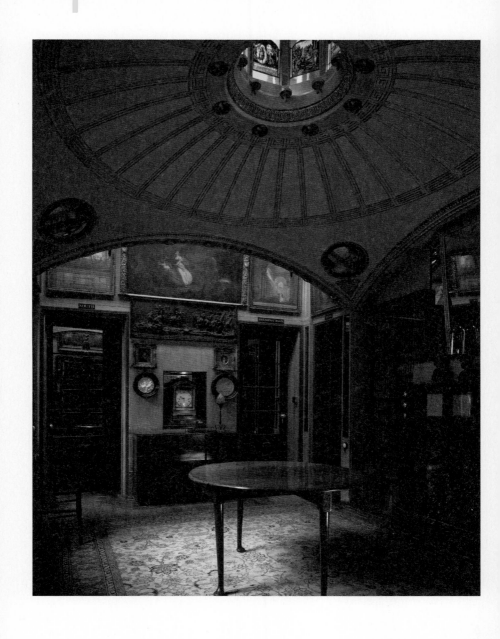

約翰・索恩爵士，約翰・索恩爵士博物館早餐室，倫敦
Sir John Soane, breakfast room, Sir John Soane's Museum, London

閉，讓我們想到早上我們可能會很脆弱、沉默寡言，需要跨過這個階段才能走入世界。於是，這個早餐室就像中途之家，有其他較正式的空間所沒有的舒適愜意，並以溫柔的方式將我們帶往一天。這個房間美麗而靜謐，在開放和封閉、公眾和私密之間達到完美平衡。英國建築評論家伊恩·奈倫（Ian Nairn）曾說這個早餐室：「或許最深刻洞悉了空間、洞察了人在空間中的位置，也因此洞察了人在世界中的位置，其他建築家都還無法企及。」這樣的評論稍嫌誇大。

在這個早餐室裡，索恩用建築來滿足日常的功能，同時還創造了豐沛的、幾乎是超脫凡俗的感受。我認為，還有其他建築物也在滿足平凡功能的同時達到非凡成就。他用

一九二九年，凡德羅應要求在巴塞隆納的世界博覽會設計一座小展館代表德國。他用玻璃、大理石、鋼材、混凝土打造出崇高作品，這些元素形成的平面，就像是漂浮在空中一般。水平的白色屋頂、綠色大理石牆，牆的前方還有不鏽鋼柱，共同構成無比的感官衝擊。在這小小的展館中，你感受到的是一整個連續、浮動的空間，在巨大的壓抑克制中又給人豐富奢華的感覺，在現代建築中開創先河。至少在精神上，這個展館更像是簡約的古典日本建築。

威斯康辛州拉辛的莊臣行政大樓則有更世俗的功能。這棟大樓由萊特設計，費時十

年，於一九三九年完工，目的是讓員工辦公。萊特在半透明的天花板下設計了一間巨大壯觀的屋子，屋裡充滿陽光及旋轉曲線。房屋襯以石磚，天窗用半透明百麗耐熱玻璃管做成，林立的細柱支撐起整個結構。柱子往下逐漸變細，上方則頂著巨大圓盤，彷彿混凝土睡蓮漂浮在半透明天花板上。時至今日，這個空間看起來仍像是未來主義的幻想，在一九三〇年代就絕對更令人目瞪口呆了。雖說萊特特意設計的打字椅和鋼製工作枱並不實用，而辦公室雖然布滿自然光，卻看不到外面景色（你身處萊特創造的世界，而他要你無時無刻記得這點），但莊臣的這座辦公大樓仍給了打字員一座現代大教堂，一處高貴的辦公場所。

另外一個例子又不太一樣，但值得深入討論。夏綠蒂鎮的維吉尼亞大學原始校區，在這裡，建築形式與符號合一，給人寧靜雅致之感，至少在美國還無人能出其右。校區由湯瑪士‧傑佛遜（Thomas Jefferson）在七十四歲時設計，他喜歡稱這裡為「學術村」。校區裡有兩排平行的古典建築，各有五棟，稱為「亭館」（pavilion），以低矮的柱廊步道連接，兩條步道間則是廣大遼闊的綠茵草坪。在草坪前端有棟圓頂廳俯視整片建築，其圓頂結構是來自羅馬萬神殿。

每棟亭館都根據不同的古典主題而設計，共同組成一堂古典建築的實體課程。多

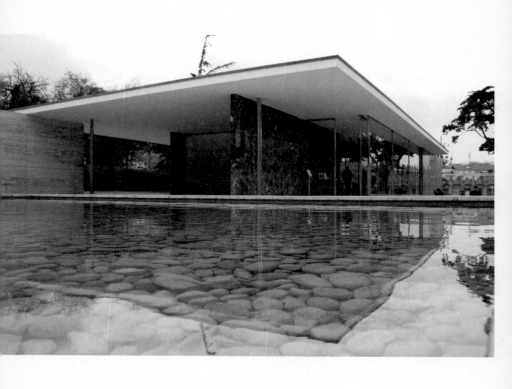

密斯・凡德羅，巴塞隆納展覽館
Mies van der Rohe, Barcelona Pavilion

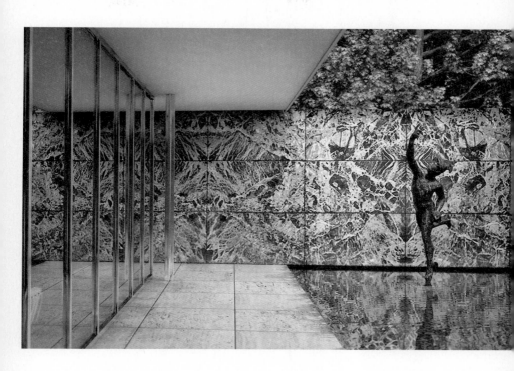

利克柱式直接簡單、哥林多柱式富麗堂皇，都可以在這裡相互參照，形成傑佛遜式的古典變化賦格。傑佛遜將圓頂廳規畫為圖書館，使之成為絕佳的象徵主義作品，過去尊崇遠古眾神的建築形式，如今成了書籍的神廟，在這整片建築中傲視群倫。

這裡也出現其他形式的象徵主義：這些亭館的風格包羅萬象，開創美國從歷史中取材，並修改過往風格以符合現代需求的趨勢。後方的亭館（原本為教職員宿舍）和學生宿舍之間以柱廊步道連接，也代表整個大學如同一個共同生活的社群。

整個校區就是一門課程，不僅教導我們古典柱式，也提供上千種值得學習的地方供人細細品味。歸根究柢，美國維吉尼亞大學就是一篇談論「平衡」的文章，包括建築世界與自然世界的平衡、個人與社會的平衡、過去和現在的平衡，還有秩序和自由的平衡。建築物排列有序，草坪本身則是自由開放。建築物為這整個開闊空間帶來秩序、畫定範圍，並將之包圍起來，同時間，開放空間則讓建築物變得更世俗、豐富。不論是建物或草坪，一旦失去彼此就不會有任何意義，兩者的對話是崇高的篇章。

草坪是臺地，從圓頂廳開始逐級下降，讓整個篇章有了節奏。草坪就像是房間，而天空則是天花板。在我所知的戶外空間中，很少有地方可以散發出如此強烈的建築空間感。

傑佛遜的建物還有其他形式的平衡，包括塗上白漆的石材所帶來的冰冷涼爽，以及紅磚的溫暖；有哥林多柱式的豐富奔放，也有多利克柱式的簡約克制；有廊柱形成的節奏沿著草坪延伸，也有亭館的彌撒曲。在下午斜射的光線中，這些景象令人心蕩神馳。你會覺得自己彷彿可以輕觸那些在廊柱間翩然起舞使磚材顯得柔軟華麗的光線。這裡的美令人敬畏，卻又完全清晰。我們可以清楚看到，傑佛遜以全然抽象但又實際的手法來表達同一概念。很少建築能夠如此地自信，既展現創意、開闢新局，又悠然自得。

我們不可能一直留意四周的音樂，若我們無時無刻不被音樂包圍，那麼，即使是最美妙的聲音，久了也會聽而不聞。建築也是如此。建築無所不在，最後迫使我們視而不見。我們無法總是全心專注在建築上，但我們也無法完全不注意。所有建築，無論是登峰造極的藝術，或是僅具最薄弱意圖的普通建築，都塑造了我們生活的世界。建築跨越了現實與夢想之間的鴻溝，且必須把一隻腳踏入現實世界中。想掌握建築，幾乎就等於要涉獵所有領域：文化、社會、政治、商業、歷史、家庭、宗教、教育。一棟建物之所以存在，都是為了存放某件東西，而這件東西就是建築所追求的一部分。

將建築視為藝術雖會為我們帶來無上愉悅，但那也只是建築體驗的面向之一。將建築

1_意義、文化・符號

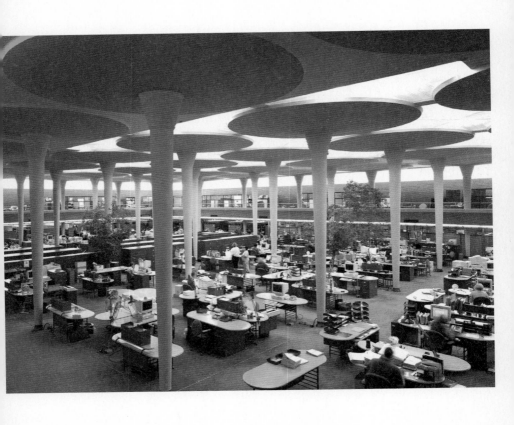

法蘭克‧洛伊‧萊特，莊臣總部大辦公室，威斯康辛州拉辛市
Frank Lloyd Wright, Great Workroom, Johnson Wax headquarters,Racine, Wisconsin

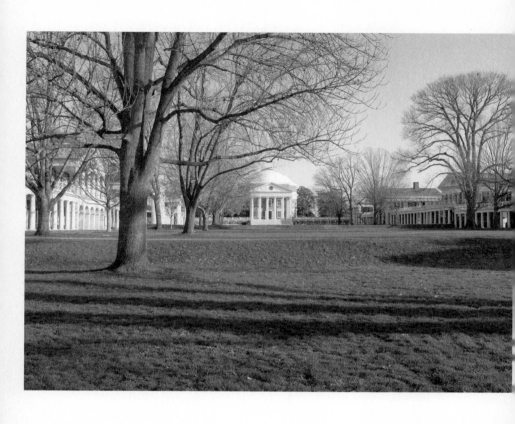

湯瑪士・傑佛遜・維吉尼亞大學草坪・夏綠蒂鎮
Thomas Jefferson, the Lawn, University of Virginia, Charlottesville

環境理解為建築與其他各種想得到的功能發生互動的形式，也會讓人感到十分滿足。

建築同時具有個體性及社會性，不止是種物理性真實，也是種社會性真實。同一棟建築在兩個人身上可能會引發不同感受，畫作或交響樂也是如此，但建築卻有一項特殊之處，即加強社會互動，即便我們對建築的評價互異，卻也會在無形中獲得共同的經驗。建造建築或使用建築，都需要眾人一起投入。小說只要有一個人獨自讀完，就能達到最大意義，但如果是音樂廳、博物館或辦公大樓，甚至是私人住宅，其意義卻大多來自屋內的社會行為，以及建築的實體形式與這些社會行為之間的複雜關係。我們可以盯著空無一人的音樂廳數小時，欣賞其實體形式，但看到的就只是一片失去用途的真空，於是我們也就幾乎沒有看到這棟建築。大教堂也是如此，建築的朝聖者多半是在安靜的時刻造訪，在無聲中獨自領受格外的親密感，然而教堂中若充滿作禮拜的信眾，就能感受到教堂的另一層崇高意義。

建築是文化的終極實體展現，甚至比國旗更具代表性。美國的白宮、國會山莊，英國國會大廈，埃及的金字塔，法國的艾菲爾鐵塔，德國的布蘭登堡門，莫斯科的聖巴索大教堂，澳洲的雪梨歌劇院，還有美國的帝國大廈和金門大橋。這個清單還可以列上數千項，甚至也不一定要是著名建築，小地方的郡法院和市政廳都有相同特質，也

傳達相同訊息：建築是功能強大的圖像符號（icon），比任何藝術都更能代表共同經驗，也比共同文化經驗的其他層面更能引發共鳴。國旗則相對簡單，其作用全部來自淺白、直接及全然的象徵性，但建築卻是另一種不同類型的圖像符號。建築十分複雜，要花上一段時間來體驗，但不論大家對建築的象徵地位有多強烈的共識，都會因為建築的龐大體積，而能以各自的方式來感受。每個建築作品無論有何象徵聯想，也都是種美學體驗，是純粹的生理感受。美國白宮有四面牆、一條柱廊、一些樸實的喬治亞式細部，也有幾間華美的房間，布滿優雅的物品和裝飾，但只有對白宮歷史一無所知的火星人，才能將白宮視為純粹的物品。同理，也沒有人會將白宮視為純粹的符號。建築的每件圖像符號，都既是形式，也是象徵。

建築作品一旦具備圖像符號的功能，意義就與其他建物有所不同。雖然我們的文化中有許多符號正變得日漸無力，但建築符號的力量未有稍減。以白宮和國會山莊為例，雖然今日的選民仍一如往常對建築內的政客、政治活動冷嘲熱諷，但建築物本身的吸引力不曾衰退。另外，二○○一年九月十一日之後，世貿中心雖然倒塌了，作為美國象徵的地位卻不減反增，悲劇氛圍促使美國擁抱如此巨大、現代的商業大樓，賦與該建築各種象徵意義，這當然是首開先例，這些象徵意義通常只有更傳統的建築

才能擁有。（九一一事件已事隔多年，但紐約的人行道仍有小攤販兜售世貿中心的照片，就像過去他們也賣過麥爾坎‧X和金恩博士的照片。）我們並不意外，雙塔要等到殉難之後，才真正獲得美國人喜愛，也才被視為徹底的美國象徵，一如林肯紀念堂，確切說是因為美國人對現代主義的態度向來有些矛盾，一方面希望自己被當成先進的文化，就如同傑佛遜在往前邁進的時候，靠的是採納、重塑過往，而不是完全與傳統安心，這是因為美國人對現代主義的態度向來有些矛盾，一方面希望自己被當成先進的文化，同時又發現自己必須把一隻腳留在傳統才能感到安心，就如同傑佛遜在往前邁進的時候，靠的是採納、重塑過往，而不是完全與傳統決裂。九一一事件之前，對許多美國人而言，威廉斯堡才是更自然的國家象徵，而不是高聳入雲的玻璃鋼材盒子。

與歷史切割的危險，在另一座重要的代表性建築上可清楚得見，即華盛頓特區的越戰紀念碑，由林瓔（Maya Lin）設計，一九八一年完工。這可能是美國第一座獲得象徵地位的現代公民紀念碑。這件事值得詳細討論，不止因為林瓔設計紀念碑時，還只是二十一歲的學生，更因為過程十分精采。林瓔的作品是兩面大約七十公尺長的黑色花崗岩牆，以Ｖ形擁抱著一片緩坡草坪。當評審在競圖中選出這件作品時，許多人感到大惑不解，不是因為她的年紀，而是因為作品太過抽象。為什麼沒有紀念雕像？傳統慣用的符號在哪？林瓔的提案，是把一九六三年至一九七三年間在越南喪生

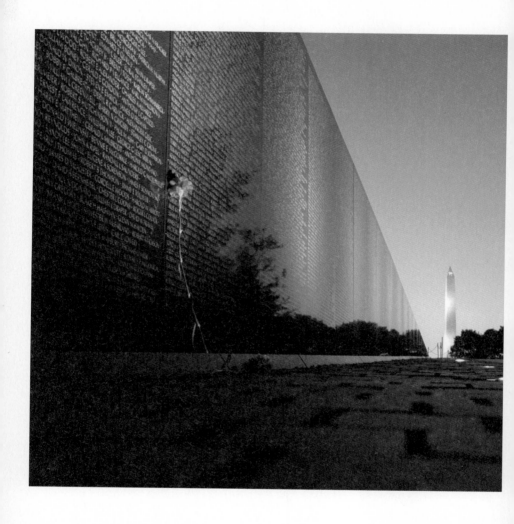

林瓔．越戰紀念碑，華盛頓特區
Maya Lin, Vietnam Veterans Memorial, Washington, D.C.

的五七、六九二名美國人姓名刻在花崗岩上，以建立連結感及親近感。然而，某些人似乎覺得這樣還不足以去除紀念碑那冰冷、缺乏感情的抽象性，因此建案最後必須妥協，在離牆稍遠處加上一座士兵雕像及一根旗桿之後才得以繼續施工。但是紀念碑一完工，大家便發現真正擁有感染力的，仍然是林瓔原先設計的那兩面姓名牆，而那些唯恐牆體表現力不足而另外加上去的元素，則顯得濫情而流於表面，成了畫蛇添足。

林瓔的原始設計比美國今日的其他抽象建築都還要具有表現力。

以傳統角度觀之，越戰紀念碑沒有屋頂，沒有門，也沒有室內空間，根本稱不上建築。它也無意偽裝成建築。然而，它將建築技術運用在無比崇高的公民目的上，且運用得相當成功，當代的其他建築幾乎都難以望其項背。確實，設計在二十世紀末仍然可以是凝聚社會的力量，而這就是最重要的明證。

在越戰紀念碑，紀念性創造了真正的公共領域。這裡所謂的公共，不僅指公眾共有，更指智識和情感的共鳴。民眾覺得紀念碑訴說了公眾的故事，形式又能觸動他們的靈魂，因此屬於公眾所有。這座紀念碑的力量足以打動背景、政治觀點迥異之人，而且在社會似乎已徹底崩解的時候，還能完成艱鉅任務，創造出共同經驗，讓人們產生交集。

呈寬闊Ｖ形的兩道牆設置精妙：一道指向華盛頓紀念碑，另一道指向林肯紀念堂，讓紀念碑（以及背後隱含的越南悲劇）連向華盛頓特區的地標，也因此連向美國史詩。紀念碑並未高高隆起，從遠方看並不起眼。很少有偉大建築作品像這座紀念碑一樣，無法一眼看到，要找到只能靠路標。從國家廣場走去，這片意義非凡的華盛頓特區軸心綠地逐漸退居背景，而紀念碑逐步浮現，原本只是一縷銀線，然後逐漸擴大。紀念碑並不大，一開始只是一片薄薄的花崗岩與地面相連，渺小而不起眼。等你走到牆邊，地面向下傾斜，才覺得牆體逐漸拔高，亡者姓名也越來越多，一一依照時間列出，然後忽然間，牆體變得巨大，籠罩著你，你彷彿走進地底深處，陷入戰爭的深淵，而華盛頓特區已經消失。然後，你走到紀念碑的中心，轉個彎，又開始慢慢向上移動，朝著光線、太陽、城市走去，你才明白自己已經經歷一趟救贖，至少是象徵上的救贖。

紀念碑藉由刻上亡者姓名，直接向亡者致敬，也以隱喻的方式表現戰爭：戰爭是沉落，而國家則從此處沉落中再次向上升起：此外，紀念碑更以其象徵性連向更大的世界。我們還能要求什麼？這裡有美，有空間讓人思索，而設計更是匠心獨運地不斷提醒我們，個人的不幸和全民的悲劇總是難以磨滅地緊緊相扣。

　1_意義、文化、符號

像越戰紀念碑這樣強大、精巧，而又成功撼動各界人士的紀念建物，在任何時期都

屬少見。所有建物都有象徵意義，即便和偉大的紀念碑相比，其他建物的象徵性都更

為傳統、常見，我們還是可以問：建築如何發揮象徵意義？若在單純的功能甚至是形

式上的美學吸引力之外尚且蘊含更多訊息，又如何表達？萊特儘管決心重塑獨門獨戶

的住宅型式，卻也熱切擁抱了傳統觀念，認為房屋就是核心家庭的象徵。他設計的房

子幾乎都有巨大的壁爐，可能是主要起居空間的重心，也可能位於內嵌的爐龕中，不

管是何種形式，都強調了家庭和壁爐的關係。（萊特喜歡以激進的外人自居，但比起

改變社會，他其實更想改變建築。他相信，讓美國農業、家庭保有強勁傳統的最佳方

法，就是專為美洲大陸設計出新的建築形式，而不該從其他地方移植。萊特可能也不

想承認，他的藝術激進，目標卻保守。）

再來談談另一種最常見的建物類型：銀行。美國大多數的銀行一度都很蕭穆，採用

古典風格，一派文明風範，既象徵銀行在社會中的地位，也象徵金錢所受的保護。把

錢放在石灰岩神廟或義大利文藝復興時期的宮殿建築，比放在普通的店面更安全，這

點又有誰會懷疑呢？傳統的建築風格在這裡具有強大的象徵目的，就如同宗教建築。

今日，銀行都是大型的全國或跨國企業，而非地方企業，而且金錢交易多半都已電

子化。該用怎樣的建築，才能表達出對電腦螢幕上光點的保護？當然不會是商業大街上的希臘神廟複製品，而且今日的現金也多半不是從銀行提出，而是在提款機上，而提款機完全不需要任何建築表達，只要安裝在一面牆上即可。

我提到這些，並非銀行應該或不該長什麼樣，而且，當然有些古老優美的銀行建築歷經數代依然散發強大的符號象徵力。我這麼說是要強調，社會和科技的改變會影響建築的意義。一間宏偉華麗的古典風格銀行，至今仍可能以其不朽工藝而受人喜愛，但也僅止於此。客戶走進這種銀行，不太可能感受到銀行原本應該散發的保護感，這多半是因為電子金融時代已經不再需要這種保護。走進老銀行，我們甚至會更強烈地感受古蹟建築所帶給人的感動，而不是前幾代人所感受的安全感──這就離題太遠了。即使我們仍然喜愛老銀行，這棟建築的意義也已和之前有所不同。（功能也常有所不同。在紐約，有幾棟最好的老銀行都已經轉為餐飲和派對場所，這也再次凸顯這些建物今日是為了娛樂而存在，而非生活所需。）

接下來的問題是，現在該如何設計銀行？微軟的理財軟體Microsoft Money在線上金融系統運作的時候會出現一個圖示：一條線不斷在小房子和小古典神廟之間來回，代表資料在住家和銀行間傳輸。看到這樣的畫面，沒有人會疑惑這些符號的意義，這也可

以證明，即使在銀行傳統功能已經全然改變的今日，古典風格的銀行建築仍然有其符號力量，且深植於大眾的記憶。

但是，這樣的符號究竟是強是弱？今日，古典銀行已經簡化為電腦螢幕的圖示，這究竟意味銀行符號仍然充滿生命，還是已淪為卡通圖案？我認為兩者應該都有一點。

然而，電腦圖示真正證明的是我們這個時代還未能創造出和傳統銀行形象一樣強而有力的新建築形象。今日，當我們需要用一個形象代表「銀行」的時候，用的仍然是古典銀行建築，但這其實已經與現在的銀行業務脫節，真正的現代銀行建築也早已不再採用這種形象。

現代的銀行在興建時，偶爾還是會特意選擇過去古典風格的那種宏偉氣派，但這些設計即使有堂皇理由，也與現存那些建於十九世紀末和二十世紀初的建築不同，因為在現今這個網路時代興建古典銀行，其實也是懷舊的作為。過去之所以會出現宏偉的銀行建物，是因為現金需要實質的保護，而銀行建築就表達出這種保護。對此，當時的社會不但理解，也能尊重。今天再蓋這種老式銀行，可能代表了對當時的熱切嚮往，但絕對不可能像尚存的老銀行一樣令人信服。光是嚮往，往往不足以讓建築具有意義，因此這種風格的建築多半最終只是電腦圖示的三維版本，也就是石頭堆成的卡

通符號。

想要創造形式得宜又具吸引力的建築，以反映現今的狀況，問題其實十分棘手。銀行業務與有形物品（也就是現金）愈來愈無關，我們也愈來愈難找出有意義的建築表現。現在即使是頂尖的金融機構，看起來也愈來愈像辦公室，分行則愈來愈像是普通店面，即使是營運良好的銀行，幾乎也不再追求任何建築突破，這一切都其來有自。

當然，這件事本身就很符合象徵主義：現實都帶著一定的平庸，正如偉大的建築評論家路易士‧孟福（Lewis Mumford）半世紀前對聯合國總部的評論。他發現在這片建築群中，最突出的元素不是某個塔樓或會堂，而是聯合國祕書處的摩天大樓。當時孟福就說，這不折不扣象徵了官僚主義的勝利。同理，銀行變成普通店面及自動提款機，也象徵了金融的演化：從真實（現金）走向電子交易的虛擬世界。

古羅馬時代的維楚威斯曾寫道，建築應該帶來「用途、堅固、喜悅」，也曾說建築其實是文明的開端，所有藝術和研究領域都與建築相關，也都源於建築。建築歷史學家菲爾‧赫恩（Fil Hearn）在《形塑建築的思想》（Ideas That Shaped Buildings）寫到，這種論點「讓建築藝術得到可能是有史以來最高的推崇」，也使得建築成為文明的守護

者。（維楚威斯的作品分為十個章節，以極長篇幅討論古典柱式，以及興建神殿、圓形劇場和房舍的正確方式，還有建材及城市選址。）

若我們將維楚威斯視為建築理論的肇始或基石，那麼，在接下來的一千五百年間，後人並未在這個基礎上有太多進展。中世紀有許多偉大的工程師暨建築師，他們建造出有史以來最不尋常的建築，但並未像維楚威斯一樣將想法編纂成長篇專著。要直到文藝復興時期，里昂・巴蒂斯塔・阿伯提（Leon Battista Alberti）在十五世紀中葉發現維楚威斯的著作，並以之為基礎寫出一篇新版專著，人們才再次想到可以用文字記下理想的建築方式以及建築的目的。阿伯提呼籲應以古羅馬建築為基礎，回到古典建築形式，原因不止是因為他認為古典美學優雅動人，更因為他相信正確的建法能展現美德。菲德・赫恩曾寫道：「阿伯提認為自己有責任指出美麗、精心規劃的建築有何裨益：增添情趣、引發民眾對所屬城市的熱烈情感，為社區帶來尊嚴和榮譽，若是宗教建築，則能使人更虔誠。建築甚至可以感動敵人，保全自己。」赫恩還指出，阿伯提也觀察到，建築師對於國家安全的影響力可能不下於將軍，改善國家的力量則可能不下於藝術家。阿伯提和所有建築師一樣，對於美學和實用（更別說是政治）的平衡自有一份既純粹又自然的理解。他頌揚建築的藝術面向，並宣稱建築最大的靈感來自繪

畫。然而，他也認為數學幾乎是同等重要，並以數學方式精準解釋了比例。此外，對於建築和權力之間的關係，他的了解也不下於馬基維利。

阿伯提的重要性難以估量。藝術史學家喬瑟夫‧康納斯（Joseph Connors）在《紐約客》以精準優美的文筆總結阿伯提的成就，認為他：「結合博學、邏輯和經驗，提出了能全然改變建築的先見之明。美和裝飾不同。美無法改變，一改變就會遜色，一棟建築很美，就代表你無法在建築上再添加或移除任何東西。平凡的材料只要比例安排得宜，就有可能比安排不當的奢華材料還要美。視覺對和諧的感受不下於聽覺。教堂就應該嚴肅而陰暗；陰影可以帶出神聖的恐懼感，在作禮拜的地方最好的裝飾品是火焰。規劃皇宮，應該要能夠反映出君臣之別。房子就像一座小城，而城市則像一所大房子。自然界喜歡節制、折衷，而建築也應如此。美麗能夠讓暴怒的野蠻人放下武器，沒有什麼比美及尊嚴更能保護人們免於暴力和傷害。」

阿伯提堅信建築之美可以保護文明，這可能失之於太過認真，甚至太過天真。他那馬基維利式的實用主義似乎已被限定在建造的過程，而不包括建築的影響。儘管如此，我還是認為那是文筆最優美精練的建築指引。阿伯提的文字啟發了許多古典主義頌歌，其中最著名的是安德烈‧帕拉迪歐（Andrea Palladio）的《建築四書》（Four Books

of Architecture）。帕拉迪歐是十六世紀偉大的義大利鄉村別墅建築師，他以自己的作品驗證自己的理論概念，首開建築師著書的先例。在這類書中，建築師努力闡明建築的理想建法，然後展示自己的建築，想來是作為這些理念的示範。帕拉迪歐的著作與他的建築一樣重要，他的書一方面使他成為西方建築的核心人物，另一方面也發展出「帕拉迪歐式」（Palladian）這個形容詞，指對稱的、師法古典的別墅，一般還有山牆的神廟式正面。

帕拉迪歐之後的建築理論，多半主張世上有一種正確的建築方式，此一正確，指的是道德上及倫理上，而非結構上。在一八三○到一八四○年代的英格蘭，普金（A. W. N. Pugin）認為哥德式（而非古典式）建築提供了一條道路通往公民善行、社會美德，以及最重要的神性。普金是激進的羅馬天主教徒，認為哥德式才是唯一真正的宗教建築，無需再議。他曾與英國國會大廈的建築師查爾斯・貝禮（Charles Barry）合作，設計了國會大廈大部分的室內空間及許多建築細節，但除了設計此一作品及幾棟自己的建築之外，普金更是促成哥德復興（Gothic Revival）的重要理論家。哥德式風格至今仍和教堂密切相關，若說這大部分得歸功於普金，也絕不誇張。（聽到「教堂」一詞，你腦海裡浮現的建築多少都帶有哥德風格。）普金曾受約翰・羅斯金（John Ruskin）之

助，而羅斯金著有《建築的七盞明燈》（The Seven Lamps of Architecture）和《威尼斯之石》（The Stones of Venice），這兩本書無疑是繼帕拉迪歐之後最宏大的建築著作，將主題進一步延伸，超越了建築會影響外部社會道德的主張，而認為建築結構本身也存在著道德。羅斯金認為，哥德式建築的傳統及與教堂的密切關係會帶來一股道德，除此之外，由於其結構和材料都有誠實、清晰、直接的特性，因此也產生了另一種道德。羅斯金也認為，自然界就是建築模仿學習的對象，他寫道：「建築師應該像畫家一樣，盡量少住在城市中。讓建築師造訪山丘，讓他學習自然界會如何處理拱壁、圓頂。」在羅斯金看來，不止是結構，建築所用的所有材料都有自身的「正直」，此一正直決定了這項材料該如何使用才算得當。對現代主義的建築師而言，此一概念特別重要。羅斯金不喜歡表面裝飾，認為一般用途的建物就應該有平實、日常的樣貌，而真正的建築（也就是哥德式建築），則應保留給高尚、公民或神聖的用途。

當然，大多數建築物並不是設計來展示理論，在十九世紀晚期，許多建築師之所以設計哥德式建築，只是因為流行，而這個理由就夠充分了。建築師並不接受「誠實」的結構、「正直」的概念，他們以各種風格設計各種建築，其中有許多上乘傑作都與這些理念全然無關。裝飾、和諧的比例、舒適的尺度這類概念，偶爾才會和所謂

1_意義、文化、符號

結構的誠實搭上關係，但對許多建築師而言，這些概念有更多意義。建築師兼評論家羅素‧史特吉斯（Russell Sturgis）寫道，典型的公共建築就是設計成「一個內部很漂亮的盒子，放入另一個外部很漂亮的盒子裡」，完全不管兩者間是否有合理的關係。

話雖如此，羅斯金的看法仍相當具有影響力，並直接促成了日後英國由威廉‧莫里斯（William Morris）所領導的藝術和工藝（Arts and Crafts）運動。該運動以復興工藝為訴求，認為工藝符合誠實和直接的原則，而羅斯金相信就是誠實和直接讓建築具有正直的美德。羅斯金這一套建築本身就具有道德或誠實美德的想法，日後由法國理論家尤金‧埃曼努‧維歐雷勒杜（Eugène Emmanuel Viollet-le-Duc）承繼，並進一步主張建築有義務要「合理」。維歐雷勒杜也沉迷於哥德式建築，且在這種建築上看到誠實，而非神祕。他這套結構理性的說法，幾乎被日後所有現代建築師奉為圭臬。

包括維也納建築師阿道夫‧魯斯（Adolf Loos）在內的某些人，則將維歐雷勒杜的理論推向更高層次，並重新把道德議題搬上枱面討論。魯斯最著名的文章是〈裝飾與罪行〉（Ornament and Crime），他認為裝飾不僅是過時的歪風，更是種不道德，同時主張唯有簡樸的建築風格才適合現代。無論是偉大的瑞士裔法籍建築柯比意（在《邁向新建築》*Towards a New Architecture* 和《當大教堂是白色的》*When the Cathedrals Were White* 兩

部著作中）、義大利的未來學家安東尼奧‧聖艾里拉（Antonio Sant'Elia），或是德國建築師沃爾特‧格羅佩斯（Walter Gropius），都認為機器是這個時代偉大的靈感來源，並鼓勵建築師追隨機器的腳步，但不是將建築設計得像真實的機器，而是要有機器的特點，也就是直截了當、沒有多餘的元素。這類建築的結構本身就該直截了當、清楚明朗的訴求（也就是將結構顯露出來，而不要隱藏在各種裝飾之後），其實源於羅斯金及維歐雷勒杜這些哥德派建築師的建築理論，本身並不主張要設計出和過去完全不同的建築，不過，現代主義者卻以此創造出一種理論根據，並一舉推翻歷史，彷彿一切皆從零開始設計起。希格弗萊德‧基迪恩（Sigfried Giedion）於一九四一年發表史詩鉅著《空間、時間、建築：新傳統的成長》（*Space, Time and Architecture: The Growth of a New Tradition*），主張冷酷、簡樸而有些抽象的現代主義，其實是西方建築史的顛峰。在基迪恩看來，建築的過去不過是序幕，而建築史則是一條直線，最終指向二十世紀的現代主義建築。

有趣的是，儘管萊特的代表作是以流動、開放、水平的「草原住宅」（Prairie House）及其他建物來呈現典型的美國脈動，不過他早就對機器發表過類似主張，時間甚至領先歐洲人。一九〇一年，萊特在芝加哥珍‧亞當斯（Jane Addams）的赫爾大

廈（Hull House）發表一場精采演說，題為「機器的藝術與工藝」（The Art and Craft of the Machine），他提到西方活字印刷的發明者古騰堡，並提出一種獨特觀點，認為印刷書籍可說是最早的機器，而書籍的問世也大大改變了建築。

萊特口中的機器並不是印刷機，而是書！當然，他也承認這個觀點有部分是來自維克多‧雨果。儘管雨果也在《鐘樓怪人》中提出類似看法，但萊特的闡述方式仍十分獨到。萊特說，在書籍印刷之前，「人類的所有智慧都匯聚於一點：建築。直至十五世紀，建築一直是人類智慧的主要記錄器。」萊特將最重要的建築作品稱為「巨大的花崗岩書本」，還說「古騰堡的時代之前，建築就是主要的著作，且是人類的普世著作」。萊特也說，印刷術一出現，「人類就發現可以用更簡單的方式傳承思想，於是建築遭到廢黜。古騰堡的鉛字，就要取代奧菲斯的石書了。書本將會消滅雄偉的建築。」他借用雨果的句子，作出以上結論。

萊特的理論忽略了口傳文學。早在印刷術發明前，文字就已因口傳文學而成為歷史文化的一部分。這場演說一如他的著作，都顯得言過其實，充滿惠特曼式的誇張修辭。但不論如何，他的觀察仍很驚人，因為在某種程度上，這開啟了媒體與建築的現代關係。萊特有項前提：將建築視為溝通形式，也就是「建築即媒體」，這在一九〇

一年確實是很激進的想法。因此，我們可以將「機器的藝術與工藝」視為「建築即媒體」此一想法的早期代表，或許也是最早的代表。時至今日，我們不論想到什麼，幾乎都會思考該如何將之運用在資訊科技上，萊特的觀點也就因此顯得格外透澈。

萊特將建築視為一種系統，文化藉此得以保存、擴張。而且，因為萊特認為藝術和雕塑都只是建築的附屬，只是建築和外界溝通的工具，所以建築才是保存和擴張文化的主要系統。建築有時還真的能「講」故事，哥德式教堂的圖像誌就是最貼切的例子，只不過，我認為萊特所想的並不僅限於表面事物，也包含建築經驗本身，他同時也認為創造結構和空間是種溝通的形式，在不同世代間傳遞文化價值的方法。

正如我前文所言，建築並非保護文化的唯一系統，雖然萊特試圖要我們相信這一點。不過建築無疑仍是非常強大的文化保護系統。萊特也認為，當印刷術成了另一種廣泛散播意見的工具時，建築的力量便減弱了，而在思考建築目的的過程中，此一觀念是個重要的里程碑。

萊特進一步闡釋，建築因印刷術的發明而變得無比虛弱，建築師因而覺得建築除了不斷模仿過去的風格之外，已無多少空間可以發揮。但今日隨著現代主義建築興起，建築領域又有機會重拾過去在社會中的核心地位。萊特覺得從哥德式大教堂到二十世

紀建築之間是一片荒瘠，這種想法當然荒謬至極，但他確實發現一個問題，而這個問題至今仍相當尖銳，即「創新」對建築師而言究竟有多重要？萊特這類現代主義者認為重用過去的建築風格是種墮落，假使你不這麼認為，那麼設計一些新的、不一樣的東西，是否能展現更多企圖？而現代主義者所聲稱的「當代風格」，是否真的存在？

綜觀歷史，現代建築理論多半都試圖為某種風格辯護，羅斯金、莫里斯、萊特也不例外，儘管他們不斷聲稱建築取決於道德原則、建築是社會目標的重要典範。各種建築理論背後的基本原理，不論是否言明，幾乎都會回到美學，希望建築物看起來是何種特定風貌。當羅斯金說「品味是唯一的道德。告訴我你喜歡什麼，我就能告訴你，你是什麼樣的人」時，也就等於承認了這一點。

但是，如果我們想知道建築在文化中的意義，就不能只以美學為起點及終點。我們還必須討論建築究竟如何解決社會問題、如何為窮人遮風擋雨？又如何創造出文明的環境，以便利教育和學習？建築師難道無需負起維楚威斯和阿伯提所提的責任，讓世界變得更美好？同為國民住宅，一棟建築雖醜卻能讓五十戶安身，另一棟較為美觀但只能容納二十戶，前者的意義豈非更大？解決卡翠娜颶風過後的紐奧良重建問題，難道不是建築師的工作？

是，也不是。建築師的專業知識有時可以提供獨到的方法解決社會問題，例如為紐奧良蓋出美麗、可興建、實惠的住宅，或在地震後設計確實可行的臨時住宅，或找出方法設計出最體貼舒適的學校或醫院，此時，建築便履行了社會責任。然而，建築師並非公共政策的制定者，雖然他們腦中的設計不受任何限制，卻只能興建客戶願意買單的作品。解決窮人的住房問題，並非建築師的職責。建築師這個角色能做的，只是在社會準備好要解決這個急迫問題的時候，讓窮人有最好的住房。教育、衛生保健等社會需求也都如此，可以靠更多、更好的建築解決部分問題。建築師的工作，是設計出最好、最美麗、最文明，也最有用的建築，但社會必須要先願意解決問題，建築師才能盡情發揮。羅伯特．范裘利（Robert Venturi）一九六六年出版了開創性的理論著作《建築的矛盾性與複雜性》（Complexity and Contradiction in Architecture），該書專注於討論美學，大筆如椽批評現代主義建築太過簡單，同時也談到一九六〇年代眾人開始要求建築師承擔更多責任。他寫道：「建築師的權力不斷縮小，為塑造整個環境所付出的努力也愈來愈徒勞無功。諷刺的是，若建築師不關心那麼多事，只專注於自己的工作，一切就有可能逆轉。」他要說的是，建築師想要履行社會責任，最好的方式就是蓋出更好的建築。

這點沒有人會否認，但這樣就夠了嗎？今天，民眾對新建築的關心更勝以往，我們一旦將博物館、表演藝術中心、學術大樓或住宅等蓋成獨一無二的不朽作品，就很容易覺得建築不過是精心打造的物件，而不是為了表達某種社會主張所創造的結構。畢竟，建築可以決定生活方式，也可以解決社會問題。當代哲學家卡斯騰‧哈里斯（Karsten Harries）對藝術和建築特別有興趣，他在《建築的倫理功能》（The Ethical Function of Architecture）一書中提出一個問題：我們這個社會都成了耀眼建築的奴隸。

這本書與其說是拒談美學，不如說是希望擴大討論範圍。哈里斯認為建築太執著於形式本身，然而建築之所以重要，是因為對社會負有責任，而且責任遠遠不止於造出最美的形式和形狀。對哈里斯而言，佩夫斯納那句關於林肯大教堂和腳踏車棚的名言是錯誤的，不是錯在如此區分建物和建築流於簡單，而是因為這句話將背後的邏輯侷限在建物的外觀上。哈里斯寫道，建築「必須擺脫美學取向，也就是不再認為裝飾華美的腳踏車棚就是建築。」

美學取向也讓建築顯得與世隔絕，變得不那麼介意社會需求，而偏向理論式的概念和純粹形式。建築理論可以追尋深奧，但建築終究不是哲學。確實，為評論其他建築而建、為發揚建築理念而建，這樣的建築總有容身之處。但建築終究不能只與自身有

關。正如我在本章開場所說，建築與所有事情都有關。建築從來不止是中立的容器，而是為了要容納些什麼而建，因此，要完整了解建築就不能只關注建築，你還必須了解建築裡即將要放入的東西，無論是戲劇、醫藥、金融或是棒球。當然，要設計天主教教堂，不一定要知道如何指揮彌撒曲；設計劇院，也不一定要能執導《哈姆雷特》。但如果對禮拜儀式或劇場藝術毫無興趣，很可能會忽略一些非常重要的元素。要設計棒球場，你不一定得是洋基隊的名游擊手吉特（Derek Jeter），但如果你對棒球一無所知，不知道在吉邁帝（A. Bartlett Giamatti，前耶魯大學校長，之後轉任大聯盟理事長）口中「仿擬了城市……一片綠意，既完整又連貫，閃閃發亮」的棒球場上坐滿九局是何等滋味，你就無法設計出棒球場應有的樣子。這裡所牽涉的，不只是維楚威斯所謂的「用途」，不只是確保建築物發揮功能、達到實用。建築的存在，是要讓其他事物成為可能，而建築也會因本身和其他事物緊密相連而變得更為豐富。在某種程度上，研究學校建築也就是在研究教育，研究醫院也就是在研究醫學。建築和所容納事物的連結，讓建築有別於其他事物。我們可以說，再沒別的事物能如建築般與一切相關。

儘管如此，建築仍然是藝術，就如我在本書其他章節的主張，我們最終勢必得從美學的觀點來看待建築。然而，建築當然也不是藝術。面對這個矛盾的問題，哈里斯提

出建築倫理的觀點，以克服將建築視為純美學的誘惑。他認為，以倫理觀點審視建築，可以讓我們知道自己在世界的定位。

另外，他也將上一代希格弗萊德‧基迪恩的觀點改述成「應該告訴我們如何活在當今世界」。能做到這一點的必然是公共而非私人建築，如此一來，建築也聲明了社群的重要性。這種建築是我們的共通點，激勵著我們。哈里斯寫道：「建築有其倫理功能，讓我們走出日常生活，讓我們想起自己的生命受哪些社會價值主宰。建築也帶我們走向更美好的生活，離理想更近。建築的任務，就是要至少保留一塊烏托邦，而這塊烏托邦也應該且無可避免地留有尖刺，好繼續喚醒我們對烏托邦的渴望，讓我們不斷夢想另一個更美好的世界。」

我喜歡哈里斯的倫理建築概念，那似乎暗指建築雖然也是一種美感經驗，卻仍然不同於藝術和音樂。建築提供的是我們絕對需要的東西，而不是某種碰到壓力和困難就能放棄的奢侈品。甚至可以說，時局越艱困，倫理建築就越重要，因為唯有倫理建築能夠發揮最大潛力，成為我們所想要、所渴求的象徵符號，而其他事物很少能做到這一點。美國南北戰爭期間人力匱乏、資金短缺，但林肯仍堅持國會山莊的圓頂建設絕不停工，他知道逐漸完工的圓頂象徵了逐漸統一的國家，在全國人民心中，這棟真實存

在的建築提供了任何語言文字都無法達到的作用。我猜林肯也知道，即使是最動人的文字，也無法像這棟建築一樣，時時刻刻出現在人們面前。而林肯也知道，建立新符號與維護舊符號一樣有其價值，而蓋起這座圓頂，是一種肯定未來信念的方式。

還有什麼例子比這更能表達建築的倫理取向。我們終究是因為相信未來才興蓋建築，沒有什麼能像建築那樣展現對未來的承諾。我們精心興蓋建築，是因為相信未來會更美好，因為我們相信，送給後代子孫的禮物中，很少有東西能比得上偉大的建築。建築象徵我們對社會的期許，也象徵我們不僅相信想像的力量，也相信社會能夠不斷開創新局。走進某些偉大非凡的建物，得到體驗，只是闡述建築的方式之一。如孟福所言，這些建築「讓你看到如何精采掌握形式與空間，令你屏氣凝神」。但那是建築的偉大時刻，那些令人屏息的時刻是屬於建築的，而正是這些最重要的建築，創造了我們的文明。這些建築是我們的大教堂，像貝多芬或畢卡索的作品一樣豐厚了我們文化。奮力蓋出更多這樣的建築，既是美學目標也是倫理目標，因為這代表我們相信最美好的世界仍有待我們去創造，而最美好的時光也還未來臨。

2

Challenge And Comfort

第二章——

挑戰與舒適

我寧願睡在夏特爾大教堂的中殿，得走過
兩個紅綠燈才找得到廁所，也不想睡在哈
佛大學那浴室一間挨一間的宿舍。

菲利普・強生

我在第一章談到建築如何在藝術和實用之間達成平衡，為何永遠無法只把建築歸類成藝術或實用，而必須兩者兼顧。想了解建築，就必須知道這是一種「既……又……」而非「不是……就是……」的關係。話雖如此，真正能令人悸動的，仍然是藝術，而非功能。藝術才能容納幾千位虔誠佛教徒；能記住傑佛遜的維吉尼亞大學校區，也不是因為它讓師生各得其所。雖然這些建築確實都做到了這些。我們之所以記得這些建築，是因為它們超越了這些平凡的成就，卓然登上藝術殿堂，能夠感染廣大民眾，而這些人都不是建物的使用者。與新落成時相比，這些建築現今的影響力不僅不減，甚至反增。

建築成為藝術，並不代表就否定了哈里斯所主張的倫理目的（這點在上一章結尾已提過），反而還有強化之效。哈里斯所宣稱的建築倫理功能不但必要，還很緊迫，更能跨越美學和實用之間的鴻溝。夏特爾大教堂和維吉尼亞大學既是建物，具備了深遠

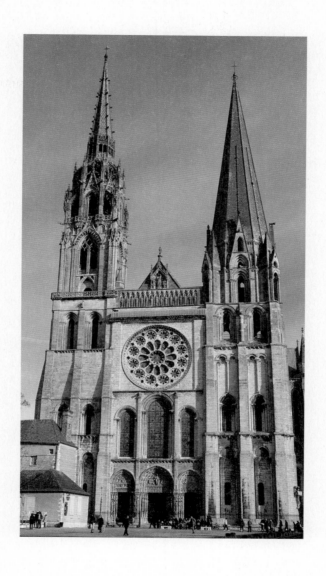

夏特爾大教堂外觀，法國
Chartres Cathedral, exterior view, France

的倫理目的，也是偉大的藝術作品。兩者的美學概念都和更大的社會概念深切相連，幾乎密不可分。觀看這些建築的時候，可以將之視為純粹的形式，但若要有更深刻的體悟，就得觀察建築美學與建物所呈現的社會概念有何關係，比如：此二例都有共有、公眾的概念，而夏特爾大教堂還有靈性的概念。我認為我們也可以透過社會概念觀看落泉山莊，包括家庭與自然、家居和壁爐的概念，這裡的概念雖不像夏特爾大教堂和維吉尼亞大學那樣直接與社會大眾相關，但仍是一種倫理概念。

當建築兼顧美麗及倫理時，就會創造信念。我們這個時代真正的建築先知路易·卡恩（Louis Kahn）曾說：「你不相信的，用大理石也不值得；你真正相信的，用空心磚也值得。」他的說法一方面肯定了建築可以具有企圖，一方面也抨擊了虛偽做作。建築藝術的起點是渴望做出更多成果，而不是單純解決某個功能問題。這種更深的渴求本身也可以算是建築的倫理功能，表示這棟建物不止是為藝術而藝術，更是為了某些社會目的而藝術。事實上，我們或許可以說這就是倫理功能的最佳定義：建築成為藝術的時候，不是為了藝術而藝術，而是為了社會目的而藝術。

有許多以藝術為目標的建築，以傳統的眼光看來並不特別美麗，這也可以作為上述論點的佐證。卡恩的作品裡就可找到幾個鮮明的例子。他有許多建築乍看似乎很粗

糙，例如一九六二年在紐約州羅切斯特用混凝土和磚塊建了一位論派教堂，光線從外露的混凝土牆塊翻滾而下，溢滿教堂，但正是此一令人難忘的特質，教堂才顯得崇高。室內是正方形，自然光不是由窗戶進入，而是在整個空間的四個角落建起四座光塔，間接引入光線，因此我們看不到光線來源，只能看到光線在混凝土牆上的反射。天花板由混凝土澆灌而成，四個角落都開向光塔，看起來就像一座頂篷漂浮在中央。

卡恩於一九五三年設計的耶魯大學藝廊也是內部大量使用混凝土建材的磚造建築，看起來同樣粗糙，一樣要在室內待上一段時間，才能發現其美麗之處。類似的例子還包括他為布林莫爾學院興建的學生宿舍艾德蒙樓，建材使用石板和混凝土，刻意避開家庭的傳統象徵。卡恩的建築無意討好我們。

現代的市區和郊區環境愈來愈平庸一致，在全世界都同一模樣，主題公園則是膚淺瑣碎，嚴重缺乏地方感。但建築一追求偉大藝術的嚴肅性，便能超脫以上兩者。克里斯丁・諾伯舒茲（Christian Norberg-Schulz）曾以優美文筆寫下當代社會如何喪失地方感，說這是「喪失對世界的詩意及想像理解」，並呼籲要「回歸『事物本身』」。他也在《建築：意義與地方》（*Architecture: Meaning and Place*）一書中指出，一個人會在當代現實環境中感到疏離，其實是因為他喪失了對美的感性：「事實上，構成生活的

路易・卡恩・一位論派教堂・紐約州羅切斯特
Louis Kahn, Unitarian Church, Rochester, New York

的不是數量和數字，而是具體事物，像是人、動物、花朵、樹木、石頭、土壤和水、城鎮、街道、房屋、太陽、月亮和星星、雲朵、日夜，以及四季變化。而我們該關心的，就是這些。」

我們最愛、最關心的建築，當然有許多不是藝術作品。我得承認本書會提到許多地方建築，那都是日常景觀中不經雕琢、平凡無奇的地方建築，就像大嬸，純樸天真，但充滿自然智慧，也因此廣受喜愛。地中海沿岸的紅瓦白屋、新英格蘭的木瓦農舍、美國中西部城市商業大街上的磚造店鋪，讓人很難不珍愛。人類天生就會喜歡、討厭某些形狀，這些經過時間考驗的地方建築，反映的不止是當地的氣候和文化條件，還包括我們生來就愛的形狀。就讓我們先暫時拋開麥當勞和公路休息站商圈等棘手問題吧。有誰會不喜歡蓋在斜斜草地上的紅色穀倉？那除了形式吸引人，也象徵著舒適、井然有序的生活。而一整排義大利風格的褐石建築或是鱈魚角農舍，也同樣讓人喜愛。

我們正是從這些平凡事物中建立了感知及基礎，並站在此一基礎上欣賞和體會更大膽的藝術形式。這一切我們可以稱之為建築記憶，而那也是第五章的主題。這類建築是我們的初步訓練。但這些建築是民謠，而非交響樂。本章的重點就是更仔細地觀

2_挑戰與舒適

察，當我們把建築提升到藝術的最高境界時，我們想做到什麼，而把建築當成藝術來觀看，和觀看一般的地方建築，兩者的體驗又有何不同。這裡所說的地方建築，包含新英格蘭一帶近乎莊嚴的穀倉，也包含等而下之的當代商店街或郊區住宅。

想知道是什麼讓一件建築作品成為藝術，就跟分析一幅畫作或一首樂曲為何偉大一樣，並非易事。人類天生保守，在面對已知事物時最為自在，而地方建築無所不在，我們對建築的態度也就因此比對文學或音樂還要保守。然而，每隔一段時間，我們就會看到強而有力的創新打破局面，讓我們能從不同角度看待世界。這些變化可能很小，藝術（甚至是偉大的藝術）創造頓悟的主張更適合出現在言過其實的回憶錄裡，而非現實生活中。只因有緣親炙某件藝術作品，人生就徹底改變，這類事實在罕見。

然而，藝術確實會改變我們，讓我們感到狂喜、震驚，覺得世上有無限可能。我們一旦感受到這些，也就不同於以往的自己。

卡恩是自萊特以降美國最偉大的建築師，他曾說偉大的藝術並不是要滿足什麼需求（他很喜歡說「需求不過是很多香蕉罷了」），而是要滿足內心的渴求。卡恩說，造就偉大藝術的，是渴求，而非需求。然而，藝術成就一旦夠高，便會成為新的需求。

卡恩又說，這個世界原本並不需要貝多芬的第五號交響曲，但等到此曲一出現，情況

就不同了，聽過的人再也無法想像生命中沒有這首曲子會是什麼模樣。我們開始需要貝多芬，但這不是出於天生的需求，而是因為貝多芬把自己的渴望表現在他的音樂上，才促成這一切。

米開朗基羅的大衛像、莎士比亞的《哈姆雷特》、畢卡索的《亞維儂少女》及艾略特的《荒原》，也都如同第五號交響曲，出現後世界就變了。建築界中則有金字塔、夏特爾大教堂、萊特的聯合教堂、柯比意的薩伏伊別墅、凡德羅的西格拉姆大樓、卡恩自己的沙克研究中心，以及其他上百棟偉大建築，都讓我們感受到人類有更寬廣的可能性。

「人類有更寬廣的可能性」，聽來很理想，但用這句話來定義偉大建築，則顯得模糊不清，無法令人滿意。再者，拓展人類的可能性可能代表向上提升，也可能令人不安。想出如何發動細菌戰跟創造偉大的藝術作品便判若雲泥。然而，即便我們只談論正面內涵，這句話也只傳達出某種善意的、新世紀音樂般的訊息，認為藝術就像溫水澡，充滿了知性和性靈的提升。然而，藝術（不只是建築，而是所有藝術）的存在，是為了挑戰，而非討好。藝術擴展人類可能性的方式，常常令人費解、不安，甚至震驚。藝術，尤其是最重要的藝術，都不僅僅只涉及觀看美麗事物。藝術可能艱難，可

能令人不安。藝術逼我們以不同角度觀看事物，方法之一就是要打破過去的模式。

「新」看來可能醜陋或粗糙，往往令人難以接受。我們其實很少把「新」視為美麗。珍奈‧溫特森寫道：「藝術不是安慰，而是創造。藝術是引發能量空間的能量空間。」她也在另一篇文章中評述道：「即便是最保守、對一切最無動於衷的人，也可能會說他喜歡康斯塔伯。但若回到康斯塔伯在巴黎沙龍展出並引起騷動的一八二四年，我們這位堅定的擁護者還會喜歡康斯塔伯嗎？今日在一般人眼中，康斯塔伯就是個畫漂亮風景的畫家，而非不遵守明暗法、在明亮的顏色上塗上明亮顏色的革命份子。我們花了一百五十多年才適應這位畫家，接受他不待在畫室中，反而把畫架搬到戶外，沐浴在光線中作畫。模仿康斯塔伯很容易，但要當第一位康斯塔伯並不簡單。」

這類例子還包括小說家喬伊斯、音樂家史特拉汶斯基、畫家胡安、以及建築界的柯比意、凡德羅、卡恩、羅伯特‧范裘利、蓋瑞、庫哈斯（Rem Koolhaas），以及薩哈‧哈蒂（Zaha Hadid）。這些藝術家都打破了慣例，也改變了「文化可以產生什麼」的想法。在今日，我們樂於看到他們的突破，而且只要他們保持應有的充沛能量，我們也會繼續為他們感到興奮。但在一開始，幾乎所有藝術家都不得人心，還受到極大誤

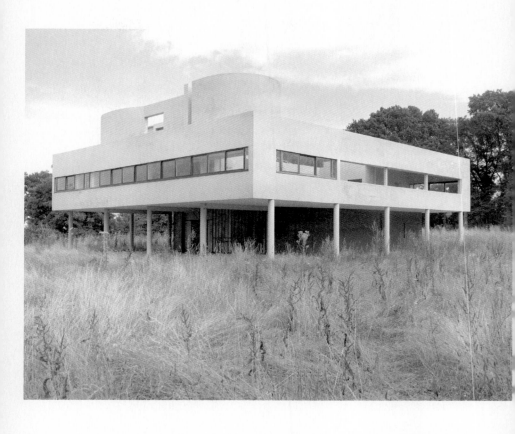

柯比意・薩伏伊別墅・法國普瓦西
Le Corbusier, Villa Savoye, Poissy, France

解，時至今日，我們已很難想像如果沒有他們以熱情將不可能化為可能，我們的文化會是什麼模樣。

建築成為藝術，並不代表就能逃避「實用」之責，而建築若有不實用的缺點，也不值得原諒——至少不能完全原諒。但反之，「實用」也不應成為最主要的判斷標準。抱怨萊特蓋的房子漏水、柯比意的房子冷熱失調、蓋瑞的房子難蓋，實在有些失禮。雖然這些問題可能多少存在，但又如何？屋頂漏水，不是我的問題，我們可能不想實際住在這樣的房子裡，也不是我們的問題。柯比意的傑作「薩伏伊別墅」位於巴黎郊區普瓦西，於一九二九年完工，但業主薩伏伊夫人雖在屋內住了十多年，卻認為這棟房子「無法居住」，因此和柯比意起過多次爭執。我們可以理解她的不悅，同樣也可以理解伊狄絲・芳斯渥斯（Edith Farnsworth）為何對凡德羅大動肝火，這位夫人就和薩伏伊家族一樣，委託建築師蓋出二十世紀的偉大住宅，也同樣在入住之後發現房子可悲地不實用。

薩伏伊一家和芳斯渥斯的不幸，在於得時時刻刻住在藝術品中，而這幾乎是不可能的任務。我們這些外人則幸運多了，只需在想看的時候親近這些建築。當然，也有些人只會從實用的角度評斷建築。菲利普・強生的玻璃屋在一九四九年完工，新落成時

有個自負的女人造訪了這棟在當時看來可謂驚世駭俗的現代建築，然後轉身向屋主

說：「很不錯，但我可沒辦法住在這。」

強生的回答則是：「女士，我也沒邀您住啊。」

確實如此。而且，如果我們運氣夠好，只需將某棟建築當成純粹的美學經驗來欣

賞，而不用計較建築是否實用，就再好不過了。

薩伏伊別墅的確會漏水，但不是漏在你我身上：芳斯渥斯宅邸使用玻璃牆，也沒有

紗窗，不宜夏天居住，但你我也不打算睡在那裡。有距離才有美感，偉大住宅的住戶

很少會認為自己住在令人振奮的藝術作品中，因為這些人靠得太近了，而且時時刻刻

就在裡頭，所以一定會考慮舒適的問題。我們其他人想到的則是挑戰、美感，因此覺

得那真是天才之作，但天才之作很少能符合今日常生活所需。且容我將安那托爾・法朗

士（Anatole France）對某個評論家的描述改寫為「我們樂得在大師傑作中自由來去」，

同時也請謹記，探索建築成為藝術的能力，可以讓我們得到最大的喜悅。

我的重點是，「挑戰」的觀念總和藝術經驗緊密相連，這也讓建築面臨某種兩難局

面，因為建築與挑戰就算不是水火不容，至少也是相處尷尬。如果偉大藝術是為了挑

戰而存在，而不是討好（或是如珍奈・溫特森的說法，是為了創造，而非安慰），那

麼建築還有責任提供庇護和安慰嗎？建築不像文學或藝術，建築必須為我們遮風擋雨，而且在我們的視野中無所不在。正因為建築的職責是保護我們，也就多少要給我們安慰。我們不可能拿喬伊斯的著作來紓壓放鬆，也不會把約翰．凱基的樂曲當成商場的背景音樂，同理，我們居住的建築也不能是不斷的挑戰。藝術需要關注，但建築不斷出現在我們的生活中，我們也就不可能一直把心思放在建築上。所有建築，不論是為舒適而設計或是為挑戰而設計，都是如此。我們理直氣壯地忽略日常建築，把這類房子當成背景雜音，除非特別大、特別醜、特別美，否則我們都不會留意。我們通常都對身邊的大多數建築視而不見。「親則生狎，近則不遜」，而在建築領域，親近則會帶來怠忽。

不過，薩伏伊一家和芳斯渥斯會為了怠忽而樂於住在那兩所宅邸嗎？我很懷疑。他們不開心，其實並不奇怪。即使沒有屋頂漏水和太陽曝曬的問題，每天都生活在藝術作品中也很令人頭痛。當然，建築師是業主自己挑的，設計也都取得他們同意，但那不是重點，只是讓他們的苦惱顯得有些諷刺罷了。萊特的業主提到自己覺得萊特無所不在，而那可不是指精神同在或鬧鬼。他們的意思是，房子在各方面都是萊特美學的成果，因此總覺得萊特隨時都在身邊指導他們的動作、他們的感受。大部分屋主還是

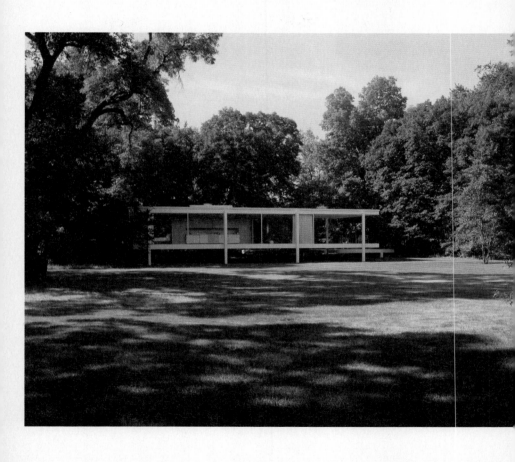

密斯‧凡德羅，芳斯渥斯宅邸，伊利諾州普萊諾
Mies van der Rohe, Farnsworth House, Plano, Illinois

擁戴萊特設計的房子，但有時也會想要擺脫無所不在的萊特，這種心情倒也不難理解。

有些建築在設計時就希望能夠在我們的生活中永存，卻可能會帶來過高的期望，即使那不會讓人苦惱（如薩伏伊一家和芳斯渥斯的感受），也不會像萊特的房子那樣壓迫，卻仍然是把某種理想世界、完美美學懸在我們面前，很容易讓人覺得那種完美彷彿能治癒其他方面也達到完美。事實當然不可能如此。完美建築並不能給我們完美生活，並讓生命的其他方面也達到完美。哲學家艾倫・狄波頓在《幸福建築》中寫道：「最高貴的建築能為我們做的，有時還不如一場午覺或一顆阿斯匹靈。即使我們的餘生都能在圓頂別墅或玻璃屋中度過，我們還是會常常陷入憂鬱。」

「挑戰」和「舒適」的矛盾直指建築作為藝術的核心問題。如果偉大的藝術是為了挑戰而存在，而且有時必須放棄可能的舒適，那麼，勢必得兼顧這一切問題的建築，還能是偉大的藝術嗎？顯然可以，而且就是。另外，藝術和舒適的需求不一定得是零

和遊戲，雖然本章開頭所引的菲利普‧強生如此聲稱。沒人會眞的住在夏特爾大教堂，也沒人會期待在哈佛大學宿舍得到深刻的美學體驗。強生的話不能只從字面解讀，而應該當成對戰後建築的警告（他是一九五〇年代初講出這番話），當時的建築文化籠罩著世俗的功能主義，但建築應該有比效率更重要的東西，那就是藝術！他大概是想聲明這一點。

我想特別指出，建築之所以令人失望，多半不是因為無法達到美學目標，而是因為建築師完全放棄美學，只追求效用，而最後通常連這一點也落空。換句話說，問題不是出在建築傑作的屋頂會漏水，而是出在醫院以冰冷、森嚴的環境面對求診的病患，以及每天都要報到的醫護人員；問題也出在有些學校的設計似乎只為方便管理者，而不管師生是否愉快；還有設置無數登機站的機場，感覺就像過於擁擠的地下室，只圖飛機調度方便，卻不顧乘客的心情；也或許是公路旁的商圈，設計時只求汽車更好進出。實用和功能即便不像美學那麼令人望而生畏，也都是複雜的議題，而我們談到功能的時候也必須牢記，究竟建物是要滿足誰的實用？又該有哪些功能？

現代建築有句名言「形式追隨功能」，但進一步深究後，你會發現這句話其實沒什

麼意義。功能實在有太多種，又有太多種形式可以滿足同一功能，這句話等於白說。

而且，這句老話還刻意忽略了賞心悅目這件事，而這不也是一種功能？

大家應該可以看出我更偏愛「舒適」一詞，倒不是因為我覺得舒適等同於實用，而是因為這個概念跟建築使用者的需求比較直接相關。醫院在設計上如果只求迅速將病人送入送出手術房或急診室，功能看起來可能十分良好，但病人在過程中可能一點都不舒服，而在制定功能時，這一點應該是更重要，或該說是更符合倫理的考量。

正是這種概念，推動了「實證設計」（evidence-based design）運動，希望在設計醫院這類機構的時候，能將重點放在經研究證實明顯有利於病人健康的項目上：設計學校時，也應該優先考量師生的心情。這種以科學研究引導設計方向的觀念，在建築界或醫學界都才剛萌芽，但正在成長。實證設計的主要元素其實十分簡單直接：更親近自然；更意識到要提供選擇，好讓病人更能掌控身邊環境；提供各項設施，方便配偶等人入院慰問、照顧患者；以美麗悅耳的事物分散病人的注意力；建築格局必須合乎邏輯、容易理解；避免令人不悅或刺耳的噪音、刺眼的光線及臭味。實證設計的目的，並不是要貶低效率，只是要更重視病人的安寧。

我所說的「舒適」一詞，也和「滿足」很相似，而建築正應讓人感到心滿意足。我

認為，艾倫‧狄波頓（建築究竟有何特質，能激發哲學家寫出建築書）將書名取為《幸福建築》，用意即在此。他在書中探索建築、情感和人性三者的關係，也告誡讀者別誤以為單憑建築便能改變生命，但也頌揚建築對人類情緒的影響。

有些時候，光是舒適（也許你覺得用「滿足」一詞更自然）就夠了，但並非時時如此。我們的當務之急，就是了解兼容並蓄的重要，也就是明白建築的獨特之處，建築有權同時追求美學上的挑戰及實質上的舒適。這並不是說建築既要難以興建，又要令人滿足（這幾乎不可能），而是說這兩種特質雖然很少同在，卻應該有權共存。和其他藝術形式相比，建築要求的兼容並蓄會更加微妙。每一棟建物，都會以有形的元素負責實用的面向，也會以無形的元素負責藝術的挑戰。卡恩曾說：「一棟偉大的建築，必須以不可測開始，再以可測的手段設計，最後再回歸到不可測。」

要解決這樣的建築矛盾，答案當然不是像某些建築師所做的那樣，棄舒適於不顧，那彷彿意味建築的美學價值越高，所帶來的滿足感就越低。我腦海裡浮現的是一九八○及九○年代的解構主義建築師，他們自傲地主張建築的責任是要創造錯位感和不安感，很明顯他們的目標是反映後現代的情境。紐約的彼得‧艾森曼（Peter Eisenman）、洛杉磯的艾瑞克‧歐文‧摩斯（Eric Owen Moss）、維也納的藍天組建築事務所（Coop

Himmelblau），這三人的作品都大量使用衝突的形式，以及尖銳的角度，為我們提供了這方面的範例。這樣的建築試圖表達某種美學主張，卻不顧建築有供人居住的責任，應該要提供最起碼的舒適。這種建築充滿令人焦慮的尖角、不和諧的形狀，不僅拒絕以舒適為目的，更積極創造不適。這種建築背後的概念非關兼容並蓄，而是一心追求挑戰，覺得舒適代表愚蠢。類似的例子還有山崎實在西雅圖雷尼爾廣場的摩天大樓，只靠中間細細的混凝土基座平衡，上方的龐然大物則籠罩著行人，氣氛不祥。這種形式的挑戰簡單且魯莽，帶來的不是深刻的感受，而是不安。

然而，這類建築至少還設定了較高的目標，而有些建築則走向另一個極端，只求舒適，拒絕挑戰。我說的正是復興主義者，他們建造喬治亞式別墅及西班牙殖民豪宅，只圖不費吹灰之力塑造復古風格。當今世代就建了很多這類的建築，數量之多，在一九二〇年代現代主義成為主流之後或許絕無僅有。我在第一章也提過，這種建築多半品質頗高，且提供世界所需的各種安慰，而既然我們對背景建築的需求不下於前景建築（這兩大主題會在第七章詳談），興建這類建築倒也顯得合情合理。只不過，這種建築推翻了藝術最嚴肅的抱負，反倒認為建築只要能為文明生活提供祥和的背景，便已功德圓滿。

很多時候，甚至大多數時候，事情確實如此。許多建築師都設計了新魚鱗板風格（neo-Shingle Style）、形狀不規則的屋舍，在此便只舉兩人為例，羅伯特・史登（Robert A. M. Stern）和傑奎林・羅伯森（Jaquelin Robertson）的作品都高雅大方，且高明地向某些史上最佳的美國建築致敬，不論是模型或成果都無懈可擊。這些房子住起來舒服，看起來美麗，而且就像現今最好的新喬治亞式、西班牙殖民式、新古典主義建築一樣，都完成了建築的大多數追求。這種房子當然帶來了滿足感，甚至還有喜悅，但是，如果除了文明、舒適的空間，我們還渴望有真正的傑作，就必須把這些備受歡迎的建築拋在腦後。這些建築所提供的，不是藝術向前跋涉的艱辛時刻，而是藝術收割過去成果的愉快時光。套用珍奈・溫特森的話，現在蓋出的新古典主義建築，是今日的康斯塔伯，而不是當初那個創新的康斯塔伯。

當然，並不是每座建物都有義務要推動藝術前進（謝天謝地，否則我們的城市會充斥嘈雜的自我），但我們還是不能忘記，同樣是卓越，有的卓越是回顧過往，有的則是奮力向前，企圖改變世人觀看世界的方式。長島有棟新喬治亞式豪宅，是一九三〇年代德拉諾和阿德里奇（Delano and Aldrich）建築事務所的作品，極盡享受之能事，至今仍然品質卓絕，但萊特的落泉山莊才是改變世界的建築，兩者的差異不容忘記。如果

有人排斥喬治亞式豪宅，覺得那只是過去年代的古板遺毒，他就沒有機會體驗那些匠心獨運的形式、細節及比例。然而，如果有人不欣賞蓋瑞的畢爾包古根漢美術館，覺得那是各種工業元素的雜亂組合，他就錯過了更深刻的東西，錯過二十世紀後期最偉大、最激動人心的藝術作品。這兩條路，建築師可以二選一，但建築鑑賞家則必須同時理解重舒適輕挑戰的建築，以及重挑戰輕舒適的建築。

挑戰和舒適，這建築藝術的兩大特質能否融為一體？或者，更重要的是，兩者在融為一體時能否不互相掣肘？我們已經在山崎實的摩天大樓中看到單純的挑戰如何帶來不適。另一種作法是折衷，帶點挑戰也有點舒適，但兩者都不足。這是典型的妥協，在建築界處處可見，比如二十世紀晚期大量出現的企業大樓，包括KPF建築事務所（Kohn Pedersen Fox）在紐約州阿蒙克設計的IBM總部，形狀不規則、充滿尖角；又或是KPF在上海設計的超高上海環球金融中心，上方的開孔如同王冠，企圖揉合雕塑藝術及功能需求。然而，建築應該追求更深刻的兼容並蓄，將挑戰和舒適推向更高境界。

或許「挑戰」並不是最恰當的說法，或許該說「情感強度」。詹姆士・甘伯・羅傑斯（James Gamble Rogers）在耶魯的哥德式建築雖然智識基礎薄弱，仍然大獲成功，原因

就在此。這些建築除了美到令人歎服，也像雷射一樣直接連向學校本身的氣質，我們可能會期待二十世紀末的建築都散發尖銳的諷刺，而耶魯卻沒有，但那又有何妨。在羅傑斯的紀念方庭中（Memorial Quadrangle，今日的布蘭福德學院和賽布魯克學院），以他設計的哈克尼斯塔樓最為耀眼。他的作品還有柏克萊學院、楚堡學院、喬納森‧愛德華茲學院，都將純真昇華為英雄式的宏偉，有別於其他歷史主義建築展現的自我沉溺。耶魯大學的建築雖然也複製歷史，但卻發出真正的英雄聲明，與房地產業者蓋出的偏地中海別墅不可同日而語。耶魯建築群也像伍爾沃斯大樓、中央車站、紐約公共圖書館一樣，展現強力的公民意識，以及宏偉的外觀，雖然缺乏我們所謂的挑戰，卻超越了這項不足。再回到建築方程式的倫理層面，耶魯這些建築（在此代表根植於過去的許多建築傑作）也富含深刻倫理。在許多方面，這正是卡斯騰‧哈里斯所說的結合挑戰和舒適的倫理功能。這種建築有崇高的美學抱負，但其美學理想又有其社會目的。一棟建物若在實現崇高的美學抱負之餘，又能具備意義非凡、令人信服的社會目的，便已登上超群絕倫的境界。至於倫理功能，即便建築師的主要目的是舒適，還是會為我們立下挑戰。

最偉大的建築令人敬畏，讓我們停下腳步，讓我們目瞪口呆。建築師的最高美學成

詹姆士・甘伯・羅傑斯，耶魯大學哈克尼斯塔樓，紐黑文
James Gamble Rogers, Harkness Tower, Yale University, New Haven

就，就是打造出特殊、強烈、詩意的空間。柯比意稱之為「難以言喻的空間」，因為偉大的建築空間就像美妙的音樂和詩歌，永遠無法完整描述。空間（第四章會更進一步討論）也是建築的美學實體，地位絕不亞於四周的牆壁、地板、細部、裝飾。

雖然最精心打造的空間能夠喚起敬畏之情，但建物外觀的量體和形狀仍十分重要。偉大作品總是能以超乎想像的方式將實體和留空、水平和垂直組合起來，成果就像空間本身一樣令人驚歎。維楚威斯在他的建築定義中以「喜悅」為第三元素，這有其道理。偉大的建築，必須喚起難以形容的喜悅。

喜悅和挑戰？這兩者要如何共存？如果某座偉大建築的使命是挑戰、打破已知的宇宙秩序，又怎麼能帶來喜悅呢？一般而言，喜悅似乎應該伴著滿意，而非挑戰。在邏輯上，帶來喜悅的應該是那些保守、沒有挑戰性但完全舒適的新喬治亞式豪宅，而不是大膽、前所未見的建築。然而，這正是建築兼容並蓄的神奇之處：建築只要發揮得當（如同各個時代的建築傑作，包括現代），就能既讓人驚歎，又給人安慰。偉大的建築雖然出人意表，但總也帶有一絲寧靜。米開朗基羅及羅曼諾等義大利矯飾主義者會刻意扭曲古典形式；尼古拉斯·霍克斯莫爾（Nicholas Hawksmoor）、約翰·索恩爵士、艾德溫·盧泰恩斯爵士（Sir Edwin Lutyens）具精湛古典技藝；柯比意的力度如同雷

射：凡德羅超然冷靜；卡恩的形式充滿熱情，近乎神祕；范裘利主張當代矯飾主義；蓋瑞則創出看似無序的形式。以上這些人都有能力也常讓人大受衝擊，尤其是首次目睹他們的作品時。然而，在其他方面，他們創造的空間和形式也能有力且溫暖地傳達作品的本質，因此令人相當安心。這些人希望能以新的方式取悅我們的雙眼，但並不是要推翻維楚威斯的定義。他們把喜悅解釋為情緒的強度，而偉大的建築總是能激發情緒。偉大的建築必須有其用途，必須屹立不倒——還必須是藝術作品。

3

Architecture As Object

第三章 ——

建築作為物件

建築就是形式的演出（明智、正確、宏偉），形式在光線下的演出。

柯比意

太陽從不知自己有多偉大，直到照上建築物的一側。

路易・卡恩

建築是一種實體形式。無論我們如何推敲建築的文化內涵、象徵意義、社會價值，也不論電腦主導的網路空間如何創造出虛擬空間的新概念，建築依然是建築，依然是實際建物，而不是概念。同時，建物也依然能夠結合起來，創造出一加一大於二的效果。建築是現實世界中的營造形式（built form），也就得以營造形式的標準來理解、體驗和判斷。傳統的原則仍然適用：建築的效用取決於各部分如何與彼此和整體相連，也取決於如何與人這種形式相連。每棟建物，都與人眼如何感知空間和組成息息相關。無論還有什麼因素會影響我們對建築的體驗（諸如：建築如何牽動記憶、能否順利發揮應有的功能、帶來多少舒適等等），我們與建築的關係，幾乎總是從建築的外觀開始。

電腦開啟了虛擬世界的大門，徹底改變設計和建築的流程，但我們對建築的體驗仍然始於視覺。不論是法蘭克‧蓋瑞的作品如畢爾包古根漢美術館和華特‧迪士尼音樂廳那雕塑般的非凡外形，或是杜拜塔這類超高摩天大樓，各種建築都脫離不了電腦數位科技，而且現在的數位科技也比過去更能重現真實空間。即便如此，基本的事實仍未改變：建築是建物，而建物就會有實體，有頂部、底部和兩側。建築有正立面，那既是視覺組成的一部分，也是向大眾展露的表情。建築也有內部，可作為房間使用，也可視為三維空間來感受。建築還有整體的形式和形狀，可以遠觀，也可以近看，隨著視角改變，面貌也可能完全不同。建物無論偉大或平凡，都是一座實體，因此我們一想到建物，一定會先把建物想成物件（object）。

菲利普‧艾薩克森（Philip M. Isaacson）曾為兒童寫過《圓形建築、方形建築，還有像魚一樣扭動的建築》（Round Buildings, Square Buildings, and Buildings That Wiggle Like a Fish）一書，談建築的趣味。書中文字如歌一般，章節名稱有「厚牆和薄牆」、「光線和顏色」、「舊骨和新骨」（談建築骨架），以及「室內的天空」（談天花板）。書中並無篇幅討論建築如何發揮作用、如何建造，也未談到建築的目的，倒不是因為艾薩克森覺得這些事情不重要，而是因為他知道這不是最好的切入點。同樣地，史

汀・艾勒・拉斯穆生（Steen Eiler Rasmussen）也有本文體略微浮誇的傑作《體驗建築》（Experiencing Architecture），章節名稱有「建築中的實體和空洞」、「節奏和建築」、「尺度和比例」、「如色盤般的建築」，用詞沒那麼輕快，但重點相同。喜愛建築，就一定會在意建築的外觀，並從中獲得愉悅的感受。有些人見了建築的外觀卻無動於衷，例如看著新英格蘭綠色草地上貼著白色護牆板的教堂，卻感受不到尖頂如何和天空譜出一片精采，也不覺得前門透出歡迎的氣息，或是牆壁有平整清爽的感覺。倘若真是如此，無論你知道多少建造的原因、多少建造過程的知識，還是無法真正地了解建築。

當然，建物的實體只是整件事情的一小部分。建築是公眾景象，即便我們看的主要是實體形式，也不能忘記每棟建築都有社會、政治、金融層面的實際意義，忽略這些層面是我們的損失。確實，想要了解建築，對社會和政治領域至少必須有適當的尊重。難道我們可以完全把社會住宅當作美學物件，而不討論居住者的生活？討論醫院建築的時候，又怎能不提醫院對病患的照護有何幫助？提到軍營，又怎能不談論建造目的？

以上種種建築都不止是物件，而是在某個社會政治情境中所發出的社會主張，因此

等於是社會價值觀的宣言。音樂廳、圖書館、博物館、商場也是如此，每棟都代表資源的投入，而我們對這份投入的想法，必然影響我們對該棟建築的觀點。如果艾伯特‧施佩爾（Albert Speer）的柏林不是為了納粹政權而設計，我們是否會另眼相看？（我想不會，因為就美學而言，施佩爾的設計龐大但平庸，咄咄逼人，叫人望之卻步，但正是這個特點吸引了他的納粹客戶。）也許更切中要點的問題是：如果博物館董事會不顧是否得罪金主，決定起用新銳建築師而蓋出作風大膽的新建築；如果學校堅持只要最簡單沒特色的校舍；如果有個自命不凡的避險基金經理為了炫富，蓋起仿效法國城堡的建築，那麼，我們對建造者的看法會影響到自己的美學判斷嗎？恐怕很難不受影響。然而，想了解建築還有一個難處：必須知道什麼時候該讓社會議題成為判斷的重點，什麼時候社會議題作為背景就好。如果我們只因不同意某個國家（或是某個人）的政策，就要否定該國所有的建築，根本就是視美學如無物，那麼評判建築這件事也就變得荒謬無比。但我們也不能假裝建築存在於美學的真空，而不理會其他面向。

不過，在接下來的幾頁，我要請讀者暫時放下這些「其他面向」，只考慮站在建築前的視覺感受。這件事並不容易，因為分析建築、判斷美學的方式不止一種，甚至沒

有一套通用的標準。即使單就視覺而言，也沒有一套明確的優先事項。究竟該先看什麼？在評判美學成就時，最重要的是建築物的正立面嗎？還是應該要綜合考量前後左右，把建築作為一個整體來判斷？或者最重要的其實是內部空間的本質和品質？如果先看正立面，那麼，重點是正立面作為藝術作品的工藝表現嗎？還是建材選用是否合宜、美觀？若是構圖看來不錯，但顏色有問題，該如何看待？顏色對了，裝飾讓人厭惡又該如何？正立面是否太雜亂、太簡陋、太繁瑣或是太嚴肅？如果建築採用了某種傳統風格，該不該以是否忠於該傳統作為評判標準？若採用的是全新、不同的設計，評判時是否要看作品有多麼前所未見？

這些問題都很複雜，且環環相扣，無法單獨回答。也許現在我們只能說，某些情況下，某些問題比其他問題更重要。幸好，世界上並沒有絕對的建築美學量尺──或者該說，想要量化美學的人，向來徒勞無功。原因在於，首先，最好的藝術是一種直覺感受，像是變魔法，這種魔法無法如公式般分析重組，讓別人依樣畫葫蘆；第二，要了解建築就必須了解各種錯綜複雜的背景因素，將美學用數字表現便是忽略了這些背景因素，這種特性在建築中尤其明顯，遠勝其他類型的藝術。這裡說的背景，不僅是實際的地理位置（例如：狹窄街道上的都市建築、公路旁的塔樓，或是位於起伏農田

間、森林最深處或郊區死巷裡的建築），還有時間背景（亦即興建的時間，也常常牽涉建築師所處的政治時空）。接著，如前所述，還要考慮設計師和建造者的目的、建築物的用途等等。任一因素都可能多少對美學造成影響，難就難在要怎麼判斷每個因素是否有影響，影響的程度又是如何？

接著，一旦你完全吸收消化了這棟建築之後，還要觀察這棟建築和其他建築有何關係，能否呼應周圍其他物件。到頭來，建築這門藝術講求的是獨特性，而不是普遍性，也因此，比較有效的作法並非找出單一的公式，而是直接談論實際建築的外觀和感受。

先來談談這棟幾乎無人不知的美國紀念建築：林肯紀念堂，並討論它如何向偉大的希臘帕德嫩神廟取經。兩座建築呈現的美學十分類似，但又截然不同。林肯紀念堂位於華盛頓特區國家廣場的一頭，彷彿是個由三十六根柱子包圍的大理石箱。就某方面來說，紀念堂顯然就是座希臘神廟：但就另一個方面來說，又完全不是。這個由建築師亨利・培根（Henry Bacon）創造的傑作，在許多方面都另闢蹊徑，不遜於同時期（一九一五到一九二二年）歐洲所創造的許多現代主義建築。

培根採用了希臘式建築的語彙（其實是希臘羅馬式建築，因為林肯紀念堂具有這兩

種古典風格的共同特徵），卻巧妙地用在自己的目的上，即創造一個巨大、正式的箱形結構來紀念亞伯拉罕・林肯，並作為美國堅定態度和信念的象徵。由美國國會山莊東望三・二公里，景色的盡頭就是林肯紀念堂，堂前有一座長形水池，由遠方望去就像泰姬瑪哈陵，彷彿漂浮在水面上。這棟建物是史上數一數二的造景，若你覺得日光下不夠扣人心弦，那就等到夜幕時分，多利克柱式列柱背後的燈光讓這座大理石箱散發柔和光輝，陰暗的柱面和後方的白色大理石形成對比，鮮明有如負片的影像。

培根雖然以帕德嫩神廟為基礎，卻又徹底顛覆。林肯紀念堂的結構並不像希臘神廟由列柱支撐，反而更像一個四周圍了柱廊的大理石箱。紀念堂的牆設於列柱後方，垂直高度也超過列柱，為一個近乎原始的幾何圖形覆上一層古典的外衣，在夜間燈光下尤其引人注目。所以，林肯紀念堂並不打算模仿真正的希臘神廟外觀，讓人不禁覺得，培根真正想做的，就是傳達抽象形式和沉默的力量。

拉斯穆生曾寫道，對堅實和留白、沉重與輕盈、實在與空隙的感受是種視覺的辯證或節奏，這些感受都與建築的感知息息相關。林肯紀念堂正是最佳範例：建築的外形線條鮮明而堅硬，而丹尼爾・契斯特・法蘭奇（Daniel Chester French）雕塑的林肯座像就顯得相對柔軟，一剛一柔相得益彰。我們也可以說，列柱減輕了箱形結構的沉重

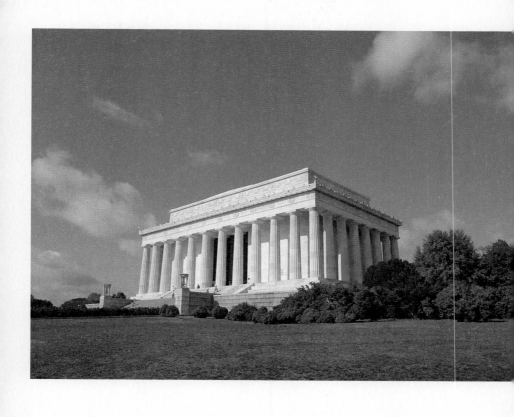

亨利・培根・林肯紀念堂・華盛頓特區
Henry Bacon, Lincoln Memorial, Washington, D.C.

感，而列柱和列柱後方的空間則無疑代表虛實之間的辯證。拉斯穆生相信，這三視覺節奏雖然可能會在不同類型的建築物上以不同的方式展現，但本質上仍是共通的。他在《體驗建築》中寫道：「大多數的建築，都由軟、硬、鬆、緊及許多不同的表面組合而成。這些都是建築的元素，是建築師可以調用發揮的東西。要體驗建築，就必須意識到這些元素的存在。」

但是，林肯紀念堂值得一談的，還不止拉斯穆生的這三標準。為了要和國家廣場另一端的國會山莊構成平衡，培根旋轉了林肯紀念堂的結構，用長邊作為主正立面和入口，而不像帕德嫩神廟用短邊作為正面。同時，他也捨棄真正希臘神廟必有的山牆，而改用平坦的屋頂，讓紀念堂更為抽象。即使林肯紀念堂毫無其他用途，還是可以提醒我們，分析建築時，僅僅呈現古典建築的元素意義並不大。林肯紀念堂就是一例，培根兼顧了城市規劃和造景的考量，蓋出一棟宏偉驚人且充滿自信的建築。

除了單純的複製，還可以有更多創新的用法。林肯紀念堂就是一座更大、更宏偉、更壯觀的帕德嫩神廟。這棟巨大、白色、堅硬的大理石建築，是否太冷、太嚴峻，因此不適合用來紀念林肯這樣一位樸實謙遜的人？路易士・孟福曾質疑：「是誰住在那座神殿之中？是林肯還是構

思這一切的人？」我們雖然不得不同意他的質問，但這些構想者確實知道如何讓建築雄偉崇高，林肯紀念堂是他們最大的成就，也是獻給林肯的最高敬意。亨利‧培根知道如何讓希臘建築變成美國的大教堂。

許多作家都曾像拉斯穆生一樣，試圖分析觀看建築的經驗，不過他們主要著重外觀，較少討論符號象徵，關於風格的討論更是少得令人吃驚。在《建築與你》（Architecture and You）一書中，威廉‧考迪爾（William Caudill）、威廉‧培尼亞（William Peña）和保羅‧坎農（Paul Kennon）建議了我們以三種方式感知形狀：可塑式（plastic）、這種形狀經過塑形和壓模：平面式（planar），主要由相交的平面或表面構成：以及骨架式（skeletal），看起來主要是一副骨架，有空間從中流過的感覺。艾羅‧沙里寧（Eero Saarinen）建造的紐約甘迺迪機場TWA航廈，就是可塑式建物的佳例，法蘭克‧蓋瑞在洛杉磯建的華特‧迪士尼音樂廳也是。密斯‧凡德羅一九二九年建的巴塞隆納館就深具平面式特色，而柯比意一九五三年在馬賽建的馬賽集合住宅（Unité d'Habitation），用混凝土構成格狀架構，則是骨架式的著名例子。如此區分確實有其用處，但公式畢竟是公式，總喜歡將現實分類得一清二楚，卻忽略了多數建築無法完全歸類到任何一項，而且很多建築還三者兼有。

如果只是想了解自己的房子，這些分類不會有多大意義；若想分析摩天大樓，拉斯穆生的分類也鮮有助益。分類本身無可挑剔，但都不足以適用於高樓大廈。凡德羅在紐約公園大道建造的西格拉姆大樓、愛德華・杜瑞爾・史東在紐約第五大道上建造的通用汽車大樓、貝聿銘與亨利・考伯在波士頓卡布里廣場建造的約翰・漢考克大樓，是戰後美國最重要的三大摩天大樓，以之為例，就知道我們還需要別的觀看方式，因為這些建築都受到太多因素影響。

黑色高雅的西格拉姆大樓從廣大的露天廣場後方卓然升起，在街道上呈現出保守、對稱的矩形。穿過廣場往大樓走去，你會覺得自己彷彿置身重要場合，幾乎是受到牽引，不由自主直直走向入口，而不是漫步穿越。通用汽車大樓的高度則高上許多，外觀是眩目的白色，也採對稱結構，並與街道保持一段距離。然而，這裡無法像西格拉姆大樓一樣營造出威嚴莊重的感受，因為通用汽車大樓前方是一座下沉的廣場，等於在第五大道邊緣挖出整整一層樓深的大坑洞，你得從旁邊繞過才能到達前門。（現在，廣場已經填平，成為地下樓層的蘋果電腦專賣店。填平後地面與街道同高，較以往大有改善，這才是廣場應有的設計。而專賣店精緻誘人的玻璃箱形入口則成為廣場上的焦點。）

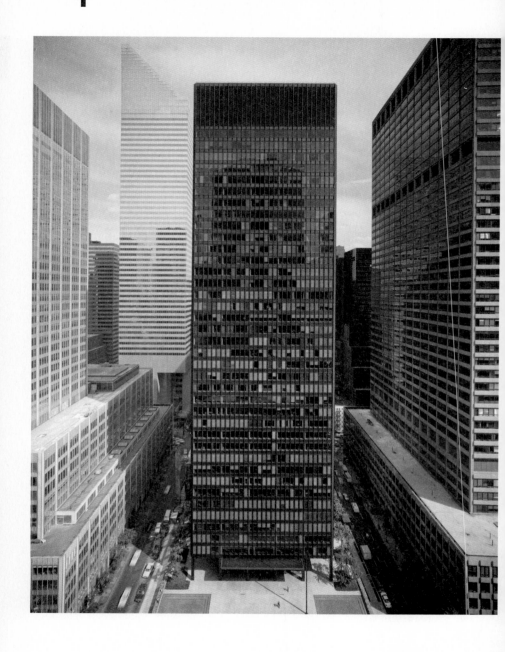

密斯・凡德羅和菲利普・強生，西格拉姆大樓，紐約
Mies van der Rohe and Philip Johnson, Seagram Building, New York

至於漢考克大樓，則幾乎可說是沒有入口。這棟大樓形狀很不尋常，像是一塊直立木板，側面被切了一刀，於是從某些角度來看，大樓像是一片薄餅，從其他角度來看則像後頭什麼都沒有的平面。大樓像是一件抽象雕塑，美麗但安靜，只要出現一道門，就不再完美。也難怪建築師最後決定在一樓設計一道極不顯眼的門，以求出現無人留意。觀賞漢考克大樓的辦法，就是盡量不去管絡繹不絕的人流，而把大樓看成優雅的雕塑作品，坐落在組成複雜的卡布里廣場上。

西格拉姆大樓的表面結構為銅製，因此色調呈深棕色。窗戶之間有金屬樑，稱為I形金屬桁樑（I-beam），在建築正立面一路上升，是一種現代主義式的裝飾。金屬桁樑跟傳統的線腳一樣，讓建築的正立面有了深度和紋理，並且形成視覺的節奏。通用汽車大樓以白色大理石包覆，同樣有垂直的線條一路延伸至樓頂，不過用的是粗厚的白色條紋，與凡德羅I形桁樑樑細緻、低調的紋理不同。窗戶並非平窗，而是有三面的八角窗，使建築正立面形成起伏的節奏。漢考克大樓也像通用汽車公司大樓一樣採用明亮的色調，但其他方面則大不相同：外表採用反射玻璃，而且正立面是完全的平面，不具任何深度。表面刻意不呈現任何紋理，也沒有裝飾，只用本身的形狀以及平滑、映出倒影的格狀窗戶吸引人的目光。

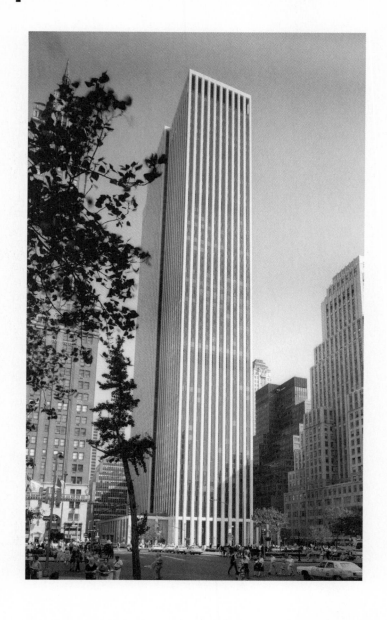

愛德華‧杜瑞爾‧史東，通用汽車大樓，紐約
Edward Durell Stone, General Motors Building, New York

一九七〇年代中期，漢考克大樓即將竣工，窗戶卻開始掉落了，纏訟多時後才換成外觀類似但材質不同的板子，不過有很長一段時間，大樓的外觀不是玻璃而是三合板，當時沒什麼人把這座大樓視為真正的建築傑作，反而覺得是有史以來最丟臉的失敗建築。

等到換上新的玻璃，我們才終於看到漢考克大樓原本的設計是純粹的抽象物件、優雅的現代雕塑作品，雖然樓體規模巨大，但看起來幾乎沒有重量。相比之下，西格拉姆大樓就具有傳統建築的重量、風範和正式的氣息，雖然由二十世紀現代建築大師設計，但用意似乎是尊重建築傳統，而不是推翻傳統。大樓窗戶的比例得當，讓人感到於大樓上，卻只令人覺得格格不入，而大樓正立面的節奏和紋理也顯得沉重而非高雅。再看漢考克大樓，貝聿銘和考伯正是要挑戰建築傳統的極限。大樓外牆的玻璃板看來就是一塊塊板子而非窗戶，而這些板子其實都是鏡子，所以無法看到後面的景象，卻可以看到附近的建築映在漢考克大樓之上，例如亨利·哈柏森·理查森（Henry Hobson Richardson）偉大的三一教堂，至於波士頓的天空，總是時時在大樓上映出湛藍

每扇窗格背後都有生命和活動（事實上，也的確時常看到）。至於通用汽車大樓，史東似乎比凡德羅更尊重建築傳統。小房子慣用的八角窗，就這麼數以百計重複地出現

貝聿銘建築事務所，約翰·漢考克大樓，波士頓
I. M. Pei and Partners, John Hancock Tower, Boston

或鐵灰。

看著西格拉姆大樓、通用汽車大樓或是漢考克大樓，看到的不止是一個物件，也是對世界的一種觀點。建築的目的之一，就是要建立秩序。凡德羅的秩序顯而易見：細緻、低調，但又強大而自信。這棟建築在設計時，就顧慮到了人體的大小。西格拉姆大樓絕對不小，但這樣的尺寸卻不會給人壓迫感。這棟建築在設計時，就顧慮到了人體的大小。大樓設計乍看簡單，細節卻無比精確，比例所帶來的寧靜之感更非無心插柳。如果說西格拉姆大樓素簡如有禪意，通用汽車大樓則有人世的熱鬧，採用白色大理石和八角窗等引人目光的元素，希望營造出美學體驗，並且掩飾這棟建築終究不過是個裝飾華美的盒子。凡德羅並未掩飾自己設計了一個盒子，反而幫助我們從中尋得寧靜和深層的美；史東則似乎覺得，在這樣的簡單直白中無法得到真正的美，因此要再加上幾分裝飾。

貝聿銘和考伯對漢考克大樓的想像就困難和複雜得多，充滿各種動態以及具備張力的線條。兩人無意和凡德羅在盒狀高樓這種類別一較高下，於是採用另一種全然不同的外形。他們選用時尚流線的外形，將摩天大樓的設計藝術帶向另一境界。（西格拉姆大樓落成於一九五〇年代晚期，通用汽車大樓是一九六〇年代，漢考克大樓則是一九七〇年代，雖然後兩者都不是為了直接回應前人而設計，但還是讓人覺得這些建

築師仍希望做些和前人不同的事。）

通用汽車大樓和周遭環境無甚關聯，因而顯得冷漠，原本的下沉式廣場更是雪上加霜，如今廣場不在了，也沒什麼人懷念。至於採用玻璃結構的西格拉姆大樓，雖然所在的街道都是磚石建築（至少一九五〇年代是如此），但西格拉姆大樓經過凡德羅精心設計，與公園大道對面、古典風格的網球私人會所（Racquet and Tennis Club，由麥金、米德與懷特事務所 [McKim, Mead & White] 設計）位於同一條對稱軸上。站在西格拉姆大樓前，你會覺得彷彿有一條假想線，從建築正立面的中心穿越了廣場、馬路，直入網球私人會所的中心。至於漢考克大樓則有些矛盾之處，雖然鏡面玻璃似乎代表絕對的冷漠和高傲（從外面看不到裡面，也無法看見裡面的人在活動），但由於映照了周圍的建築物，加上爽利的線條彷彿充滿能量，反而讓人覺得這棟大樓和整個都市環境有所關聯。雖然大樓本身顯得冷淡，和環境卻十分相襯。

偉大的芬蘭建築師阿瓦・奧圖（Alvar Aalto）在一九五五年的演講提及：「形式是

個謎，無法定義，但能讓人覺得舒服，而這種舒服和社會救濟給與的舒服是不一樣的。」此話不假，儘管我們永遠無法明白形式為何能夠激發情緒（奧圖說的形式，指的是建築的實體呈現，包括正立面、整體形狀、裝飾以及內部空間），但也不能就此作罷。我們深知這個疑問沒有絕對的答案，但有些答案的確解釋了為何你會喜歡某些形式，卻又厭惡另一些形式。

史坦利・亞伯克隆比（Stanley Abercrombie）的著作《建築之為藝術》（Architecture as Art）是從美學分析的角度來介紹建築，書中認為各種基本幾何形狀皆帶有整體性與完整性，本質上就引人注目。亞伯克隆比寫道：「這些形狀能夠引起我們注意，用盡各種方式讓人好奇、振奮或抗拒。有些形狀本身就承載著特定訊息，打動人的原因比較容易理解，但有些仍難以解釋。無論能否解釋，形狀的力量都不容置疑。」

羅馬萬神殿之所以在眾建築物之中顯得獨特，形狀的力量當然是原因之一。萬神殿其實只是簡單的形狀組合而成，主要是一個圓柱體，上頭蓋了低圓頂，殿前有哥林多柱式的柱廊。雖然柱廊高大醒目，但真正抓住人們目光的還是圓柱結構。萬神殿由許多圓形組成：內部空間是圓形的，圓頂的內部是個半圓球形，圓頂頂部的眼狀窗孔又

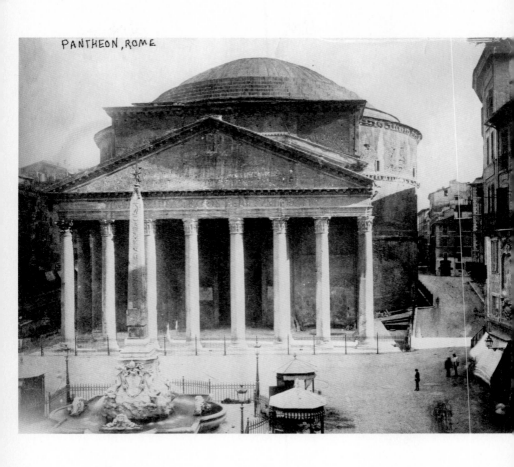

萬神殿外觀・羅馬
Exterior view, Pantheon, Rome

是另一個圓，而雖然柱廊呈現長方形，列柱也都是圓形。萬神殿的比例又加強了純粹、簡單幾何圖形的感受：圓的直徑是四三·三公尺，恰好是圓頂頂部的高度。如果能為圓頂的半球形補上另外一半，形成完整的球體，球體就恰好可以放入建築物內：同理，整個萬神殿也可以恰好放進一個假想的立方體中。

金字塔散發出一種力量，無論是宏偉的埃及大金字塔或是貝聿銘在巴黎羅浮宮的玻璃金字塔，甚至是小小的金字塔形鎮紙都一樣。畢竟，金字塔是推不倒的，而就算金字塔沒其他特色，至少也相當「穩定」。此外，金字塔也容易辨識、容易理解。金字塔這個幾何形式本身並無神祕之處，卻又能引發諸多聯想，因而顯得與眾不同。你可以說金字塔就是埃及。古埃及人相信，金字塔頂部鍍金的那一點可以反射朝陽，代表了太陽神「拉」（Ra）。即使你不相信這一套，也必然會感受到金字塔為你和古文明之間搭起一座橋樑。

一九八九年，貝聿銘為巴黎羅浮宮設計一道新入口，其實也是為羅浮宮設計新的象徵，他非常巧妙地借用種種聯想，設計出羅浮宮的玻璃金字塔。在羅浮宮中庭蓋一座玻璃和鋼材的結構，一開始怎麼想都覺得不搭調。這不僅是在十六世紀的空間中加入現代元素，那種光滑明亮的質感和美學更讓人聯想到工業設計，而不是法國王宮。然

而貝聿銘正是以金字塔所繼承的古老傳統，為他的設計辯護。他認為，這完全不是現代的形狀，反而是建築史上最古老、最基本的形狀，他只不過以現代材料來表現罷了。最後證明，貝聿銘是對的。玻璃金字塔和四周的羅浮宮共存得十分融洽：金字塔在中庭創造了一個優雅的標點符號，羅浮宮建築則成了完美的背景，烘托著金字塔的光線與空氣流動。

羅浮宮金字塔之所以成功，如果用拉斯穆生的觀點來談，在於玻璃金字塔呈現了重中帶輕、實中帶虛的意境。而這之所以行得通，也是因為尺寸的關係。這座金字塔夠大，在廣大的中庭能撐得住場面，適合作為大型博物館的入口；但也夠小，不會搶了其他古老建築的風采。此外，貝聿銘對細節十分講究，這點也頗有助益。正因講究，所以金字塔即便在風格上與羅浮宮其他部分大相逕庭，仍有呼應之處：金字塔本身就是個製作精美、獨一無二的物件，絕非當代大量生產的商業建築。

至於拉斯維加斯的盧克索金字塔酒店（Luxor Hotel），情形與此大相逕庭。盧克索酒店由維爾頓‧辛普森（Veldon Simpson）設計，雖然外形也是個玻璃金字塔，卻少了貝聿銘那份細緻。盧克索金字塔酒店裡有個開放的中庭，中庭四周則是頗為傳統的酒店住房。酒店的外觀，使用無以名狀的棕色反光玻璃，整棟建築除了形狀之外，和商業辦

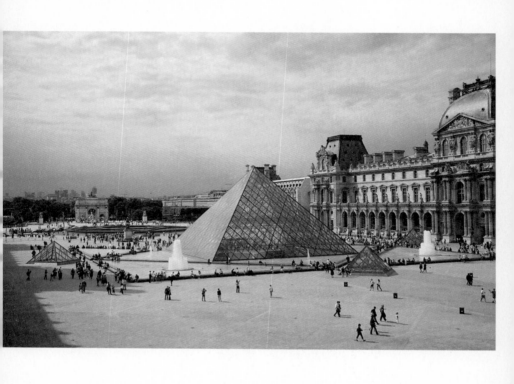

貝聿銘・玻璃金字塔・巴黎羅浮宮
I. M. Pei, glass pyramid, Louvre Museum, Paris

維爾頓・辛普森，盧克索酒店，拉斯維加斯
Veldon Simpson, Luxor Hotel, Las Vegas

公大樓毫無二致。酒店的空間配置十分彆扭，金字塔外觀簡單明快，內部卻不然。以大多數建築需要的功能而言，金字塔形其實不太實用，因此除了紀念建築之外，很少人會採用金字塔形。貝聿銘的羅浮宮金字塔，其實只是通往地下大廳的展館入口，實際功能不多，所以可以是開放、透明、純粹、抽象的玻璃建築，其餘如通用汽車大樓前方蘋果電腦專賣店的玻璃箱形結構，也是作為入口使用。然而，拉斯維加斯的盧克索酒店是以埃及為主題的賭場酒店，建築師必須納入所有傳統酒店的功能，但很多功能根本無法放入酒店內，只好搬到附近四四方方的側翼裡。在這個例子中，金字塔一方面充當代表性符號，另一方面又要容納部分的酒店客房和公共空間，而受制於外形的侷限，必然會浪費許多空間。除非蓋得大到不合理，否則根本無法完整放入酒店和賭場。

有時，簡單的形狀反而會使建築受限。盧克索酒店即是一例，另一例則是位於華盛頓國家廣場的赫希杭美術館（Hirshhorn Museum），由ＳＯＭ建築事務所（Skidmore, Owings and Merrill）的戈登・邦沙夫特（Gordon Bunshaft）設計。邦沙夫特顯然希望這座美術館有別於其他美術館，甚至迥異於其他建築，所以設計了一個圓柱形建築，中間還有圓形中庭，但這種形狀與美術館的功能以及周圍建築的形式和形狀關聯卻十分模

SOM建築事務所，赫希杭博物館，華盛頓特區
Skidmore, Owings and Merrill, Hirshhorn Museum, Washington, D.C.

糊。這座美術館只不過是混凝土的甜甜圈，一座圓形的碉堡，看不出有何藝術象徵，和公共美術館在公民社會中的角色似乎也無甚關連。這種甜甜圈的形狀逼使內部的藝廊只能是圓形，卻不像萊特的紐約古根漢美術館那樣能營造出空間的樂趣，反而混亂又彆扭。

赫希杭的幾何形式脫離了功能上的需求，和周邊環境完全斷離，只成了一具停在國家廣場上的矮胖飛碟。在這裡，建築師只是因為迷戀幾何而放棄傳統作法，為了玩弄抽象形狀而全然不顧常識。倘若赫希杭美術館蓋得美觀，或許我們能原諒這份對於傳統和建築功能的傲慢和冷漠；畢竟，建築就和生活中許多事物一樣，只要有令人屏息的美，很多事都可妥協無妨。但一個多世代過去了，品味潮流通常早已轉過一輪，而這個形式看來仍和當初全新之時一樣，笨重而粗俗。

紐約的美國自然史博物館羅斯地球和宇宙中心，由保爾舍克建築事務所（Polshek Partnership，現更名為Ennead Architects）設計，於二〇〇〇年完工，採用的是更為基本的形狀：球體，雖然設計得比赫希杭美術館巧妙，但為了實用還是有一些重大妥協。影響很大嗎？我想是沒有那麼大，因為保爾舍克建築事務所的球體設計跟邦沙夫特的甜甜圈不同，這裡顯得寧靜，也沒那麼咄咄逼人。該中心設有天文館，就位在巨大的球

保爾舍克建築事務所，羅斯中心，美國自然史博物館，紐約
Polshek Partnership, Rose Center, American Museum of Natural History, New York

體之中，而球體外還有四層樓高的玻璃箱結構。球體的靈感，來自建築史上鼎鼎有名的未完成設計，這個設計由艾提安—路易・布雷（Étienne-Louis Boullée）在一七八四年提出，他以一座球形建築紀念牛頓，球面穿刺小孔，創造出滿天星星的錯覺——其實就是早期的天文館。球體建築結構得怎麼支撐？大門要擺哪裡？布雷為球體準備了一個巨大的基座，再在底部切出小小的拱形；保爾舍克則是為球體準備了粗大的支柱，使球體看起來像是巨大的機器，而不是純粹、完美的幾何形狀。他將門設在中間，可以說是沿著球體的赤道設置，再用橋樑連接到兩邊的陽臺，陽臺上設有樓梯和電梯。說到要在球體上設置門的不可能任務，最優雅的解決方案十分簡單又極富智慧，出現在華勒斯・哈里森（Wallace K. Harrison）於一九三九年為紐約世界博覽會設計的球形主題建物「正圓球」（Perisphere）：由手扶梯爬上位於中間的入口，球體側邊則有螺旋狀的出口斜坡沿著球體盤旋而下。

也許將一顆球放在玻璃箱內，並非最簡單、最合乎邏輯的入口設計，不過卻能彌補進入、繞過、穿越球體的不便。羅斯中心這樣的建物，就能讓人接受功能上的不便。這樣一顆包著玻璃外殼的巨大球體，就這樣在公園般的博物館園區北側展現美麗

風華，無論在紐約或是其他地方都是獨一無二。這是以科學方式呈現抽象概念，以二十一世紀的科技，使十八世紀布雷的幻想成真。到了夜間，羅斯中心沐浴在柔和的藍光之中，披上一層空靈的氣息，看來更不像是傳統建物，而且更具吸引力。

建築的功能需求越少，就越可能採用簡單的幾何形狀。羅伯特・米爾斯（Robert Mills）設計的華盛頓紀念碑（Washington Monument），就是很好的例子。這是一座高一六九公尺的方尖碑，是哥倫比亞特區唯一獲准高於國會山莊圓頂的建築，除了站在那裡，沒有任何功能。遊客的確可以爬上紀念碑的頂部，從一個小窗子向外看，但那並不是重點。華盛頓紀念碑的重點，是從遠方眺望，感受紀念碑的清晰、簡單和直接。如果你願意，還可從方尖碑的這些特點聯想到喬治・華盛頓的個性。這個紀念碑讓人聯想到華盛頓也是如此卓然獨立，也讓人聯想到古代，想到人類的歷史。順道一提，米爾斯原本計畫要為方尖碑的底座加上古典柱廊，不過計畫未能實現──還好沒有，否則紀念碑的外形就不會像現在這麼純粹，反而削弱了力道和直率。

二十世紀前期的現代建築師看來力求擺脫十九世紀建築的繁複及沈悶，因此特別偏愛純粹幾何形狀。是故柯比意讚頌美國中西部的工廠和穀倉，覺得比美國其他的建築都有意思。對於想在建築中表現「誠實」的建築師而言（姑且不論何謂建築上的誠

實，甚至這東西是否存在），穀倉似乎就是形式與功能的完美結合，沒有多餘或過量的裝飾，不會為了形式上的效果而犧牲功能，就只是又高又大的圓柱體，不論實際目的為何，放在一起竟能創造出紀念建築般的形式。柯比意將美國穀倉稱為「新時代的第一批輝煌成果」。

倫敦有座是由諾曼‧福斯特（Norman Foster）設計的大廈「倫敦聖瑪麗斧街三十號」，俗稱「小黃瓜」；尚‧努維爾（Jean Nouvel）在巴塞隆納設計的「阿格巴塔」，形狀也像醃黃瓜。這兩座二十一世紀的摩天大樓都提醒我們，簡單（或是相對簡單）的幾何形狀，魅力至今仍未消失。福斯特所建的大廈，隨著高度上升而稍微變寬，再朝圓頂平順地收攏。努維爾的設計則是從橢圓形的平面連接著直立的外牆，然後逐漸向上收攏，最後形成形狀類似「小黃瓜」的圓頂。關於摩天大樓是陽具崇拜的理論流傳已久，但不論別人如何談論這些建築，最重要的還是建築如何為這個耳熟能詳的譬喻注入新生命，尤其是這兩棟大樓外牆用的是最不具人性的材料：玻璃，所以似乎稍稍減弱了陽具的譬喻。福斯特的玻璃外牆以螺旋狀排列，似乎要強調這棟大樓的幾何形狀。努維爾建築的外牆玻璃，則更為高科技，多了一層複雜的窗扇，調整窗扇時大樓的外觀就能像液體流動般不斷改變，簡單的幾何形狀，搖身一變成為表現主義的

大都會建築事務所，雷姆‧庫哈斯和奧雷‧舍人，中央電視臺總部大樓，北京
Rem Koolhaas and Ole Scheeren, Offce for Metropolitan Architecture, Beijing

代言人。夜觀阿格巴塔，獨特外觀帶來無與倫比的視覺衝擊，讓人幾乎忘記大樓的形狀。（這棟建築也提醒我們，夜晚的燈光可以讓任何三維建築轉變成完全迥異的二維符號，德州有些摩天大樓就用霓虹燈勾勒輪廓，亞洲則有大樓的正立面以數以百萬計的LED燈做成巨大的電視牆，也許這就是終極手段，使建築物的真實形狀暫時變得無關緊要。）

無論是福斯特在倫敦的大廈，還是努維爾在巴塞隆納的大樓，兩者皆有辦公空間，因此儘管建物的外觀驚人，內部空間的性質卻不受影響。萬神殿或貝聿銘的羅浮宮金字塔，內部主要就是外觀形狀的鏤空版本，空間性質也因外觀而改變。相反地，這些大樓內部仍是相對傳統的辦公室，但有很多彎曲或傾斜的牆壁——將複雜用途塞進更大的空間，必然會出現這種情形。當然，建築師一向這麼做，建築幾乎或多或少都是魔術方塊，要以較大的形狀容納各種架構和室內空間。現在，二十一世紀最顯眼且引人注目的高樓則是北京央視大樓。央視大樓與其說是大樓，不如說是個立起來的方形甜甜圈，樓頂還有個懸在空中的角，令人無比驚異。大樓的建築師是大都會建築事務所的建築師雷姆・庫哈斯和奧雷・舍人，他們認為按照邏輯安排大樓機能之後，必然會形成如此結構。建築師將巨大、水平的攝影棚設計在地面層，其他共用設備放在連

接兩座大樓樓頂的水平角狀構造處，支援攝影棚業務的行政辦公室則位於大樓的垂直部分，便於上下連結。央視大樓規模宏大，雖然只有五十一樓，但總樓地板面積超過亞洲任何辦公大樓。儘管大樓形狀確實如建築師所聲稱是出於功能考量，但這個複雜驚人、結構大膽、如同積木一般的外形，顯然不止是出於功能所需，因為要滿足功能需求，必然有更簡單的作法。建造如此複雜的大樓，卻以「功能」作為號召，其實略嫌虛偽。我們深知建築能如此設計，部分原因在於現在的工程師建得起來，而這在十年前是不可能達成的。

但「功能」這個概念很有彈性。建造一棟讓人過目難忘的建築，就可以讓全世界知道央視，這點必然如辦公空間和攝影設備一樣，屬於大樓的功能。這麼做也沒錯，位高權重的機構向來以建築作為識別標誌：帕德嫩神廟、萬神殿、夏特爾大教堂、紫禁城、聖彼得大教堂、克里姆林宮、凡爾賽宮、美國國會山莊，族繁不及備載。另外，央視也並非率先這麼做的公司，伍爾沃斯大樓、洛克菲勒中心的 RCA 大樓（RCA Building）、莊臣大樓、利華大樓（Lever House）、希爾斯大樓（Sears Tower）等等都是先例。央視大樓的問題，並不在於一家公司是否該以如此驚人罕見的建築作為象徵，而是這座大樓成為北京城的公共景象是否合理。這座大樓會不會像赫希杭美術館的外形

一樣，只是標新立異、刻意妄為而已？還是央視大樓不尋常的形狀其實已成了北京市容重要的一部分？

在北京，這其實說得通。北京的天際線大多由各式平庸的建築物交雜混成，建物不僅貌不驚人，而且多半面目模糊、難以辨識。中央電視臺總部大樓是北京首座真正令人難忘的高樓，並且開始被賦與紐約帝國大廈、芝加哥希爾斯大樓般的功能，甚至可相當於巴黎的艾菲爾鐵塔。因為央視大樓夠高，在北京市許多地方都看得見，因此既能作為城市的象徵，也可供人們定位之用。央視大樓還有另一個附加優勢：從不同角度觀看，又有不同景象，使得大樓更加引人入勝。無論是從北京的高架道路經過樓旁，或在平面道路上驚鴻一瞥，央視大樓都會吸引你的目光──能做到這點的建築並不多見。

央視大樓是全新的建築造型，裡頭容納許多多複雜的功能，這種建築並不常見。建築必須滿足功能需求，如果建築外形是簡單的幾何形狀，如長方形，或是有直邊、簡單的平頂，或是傾斜的屋頂，而不是央視大樓或球體、金字塔、方尖碑這等不尋常的外形，放入這些功能就比較簡單。此外，這些形狀也比較容易建造，又容易融入市容，可以和其他建築一起形成街道或是市中心的廣場。如此說來，建築物大多數都是

查爾斯·摩爾、杜林·林頓、威廉·特恩布、理查·懷塔克，海濱牧場，加州
Charles Moore, Donlyn Lyndon, William Turnbull and Richard Whitaker, Sea Ranch, California

某種長方形，也是理所當然了。

然而，建築師該如何確保自己的作品能吸引眾人目光、讓人難忘？當然，有時吸引目光不見得重要——這點容我留到第七章再詳談。現在，我只能簡單地說，建築的美常常不是來自於單一的整體形狀，而是來自各種形狀的組合。例如邦沙夫特在紐約那棟利華大樓就深具開創性，大樓結合了垂直和水平的樓板，垂直的樓板彷彿浮在水平的樓板之上，而水平的樓板以列柱支撐，彷彿浮在地面之上。或是像奧斯卡・尼麥耶（Oscar Niemeyer）在巴西利亞藉由組合形狀造出的傑作。他讓兩個一樣的直立樓板並立，以重複的手法讓原本傳統的形式變得不尋常。接著，在旁邊又用一個水平結構襯托，上頭有個低圓頂和一個像是碟子的反向圓頂。尼麥耶的建築有點像紐約的聯合國建築群，聯合國大樓垂直的造形，與一大片平板的祕書處大樓以及會議大樓的水平量體形成對比。

或者，把討論焦點從這些大型辦公大樓轉向較小型的住宅大樓：一九六〇年代，查爾斯・摩爾曾在舊金山北部的太平洋沿岸，與杜林・林頓・威廉・特恩布・理查・懷塔克一同設計「海濱牧場」集合住宅。這個社區是長方形和矩形造型的組合，建築群既是大海前方強而有力的雕塑量體，又是幾間樸素的小木屋，遙遙呼應簡單、自然的

農舍建築。後來的人認為美國建築界有兩種相反的方向。一方面想創造出抽象、雕塑般的量體，一方面又想上承歷史。摩爾的海濱牧場成功結合了兩個方向，創造出令人屏息的美麗組合。當然，摩爾並不是完全仿效農舍，海濱住宅的屋頂只有一邊傾斜，讓個別量體顯得更清晰、更現代，房屋還設有天窗和八角窗，外牆則使用垂直的紅木護牆板。海濱牧場是優雅節制的傑作，坐落於一片懸崖的中心，俯瞰著太平洋。住宅的各個部分一脫離整體就失去意義，這也正是我們從這一組四方盒形量體學到的重要課題。在這裡，日常建築所用的語言不止告訴我們抽象的力量，也讓我們知道，建築作品還能讓人感覺既親近又偉大。

倘若某棟建物箱形和許多其他建築一樣，主要是箱形結構，沒有不尋常的形狀，也缺乏相異的形狀互相抗衡，那麼要如何展現出自己的特點？換句話說，如何設計出一個與眾不同的箱子？答案在於箱子兩側不一定要留白。事實上，箱子兩側也很少是空白的。外牆有門、窗、線腳、飛簷，還有其他裝飾，構圖時如何安排這些元素，往往比整個建築的形狀或量體更為重要。建物的正立面可用窗戶為重點（也就是「虛」），或是以牆壁為重點（也就是「實」）。「實」可以採用簡單、平面的設計，也可以裝飾得十分華美。建物的正立面可以像在整個建物上繃了一層薄膜，蓋住

後面的結構，就像布幕以規律裝飾花紋蓋住整面牆；貝聿銘和考伯在波士頓的漢考克大樓即是一例。或是讓正立面本身具有深度和質感，例如貝聿銘在一九六○年代早期建的鋼筋水泥公寓大樓、紐約的基普灣廣場大樓、銀塔，以及在費城的社會山丘大樓。正立面也可以讓建築架構成為自身美學的宣言，例如SOM建築事務所的布魯斯‧葛蘭姆和法茲勒‧汗在芝加哥所建的約翰‧漢考克中心，正立面就露出巨大的X形支柱結構，讓人耳目一新，既提醒觀者這棟建築的巨大尺度，也讓人了解內部的支撐結構。

在某些方面，漢考克中心繼承了芝加哥的悠久傳統：高大建物的正立面須露出部分內部結構。許多早期的芝加哥摩天大樓都具有一種特殊的窗戶結構，整扇窗戶分成三部分，中間寬、兩側窄，窗戶夾在結構性的牆柱之中，種種直立線條的粗細變化交織出宜人的節奏，而線條粗細也有助於分辨何者只是窗戶與窗戶的分界線，而何者又是建築結構。不過，這種「芝加哥窗戶」並非固定死板的教條，而是構圖的工具，不同的建築師有數十種不同的用法。

芝加哥摩天大樓大多強調垂直的特性。尤其是路易‧蘇利文的建築，雖然以今天的

J. P. 蓋納，豪沃特大樓，紐約
J. P. Gaynor, Haughwout Building, New York

標準來說規模不大，但外觀彷彿高聳入雲，原因就在於外牆的垂直線條強過其他元素，甚至強過蘇利文愛用的複雜而高雅的紋飾。蘇利文的正立面幾乎總是由三部分組成，底下一或二層是相對堅實的基底，接著是八到十層以上的主體，使用強烈的垂直線條，再加上具有繁複飛簷的華麗頂部。在摩天大樓設計初期，大樓的正立面普遍被視為古典柱狀結構，分成柱基、柱身和柱頭。這種想法是美學上的突破，承認了大樓設計不僅需要工程知識，也需要新的建築美學。

如果說建築是構圖，構圖有時則像是圖案，光是重複未必就能精緻，反而往往令人厭煩。但在豪沃特大樓則非如此。豪沃特大樓是紐約知名的十九世紀鑄鐵工業大樓，五層樓僅重複使用一種古典元素，但整個正立面卻無比豐富、無比和諧。效果如此之好，值得我們細細探究。這棟建築物沒有任何新的元素，建築師 J.P. 蓋納功不在創新，而在他如何結合各個部分：五層樓的窗口皆位於哥林多柱式小圓柱的拱門內，兩側則有大型哥林多柱式列柱，柱基上有鑲飾。每層樓頂都有柱頂楣構和欄杆結構，而整棟建物的樓頂則有華美的飛簷。

究竟是什麼因素，讓這棟大樓具有十足魅力，而其他結合古典元素的大樓卻平凡無奇？豪沃特大樓的所有細節俐落而精確，深度也恰到好處，能夠創造適當的質感和陰

影，但又不會讓人誤會建物看起來並不是由金屬和玻璃構成。（換句話說，不會有人把豪沃特大樓誤認為是石刻建築。）更重要的是，在這個正立面上，水平和垂直元素能達到絕佳平衡。這種圖案如蘇格蘭彩格，既可視為水平，也可視為垂直。而且建築本身也給人兩種感覺，既是深沉的一大塊實體，也像是一層拉開的布整個罩住內部的空體。這個正立面的種種古典元素，彼此互動彷彿翩然起舞，即使連看數小時，仍能不斷感受其中的豐富。

魯道夫・安海姆（Rudolf Arnheim）曾探究何種形狀、比例以及各部分之間的關係最令人愉快，精闢分析了人對建築物的共同感知。他在《建築形式動力學》（The Dynamics of Architectural Form）一書提出了看法：「各種感官知覺中，形狀、顏色和動態的動力是決定性因素，卻也最少人探討。」也就是說，我們對各種形式和量體的感受，取決於這兩者的關係。對安海姆來說，為何有些形式和量體巧妙呼應，有些則不甚自然，箇中道理顯而易見。人在什麼時候最為自在？秩序分明但不簡化時、水平和垂直的力量達到平衡時、建物的內部和外部關係明確時，還有，空間界線不會太過模糊時（這會讓人覺得自己無關緊要而深感迷惑或疏離），以及界線不會太過僵硬時（這會令人感到壓迫）。

安海姆曾說水平線就是「行動的平面」，而垂直線則是「視野的平面」，他將自己對建築的觀察與一般的直覺結合起來，見解十分精闢：「人類對於生活現況與理想的感受，最核心的概念就是行動和休息、輕和重、獨立和依賴之間的比例，因此這個比例也是風格的主要變量。」他的結論是：一切取決於平衡，在輕重、遠近、高矮、明暗、動靜之間達到平衡。這個論點與拉斯穆生的結論不謀而合。各種元素必須緊密相連，也要與人緊密相連，這幾乎就是古典建築背後的定律，不過安海姆無意將這些原則侷限於古典主義或任何風格。

將建築比喻成音樂雖是陳腔濫調，但論及建築的平衡，很難不讓人聯想到音樂的和諧。視覺上的平衡不像音樂上的和諧那樣容易定義和測量，然而一旦失去平衡，卻有同樣的衝擊效果。設計建築的正立面就像譜寫音樂的樂句，各元素之間相安無事，必須看起來合作密切，屬於整體秩序的一部分。阿伯提的傑作，十五世紀佛羅倫斯新聖母教堂即為一例。正立面的列柱、拱面、壁柱、卷渦、壁龕等等所有古典元素共同組成山牆，正立面色彩鮮豔，井然有序讓人眼睛一亮，感受到快樂圓滿，彷彿樂音在耳畔縈繞不去。每個元素都是整體的一部分，在整體中都有其必要，明確無誤且不可改變，減一分嫌太少，增一分又嫌太多。所有元素似乎都彼此呼應，觀者可以輕鬆地從

里昂・巴蒂斯塔・阿伯提，新聖母教堂正立面，佛羅倫斯
Leon Battista Alberti, facade, Santa Maria Novella, Florence

一個元素看到下一個，但感受到的卻又是整體而非獨立的各個部分。要達到相同效果，並不等於建築構圖中的元素皆須仿照阿伯提的古典元素，否則很可能淪為無趣的建築。施佩爾為納粹所建的浮誇古典建築，以及和二十世紀不管哪個政治派別建造的政府機構建築，幾乎都是如此。然而，如果組成元素極度互異，幾乎形同互相競爭的地步，如此的建築構圖也很難成功。儘管有時刻意的嚴重違和也是一種效果，但這不能當成穩定的視覺常態。

至於太過樸素有序，也可能顯得平淡無趣。羅伯特‧范裘利的《建築的矛盾性與複雜性》中有句名言反駁了凡德羅的名言「少即是多」（Less is more），他說：「少即是無聊」（Less is a bore）。范裘利此書成書於一九六六年，常有人認為他藉著此書與柯比意的《邁向新建築》打筆仗。范裘利反駁柯比意的說法，呼籲人們不應拒絕歷史，而該重新審視歷史，明白歷史從未如許多人所說那樣簡單。范裘利倒不了維楚威斯所說的用途、堅實、喜悅等元素，所以必然複雜而矛盾。」范裘利真的想反駁柯比意和其他現代主義狂熱份子的說法，而是想討論建築形式的美學，並呼籲建築應該反映「現代經驗的豐富和模稜兩可」。（在他看來，正統現代建築太過著重極簡，反而忽略了這些層面。）范裘利認為，綜觀建築史，建築大多不是純

粹而一致的，為什麼我們的時代就要有所不同？范裘利表示，他希望建築「混雜而不

「純粹」，妥協而不「乾淨」，有所扭曲而非「直截了當」，模稜兩可而不「直言不

諱」，要既反常又客觀，既乏味又『有趣』，要符合慣例而非『刻意設計』，要包容

而非排斥，要多餘而非簡單，在創新之外又保留過往的痕跡，要前後不一、難以說

清，而不要直接和明確。我比較贊成要有凌亂的活力，而不是明顯的單一性……我比

較贊成意義應該要豐富，而不是清晰。」

范裘利問道，如果文學、電影、詩歌和繪畫能夠反映現代生活中的曖昧不明，為什

麼建築不行？當然，他說得沒錯。建築從來不像現代主義理論家想的那麼簡單，最好

的建築物（包括現代主義建築）都無法完全符合任何框架。范裘利在書中舉了許多

例子，包括波洛米尼、布拉曼帖（Bramante）、米開朗基羅、尼古拉斯・霍克斯莫爾、

法蘭克・佛尼斯（Frank Furness）、威廉・巴特菲爾德（William Butterfield）、路易・蘇利

文，甚至是柯比意的建築，皆是為了說明建築的構圖重點在於創新而非公式，而最偉

大的建築，往往最令人意想不到。

「驚喜」是不可或缺的，雖然「有秩序的驚喜」聽來有些矛盾，但所有感動人心的

建築，多少都有些令人驚喜的成分。如果所有的元素都在預料之中，秩序帶來的就不

是舒適或寧靜，反而是平淡乏味。效果最好的建築，總是和一般作法有些不同，即使看了上百次，還是有耳目一新的感受。阿伯提的新聖母教堂、貝多芬的第五號交響曲開場，以及馬蒂斯的〈舞者〉都有共通之處。路易·蘇利文在明尼蘇達州建造的奧瓦通那銀行（Owatonna Bank），其流暢的拱形如此，傑佛遜在維吉尼亞大學亭館精緻的變奏亦然。這些建築皆不按照期望行事，但無論我們看了幾次，仍能在瞬間感到愉悅。類似的例子，還包括克萊斯勒大樓如王冠般的塔尖、牛津郡布倫海姆宮（Blenheim Palace）的雙層山牆、霍克斯莫爾的史匹特菲爾德教堂（Christ Church, Spitalfields）拱形柱廊上塔樓的尖塔，以及羅伯特·史密森（Robert Smithson）在諾丁罕附近的伊莉莎白時代豪宅沃爾頓莊園（Wollaton Hall）大器的頂樓。另外，阿瓦·奧圖為麻省理工學院所蓋的學生宿舍貝克大樓（Baker House），面河的正立面呈現為詩意的弧形，面向城市的正立面則採用尖銳的大角度，也是一例。又如二十世紀早期的英國建築師艾德溫·盧泰恩斯爵士，他所建造的鄉村別墅奢華又別具趣味，既向古典傳統致敬，又在其中加了變化。

這些建築告訴我們，傳統秩序結合創新魔力，結果不止出人意表，也能讓人滿意。這樣的結合既讓人驚異，但又和諧自然，擴展了我們對和諧的定義。建築必須以平衡

為目標，以下也許是我能為平衡下的最佳定義：既熟悉又新穎，提供愉悅和寧靜、秩序和創新、活力和平靜，總之能讓人感到均衡，同時得到啟發。

3_建築作為物件

4

Architecture As Space

第四章——
建築作爲空間

空間就是「無」，是實體的相反。所以我們常會忽略空間。然而，雖然我們可能會忽略空間，空間仍影響了我們，並控制我們的精神。建築師塑造空間，就像雕塑家捏塑黏土。建築師把空間設計成藝術作品。換言之，建築師藉由空間設計成藝術作品。換言之，建築師藉由空間本身的途徑，讓進入空間的人萌生某些情緒。

傑佛瑞・史考特，《人文主義的建築》

將建物視為物件時，你思考的是整體形狀、正立面的特質，以及其他（看得到的）各面如何形成構圖。你會把建築視為量體、空體、體積，看見建物的線條、色彩、材料，並考慮建物和周遭建物的關係。

當然，建物還有一個特殊之處，就是你走進內部時的感受。建造建物就是圍出一塊空間。建築既由形式構成，也由空間構成，兩者無分軒輊，而且建物內的空間感，意義不下於其他建築元素，有時甚至更重要。空間可能令人感覺大而開闊，也可能小而侷促；可能大得令人失去方向感，也可能小得令人感到振奮，也可能令人感到壓迫；可能大器，也可能寒酸；可能清晰，也可能神祕；可能柔軟，也可能堅硬。即使是相同大小的空間，使用地毯及木質牆壁，給人的感覺就會比水磨石地板和水泥牆更柔和。光線也是如此。空間可能亮，也可能暗，兩個同樣大小的房間，如果一個採用自然光，另一個採用人工照明，感覺會完全不同。光線的變化無窮

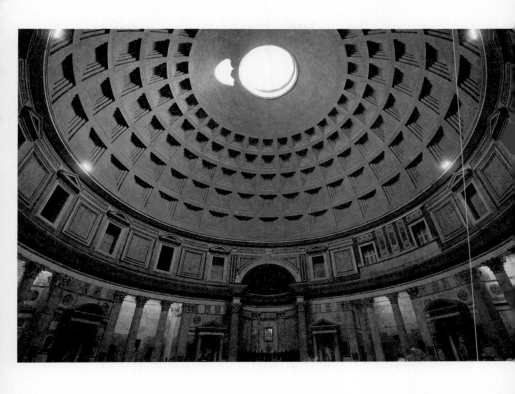

萬神殿內部，羅馬
Interior view, Pantheon, Rome

無盡，每種變化都會改變你對空間的看法，由此可知，「情境照明」一詞其來有自。

同樣地，一樣大小的空間，充滿裝飾或毫無裝飾，感覺也完全不同。空間可能像倫敦地鐵路線，錯綜複雜如迷宮，讓你轉車轉得昏頭轉向；空間也可能一目了然，像是英國格林威治由英尼格‧瓊斯（Inigo Jones）設計的皇后宅邸（Queen's House）大廳，幾乎是完美的正方體，長寬高都大約是十三‧八九公尺。挑高的空間可能清楚直接，就像丹佛市布朗宮旅館（Brown Palace Hotel）的中庭，每一層走廊都像陽臺，能夠俯瞰中庭的空間，讓人同時感受紋理和規模尺度。亞特蘭大由約翰‧波特曼（John Portman）設計的凱悅飯店可說是布朗宮最具影響力的現代版本。想像一下，如果這兩處的大廳只是一堵堵毫無裝飾的高牆，會是什麼情形？絕對不會令人振奮，只會感到壓迫。布朗宮的中央大廳足足挑高九層樓，看到的人總會驚喜交加，這正是魅力所在。看來冷冰冰的十九世紀旅館裡，居然有這樣一個廣大壯觀的空間，一走進去，就讓人很難壓下心頭的喜悅。

　無論內部空間形式如何，激發的情緒總是比建物外觀更強烈。空間有引導作用，彷佛創造空間的目的就是鼓勵你走過；空間也有聚焦作用，讓人覺得似乎無需走過，也能有所體會。由諾曼‧福斯特設計的北京首都國際機場，外形有如巨大的漏斗。這不

止是壯觀的空間，天花板既高且陡，還有充分的自然光；這也是引導式的空間，漏斗般的外形引領民眾從大門通往海關和登機門。至於羅馬萬神殿則是宏偉的圓形神殿，不會讓人有穿過的念頭，你會覺得駐足在這圓頂之下，彷彿更能感受這完美半圓所包容的一切。身處萬神殿，你會覺得世界彷彿繞著你轉，即便你不在大圓的圓心（稍微站偏其實會有更強烈的感受）也會覺得空間的力量就像雷射一樣聚焦在你身上。你不想移動，彷彿一動就會打破某種魔法。你會發覺，該動的是光線——光線從圓頂最高點的圓窗射入，落在地上，正是太陽的圓盤形狀。

我們討論正立面，討論的是看來如何；討論空間，則是討論感覺如何。絕佳的空間如萊特的聯合教堂、索恩爵士的早餐室（見第一章）、密斯・凡德羅的芳斯渥斯宅邸，或是波洛米尼的聖艾弗教堂，都讓你萌生某種情緒。我不知道還能用什麼方式形容，那是一種敬畏和滿足交織的感受，覺得自己彷彿被拉到另一個比平常更高的感知境界。如果建築曾給你置身極樂世界之感，十之八九是因為你所處的空間，而非眼前的正立面。美學難以量化，想將身處偉大建築空間的感覺量化，更是難如登天。置身其間，你既讚歎又好奇，原因是你想在腦中分析各個部分，試圖明白建築師究竟是如何做出這種效果。然而，你也會感受到一股寧靜的喜悅，於是你時而努力思考這棟建

4_建築作為空間

築的組成，時而靜靜感受空間的張力，任自己沉浸其中。

即使是較為傳統的空間，也能帶來明顯的感受。我說過，有些空間有引導的效果，鼓勵人移動：有些空間有聚焦的效果，讓人想要佇足停留。同樣的，有些空間令人覺得壓抑、緊繃，有些則讓人覺得放鬆、開闊；有些空間似乎將你拉向中心，有的將你推向邊緣。空間若有很多窗戶，總是能將你拉向窗外景致，彷彿此處是開放的陽臺，而不是封閉的室內；若只有玻璃，如菲利普·強生的玻璃屋及密斯·凡德羅的芳斯渥斯宅邸，室內外界線會模糊不清，變成刻意曖昧的空間。有意思的是，強生的玻璃屋直接坐落在地面上，草地和樹木幾乎與房屋地板同高，人的目光可直直穿過草地，外曖昧的感覺因此遠比芳斯渥斯宅邸強烈。芳斯渥斯宅邸與地面相距幾階樓梯，基座的設計讓屋子看來像是漂浮在地面上幾十公分高。空間在此為自然加上了框，儘管牆面都是玻璃，自然景致一覽無遺，你仍會覺得自然被隔絕在外。站在芳斯渥斯宅邸內，你不會感受到一般建築的封閉感，也不會覺得身處戶外。對於這種感受，最貼切的描述或許是：雖然你漂浮在地面上，卻又覺得有股框架的力量將你下錨拴住。

每個人對建築空間的感受都不會全然一致。大空間可能讓某些人感到歡愉，但也有

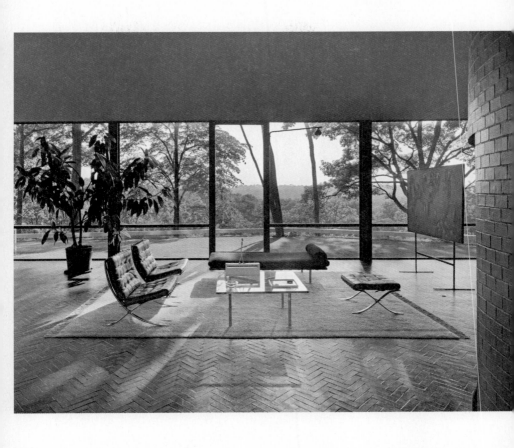

菲利普・強生，玻璃屋室內景觀，新迦南，康乃狄克州
Philip Johnson, interior view, Glass House, New Canaan, Connecticut

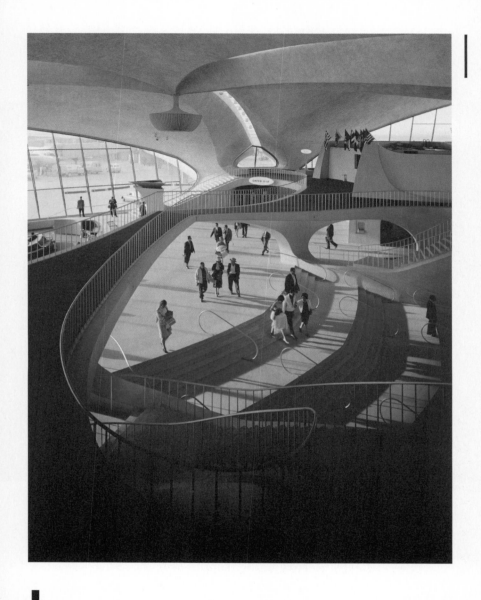

艾羅・沙里寧，甘迺迪機場TWA航廈室內景觀，紐約
Eero Saarinen, interior view, TWA Terminal, John F. Kennedy Airport, New York

些人會覺得像是在一望無際的大海裡漂流。小空間可能會讓某些人感到興奮，但也有些人反而有幽閉恐懼。在艾羅·沙里寧的紐約甘迺迪機場ＴＷＡ航廈中，我可能會覺得流過身旁的曲線是舒暢的，開啟了自己的感官。這棟建築給我一種溫柔而低調的歡愉。但你走進同一棟航廈，卻可能覺得彷彿置身卡通「摩登家庭」的建築中，只看到頭上形狀怪異的曲線，而非彷彿翩翩起舞的空間。天花板上波動的混凝土拱頂，讓我恍如置身絕妙的現代主義帳篷；但對你而言，拱頂雖有花稍的高低起伏，卻只顯得刺眼、愚蠢，讓人望之生厭。

在我心中，紐約中央車站的中央大廳就像紐約的公共廣場，是鐵路帶給紐約市的禮物，歷經了近一世紀的歲月，風采有增無減。這裡展現了布雜藝術（Beaux-Arts）的絕妙之處，運用古典和文藝復興時期的傳統建築元素，打造出美麗崇高的公共空間。中央車站可說是紐約的玄關，廣闊的空間既能讓大量人群輕鬆通過，也提供了適當的殿堂去容納抵達和離開城市的儀式。中央車站也可說是紐約大門的象徵，給人的感受迥異於紐新航港局客運總站或現在的賓夕法尼亞車站，後者不過就是座比較華麗的地鐵站。若你由中央車站進入紐約，從走下火車的那一刻起，就會置身在一個足以激盪你靈魂的地方。這個無與倫比的空間告訴你，你到了。雖然中央車站是如此輝煌，但建

4_建築作為空間

華倫與衛特摩事務所，以及瑞德與史亭事務所，中央車站中央大廳，紐約
Warren and Wetmore, and Reed and Stem, main concourse, Grand Central Terminal, New York

蒙哥馬利‧梅格斯，國家建築博物館，華盛頓特區
Montgomery Meigs, National Building Museum, Washington, D.C.

築師華倫與衛特摩事務所（Warren and Wetmore）及瑞德與史亭事務所（Reed and Stem）也很清楚該如何組織規劃，因此中央車站除了建築美觀之外，動線設計也極具效率。有時空間雖然壯觀，但仍存在某些問題。國家建築博物館位於華盛頓特區的舊退撫金大樓內，中央空間長九六・三公尺、寬三五・六公尺、高四八・五公尺，兩列巨大的哥林多柱式列柱（規模在全世界數一數二）打斷了空間的連續性，將之分為三部分。這個巨型大廳其實是有頂的中庭，令人目眩神迷，若用作宴會空間，華盛頓特區其他場所都只能甘拜下風。大廳帶有一種十九世紀誇張的宏偉風格，讓人想起尤里西斯・格蘭特將軍（Ulysses S. Grant）的馬上英姿，氣質粗獷，身上的銅扣卻閃閃發光。只不過，博物館舉辦的活動多半用不上整個大廳，於是一小群人就聚在過大的空間中，像是某件偉大事物殘留下來的孤獨碎片。整個巨大的空間似乎吞沒了一切，站在巨大的列柱旁，所有人看來都微不足道。

從某方面來説，空間正是建築師完成建築結構之後所遺留的部分。（退撫金大樓的情形正是如此。建築師蒙哥馬利・梅格斯將軍蓋的這棟辦公大樓就像長方形的甜甜圈，把屋頂放到洞上，造就出這片宏偉的空間。）在十九世紀之前，建築師對空間往往隻字不提。他們蓋房間、庭院、走廊、大廳、沙龍、玄關，談的卻不是「空間」

的概念，而是牆壁、窗戶、線腳、天花板該用什麼形式，畢竟建築師正是以此製造

出各種效果。然而，這並不代表空間就只是恰好落在牆與牆之間的地帶。雖然建築師

並非個個都會「形塑空間」（借用傑佛瑞‧史考特的用語），但創造建築的一大動

力，往往就是為了創造某種空間。建築空間的品質從來不是無心插柳，而是精心打造

而成。許多建築師會先構思某種特定的空間概念，然後再打造出能夠實現此一概念的

建築架構。沙里寧設計ＴＷＡ航廈的時候，最大的動機應該是創造出「一飛沖天」的

室內空間，而拱形混凝土貝殼結構就是他的手段。沙里寧為耶魯大學設計的英格斯溜

冰場（Ingalls Rink）更是從空間出發，設計的重點就是要讓溜冰有個高聳、波狀的屋

頂，其室內空間在本質上就是「動」的象徵。沙里寧喜歡引述耶魯大學一位曲棍球運

動員的話，他說溜冰時看著混凝土塑出的拱形，就會有「上吧！上吧！」的感受。至

於ＴＷＡ航廈，沙里寧是以列柱和拱頂強調挑高效果。這不是一個綁在地面上的建

築，反而隨時都有即將起飛的感覺。

沙里寧認為自己創造出現代版的巴洛克空間，複雜而充滿張力（儘管巴洛克時期的

建築師從未用過「空間」一詞）。他在談到ＴＷＡ航廈時說：「巴洛克時期的建築

師，一樣試著解決創造動態空間的問題。雖然受到古典秩序和當時技術的限制，但他

艾羅・沙里寧，耶魯大學英格斯溜冰場，紐黑文
Eero Saarinen, Ingalls Rink, Yale University, New Haven

法蘭切斯科・波洛米尼，四噴泉聖卡羅教堂，羅馬
Francesco Borromini, San Carlo alle Quattro Fontane, Rome

們還是努力蓋出非靜態的架構。而在TWA，我們則是試著接受混凝土貝殼拱頂的規則，賦與拱頂此一非靜態特質。由此說來，我們做的事情就和巴洛克建築師一樣，只是使用不同的積木。」

沙里寧竟然用「非靜態」來描述巴洛克建築，這點頗令人訝異。偉大的巴洛克空間，與其說是要吸引人通過，不如說空間本身就表現了動感。巴洛克空間吸納傳統的空間經驗，但把張力放大十倍。否則要如何解釋波洛米尼的聖艾弗教堂和四噴泉聖卡羅教堂（一般稱為聖卡羅教堂），這兩座羅馬小教堂所提供的強烈空間體驗，在全球罕見敵手。波洛米尼的「積木」（借用沙里寧的用語），包括列柱、柱頂楣構、圓頂等，也是常見的古典建築元素。然而他深愛幾何形狀，而且能將一般的形式和形狀結合起來，創造出非凡的戲劇效果和驚喜。聖卡利羅教堂的中殿大致為橢圓形，但牆壁呈波狀起伏，牆上還有十六根巨大列柱，大到幾乎和正殿不成比例，更強化了整個空間的動感。列柱頂上的柱頂楣構延伸環繞整個中殿，加強曲線流動感。楣構上方是四片方格半圓頂，再往上則是橢圓形的圓頂，無論下方如何劇烈起伏，到了這裡又重歸寧靜、平順，這是我們所能想像的最佳隱喻，暗示人世間的種種紛擾，到了天堂就回歸平靜。尼可拉斯・佩夫斯納如此描述這座教堂：「空間似乎被雕塑家的手給挖成中

空，牆壁的像是由蠟或黏土製成。」這正是關鍵。波洛米尼取用的古典元素，在文藝

復興時期是用來強調純淨、理性秩序，而他卻用來創造出強烈、流動的空間。

波洛米尼在聖艾弗教堂用了更多幾何形狀，構成無比複雜的圓形教堂，氣勢逼人。

教堂本身的設計圖已是幾何學的一大成就：波洛米尼從一對三角形開始，以相對方向

將三角形交疊，形成一個六芒星。六芒星中有三個頂點成為半圓形的凹室，另外三個

頂點則採多邊形，其中一邊微凹。哥林多柱式的壁柱和連續的柱頂楣構環繞著整個空

間，形成平順的節奏，撐起高聳而修長的圓頂。圓頂不是單一的圓鼓結構，而是有多

個拱頂，將所有凹凸線條帶往頂點，集合成一個圓，支撐著上方的採光塔。一切的設

計，彷彿都在引領你的視線不斷向上。全白的空間，以十七世紀巴洛克教堂而言極不

尋常，但散發出格外強烈的抽象感及現代感。這裡一半是巴洛克教堂，一半則是太空

火箭。你向上望，望向光、望著圓頂內這個狹小緊湊空間的充盈飽滿，覺得自己真的

即將「向上飛升」。這座教堂以隱喻展現建築觀及宗教救贖，是我生平所見的最佳典

範。走過聖艾弗教堂，你會感到壓抑，然後是解脫，最後進入超脫。這裡就是信仰，

是對人性的信仰，也是對神的信仰。聖艾弗教堂的真正內涵是，只要一絲不苟、有創

意地運用塵世的事物，就能達到超凡入聖。波洛米尼運用的各個元素，人人可見可

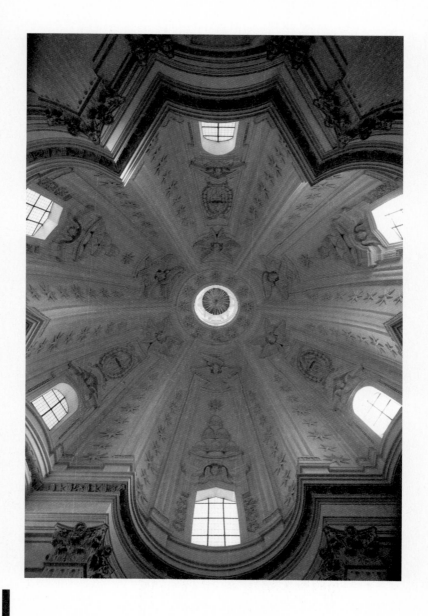

法蘭切斯科・波洛米尼・聖艾弗教堂，羅馬
Francesco Borromini, Sant'Ivo, Rome

用，唯獨他的手法讓教堂顯得如此崇高。在聖艾弗教堂，各種簡單的幾何形狀結合成建築作品，展現人類的複雜想像，空間既有文藝復興時期的清晰，也有哥德式建築的神祕。

所謂建築的空間特性，就是人走進大門之後的感覺。菲利普‧強生在一篇名為〈從何而來、向何而去：建築的專業元素〉（Whence and Whither: The Processional Element in Architecture）的文章中寫道，建築最重要的元素就是人們走過某棟建築物的感受，他稱之為「行進過程」（procession）：「建築絕對不是空間的設計，不是量體，也不是如何組織體積。這些都附屬在重點之下，而重點是如何組織整個行進過程。建築只存在於時間之中。」

強生當然知道外形和量體都很重要，只是為了修辭效果而有些誇大。但他說得也沒錯，建築確實存在於當下，而我們對建築的體驗，也常常是我們走向建築或在建築內走動的感受。以泰姬瑪哈陵為例，誰能不覺得朝陵寢走去的過程，其實與建物本身一樣令人感動，甚至更令人震撼？或者，當你從教堂中心的通道向前走時，難道不覺得每一步都累積了更多力量？最後，回到日常生活的經驗，回憶一下走向郊區美麗住宅

的過程，從街邊到正門前，每走一步，房子的正立面就變得更近、更大，這樣的享受可以說是縮小版的泰姬瑪哈陵體驗。但說來遺憾，現代人大多缺乏這種體驗，因為他們會直接把車子開到房屋的側邊或後方，從車庫或後門進屋。即使是新建的房子，也很少想到汽車這個因素，多半還是把車庫設計在屋子的側邊或後方，而不是以「開車抵達」為中心概念，將整個正立面的設計圍繞在迎面開來的車子上，讓建築體驗變得更鮮明，而不是更模糊。

萊特的設計一向謹記「走過建築」的概念，例如他代表性的低矮入口，就是要先營造壓縮感，如此一來，人們在通過入口、進入更大的空間時，就會有更強烈的感受。

正因如此，走入古根漢博物館的時候，你不會直接走到高達七層的獨特圓頂廳，反而會先進入低矮的玄關，接著才會看到萊特設計的廣大空間向你現身。萊特深諳各種電影效果，他在設計時也總是設想民眾會如何在建築內走動，並且希望能盡量控制這個過程，就像導演安排整個劇情的鋪陳。這一點，華盛頓特區退撫金大樓的設計者梅格斯將軍從未想通。那裡的空間問題，在於你一下子就進入內部，沒有驚喜、沒有分階段展開。你一進門，砰地一下，竟然就到了，你站在挑高四八‧五公尺的天花板下，整個空間在你眼前展開。

強生寫道：「『美』來自進入空間的過程。」這點他的體悟比梅格斯將軍深切，他知道，我們都是先從遠方體驗建築，一面逐漸接近，一面看著建築慢慢改變，（運氣好的話）還能在一步步走向建築內部時，體會到高潮迭起。然後，我們站在建築中，在整個空間裡移動，又會看到不同面向。建築隨著我們的步伐，分階段向我們展現自己：當我們踏入建築內部，則換成空間分階段向我們展開。

當我們駐足不動，站著觀賞建築時，或許可以討論比例、建材、尺度、構圖，但那基本上仍是二維的體驗。空間增加了第三個維度，而當我們走過空間時，又會有另一層體驗，亦即第四維的時間。走向某座建物也有異曲同工之妙。有些建物要隔著一段距離才有最強的震撼感，像是帝國大廈。站在正門前無法完整感受帝國大廈的美，要到幾個街區之外，甚至是越過哈得遜河，帝國大廈美麗的外形才能完整展現。我個人寧願遠觀帝國大廈，而且整棟大廈中，就數內部最不具吸引力。（身處帝國大廈內，最有意義的事就是向外看。這棟建築的內部空間絕無引人入勝之處，但可以作為展望點，眺望整個紐約市，這時你會覺得整個城市就是一個巨大的建築空間。）

夏特爾大教堂則以三種形式存在，第一種是從博斯（Beauce）的麥田中昂然挺立，第二種是在夏特爾村俯瞰大廣場，第三種則要等到走進中殿才能感受到。首先，從遠方

帝國大廈外觀，紐約
Empire State Building , exterior view, New York

看來，大教堂是一個物體，位於整個區域地景的背景中，看不出紋理或建材，只有最抽象的外觀形狀。接著，大教堂是村莊的一部分，石材的外形和氣質主宰了我們的感受，各種細節也變得清楚可見。最後到了內部，彩繪玻璃的色彩和光線與石質拱頂結合，定義了空間的性質。上述幾種觀看方式，都是夏特爾大教堂體驗的一部分，也都是了解大教堂的必要方式，而且你必須越過空間，走向教堂，從遠到近，一一觀看。

即使我們不是待在建築物的內部，也很難低估移動和建築的關聯。在羅馬，即便你站著不動，建築的巴洛克式正立面仍代表了移動。當然，重點不是站著不動，而是要走近去得到種種體驗。確實，倘若你沒有意識到自己是如何走向建築，可就錯失了一件無比美好的事情，尤其是我們往往不是沿著某條大型軸線正式走向教堂，而是出乎意料地巧遇。許多偉大的教堂，看來就像是被塞進小小的廣場，彷彿一件巨大的家具，而你只是轉了個彎，忽然就跟教堂打了照面。打動你的，不止是美麗的正立面，還有教堂躍然出現眼前的過程。上一秒，你還走在狹窄彎曲的街道，下一秒，眼前就溢滿了建築的光采。巴洛克式的正立面有各種曲線、深度和陰影，還有三維的裝飾，最能訴說各種紋理。這種建築具有超凡的感性，你可能覺得太過浮誇無度，也可能覺得這種建築形式最能呈現宗教狂喜，但你絕不可能視而不見。

如果說建築的空間必然和移動有關，建築的內部平面圖就可說是移動的指南。平面圖就是建築的地圖，雖然不能實際代表空間，卻隱含空間概念。我們可以說，平面圖是建築三維現實的二維圖像。從聖艾弗教堂的平面圖無法看出波洛米尼設計的空間有多特殊，但卻不難看出波洛米尼的思想基礎和設計肇始。若你不了解這棟教堂的平面圖，就不可能了解如此複雜而宏偉的空間。從平面圖可以看出建築師對空間配置的想法，也可以看出從一個空間移動到下一個空間時會有何種體驗。從平面圖上可以看出要如何進入，走進入口之後，又有什麼選擇？哪些空間是主要的？哪些是次要的？這些動線又是如何環環相扣。平面圖揭露了空間既有層次，也有順序。有些空間是宏偉的、公開的、儀式的，有些則比較親密、適合交際，還有些就純粹是實用的；不論是錯層（split-level）的郊區豪宅或梵蒂岡，無不如此。

倘若想追溯某種建築（像是公寓或辦公大樓）的演進史，看平面圖常常是最好的辦法。十九世紀末期，美國開始出現大型公寓大樓，房間常常是一排一排的形式，或是沿著狹長的走廊設置。這種格局頗為原始，但當時相當盛行，即使是達科塔公寓（the Dakota）這種規模宏偉的建築也不例外。這棟建築位於曼哈頓，由亨利·哈登伯格（Henry Hardenbergh）設計，落成於一八八四年。直到第一次世界大戰左右，建築師

才想通，讓每間公寓套房繞著一個大廳來配置，不僅看來比較高雅大方，也有效率多了。從平面圖可以看出這些故事。同樣，在空調發明前的年代，辦公大樓和旅館的配置都以中庭和通風井為中心，確保裡面的人都能坐在窗戶附近；於是當時有許多小小的房間，走廊通常很長，而且十分曲折。許多建築物的平面圖，看起來都像英文字母「E」。至於今天的辦公大樓，則有廣大開闊的樓地板，而旅館往往較為狹長，甚至趨向平板結構。平面圖道盡了一切。

巴黎的國立高等美術學院可說是第一所真正的建築學校。在這裡設計建物之時，能夠畫出清晰、邏輯分明、美觀大方的平面圖，和其他面向一樣重要。美術學院的建築師相信，有了好的平面圖，其他良好的元素自然就會出現：沒有好的平面圖，即便正立面再高雅、內部空間再奢華，建物也不可能完全成功。平面圖可說是一切的基礎，即便正建築師腦中的空間定出秩序，再將這套秩序和邏輯翻譯成身處於建物中的實際體驗。有時候想要了解某棟建物，看平面圖比其他方式更有幫助。約翰・盧梭・波普（John Russell Pope）設計了華盛頓特區的國家藝廊（第六章會進一步討論），如果照下國家藝廊的正立面或中央圓頂廳的照片，看到的是波普簡肅的古典氣派風格；但平面圖更能讓人看出建築的本質，你會發現波普在圓頂廳周圍，以對稱的方式，沿著寬廣的走

4_建築作為空間

道安排一間間藝廊，偶爾插入陽光明媚的花園庭院。整體設計寧靜宜人、秩序井然又變化豐富，清楚有邏輯但絕不乏味。在傳統的博物館，你可能常常迷路，在這裡絕對不會，但你也不會覺得自己彷彿在一間間同樣的房間亂走亂逛，難以喘息。這一切在平面圖上一清二楚，而且看著平面圖，就可以看到波普設計這棟建築時，想讓遊客賞玩一間間的畫廊，也確保遊客有改變路線的自由，但又不會迷路而不知身在何處。

密斯・凡德羅為一九二九年世博會設計的巴塞隆納館，從平面圖可以看出連續的空間感，間有線條簡潔的短牆點綴——幾乎就像是抽象構圖。柯比意薩伏伊別墅的平面圖，則能幫助你了解這棟偉大現代主義建築的一項關鍵要素：彎曲的牆壁如何在長方形的框架中發揮效力。至於萊特早期的建築傑作，例如：位於伊利諾州的高地公園（Highland Park）、建於一九○二年的威利茲之家（Ward Willets House），或是位於芝加哥一九○九年建造的羅比之家（Robie House），從平面圖就可以看出萊特的企圖：將空間開放，打破傳統的房間概念，讓空間似乎是水平向外流動，而不是向內集中。確實，這點從照片也可以得見，但照片無法告訴你，萊特企圖如何安排在建築內的移動路線，而平面圖可以。

然而，若遇上保羅‧魯道夫（Paul Rudolph）的耶魯大學藝術與建築系館（第六章會進一步討論）這類建築物，平面圖的幫助就不大。這棟建築物表面上有七層，但實際大約有三十五層，大多略高或略低於主要樓板。這種情況，就得看剖視圖（像是用刀從中間切開）才比較有意義。魯道夫是一名以三維思考的建築師；他跟約翰‧索恩爵士一樣，空間彼此穿透，以水平或垂直方式相連：傳統認為房間由四面牆包圍的觀念，在此完全打破。魯道夫曾說：「最好的建築師，知道如何用最好的方式來浪費空間。」這裡說「浪費」是言過其實，因為他從來不認為有無用的空間存在；他真正的意思是，建築的衡量標準除了效率，還應該看看建築師如何有創意地使用空間、創造美學效果。魯道夫很喜歡創造出有強大情感效果的空間，而手法則幾乎都是使用直線來構圖，而不像同時代的艾羅‧沙里寧，或是再一個世代後的法蘭克‧蓋瑞，用的是流動彎曲的曲線。路易‧卡恩在羅切斯特的一位論派教堂，同樣也使用了看來很簡單的元素，卻透過絕妙的安排配置，創造出極佳的戲劇效果。建築物第一眼看來很粗糙甚至有點冷酷，但後來就會令人感覺光線的柔與混凝土的剛完美交融，達到充滿靈性的感受——又或者其實剛的是光，軟的是混凝土？）多虧卡恩的天才，我們才能同時擁有這兩種體驗。

4_建築作為空間

早在卡恩之前，萊特在一九○九年就曾在伊利諾州的橡樹園（Unity Temple）設計出他的一位論派教室「聯合教堂」，運用直線構圖，創造出建築最強的戲劇效果。教堂內殿既有山洞般給人的保護感，也有帳篷般給人的開放感。聯合教堂的空間順序跟萊特大部分的作品一樣，也經過精心控制，帶領你穿過教堂，走過下一層，再向上走進光輝華美的內部空間。這確實是個走向開放和光明的過程，不僅是譬喻而已。

許多偉大的建築空間，都是為了宗教目的所建，這點應該不令人意外。為了宗教而建，不但讓揮霍空間成為一件再合理不過的事，「追求靈性」這件事的本質，更有助於超越一般加諸建築創意的限制。一九五五年，柯比意在法國東部的朗香完成了朗香教堂（Ronchamp），使用彎曲、幾乎可說是自由不羈的形狀，令許多現代主義者大為震驚。而他表示，要設計禮拜敬神的場所，「難以言喻的空間」應該很符合其使命。尼可拉斯‧佩夫斯納批評這棟建築「不理性」，但也不情願地指出「有些遊客表示，想要有『難以言喻的空間』，倒不一定非得有彎曲的牆壁不可。安藤忠雄一九八九年在日本大阪附近建的「光之教堂」，用的就是簡單的長方形清水混凝土結構，再有一面獨立的牆以十五度角連結，就像是一片平板用鉸鍊連著一樣。這面有角度的牆

體，形成一個小玄關和教堂的入口，而教堂的主體就在長方形之中。教堂另一端，面向群眾的一面，牆壁直接切穿成巨大的十字架，讓光線通過。同時，光線也從斜牆、從上方的大型窗戶進入，窗戶的位置經過設計，正對著斜牆，讓光線反射到混凝土上。教堂空間爽利而乾淨，混凝土則美如精緻的石膏作品，但這個空間絕不簡單。光影與混凝土交織出既理性但又無法解釋的感受，可能是繼朗香教堂之後，最動人的小教堂。

一九八九年，諾曼・賈斐（Norman Jaffe）在紐約州東漢普頓蓋起一座猶太教堂「格羅夫之門」（Gates of the Grove），建材使用木材、玻璃和耶路撒冷石。這座教堂打破了牆壁和天花板的概念：賈斐設計的牆壁，形式是用木材形成類似列柱的造形，每根木材先是向上直立，再傾斜四十五度越過房間，最後向下落在另一邊，形成一連串巨大的弧形。在每根木材的弧形之間，則使用玻璃（但多半隱而不見），讓光線從上面間接進入。這間教堂向波蘭鄉間的古老木製猶太教堂遙遙致敬，外在尤其如此，然而，這裡和萊特的聯合教堂也頗為相似，相似之處不在外觀（兩座教堂的外觀可說是天差地遠），而在於兩者都讓人覺得在開放和封閉之間達到平衡，既有自由、外放，也有孕育、保護的感受。兩座教堂裡，光線都從不尋常的地方進入，這種間接的自然光有

助於形塑空間的特質。賈斐和萊特一樣，能讓長方形、直角的空間產生有機形狀空間才能有的複雜和奧祕。房間是長方形或正方形，卻能帶有超凡脫俗的神祕光環，如此成就不容小覷。

猶太教堂跟所有偉大的宗教建築一樣，都能讓我們稍微脫離世俗，遠離理性。在這個空間中，賈斐試著創造出對於思考和沉思的實體回聲：光線輕輕翻騰而入，但不一定看得到光的來源。在這裡，頭上是由奇特角度構成的弧形，各種顏色和紋理似乎在光線下不斷改變，連空間是如何支撐而起的都顯得神祕。堂內寧靜而美好，但同時也充滿行動和移動。教堂拉著你前進，又讓你停下腳步；教堂似乎要擁抱你，又讓你靜靜獨處；教堂讓人共聚一堂，但也鼓勵人獨自反思。這間教堂和聖艾弗教堂、聯合教堂及朗香教堂一樣，是理性思維的產物，但也有些非理性、神祕的成分。歸根究柢，創造這個空間就是要告訴我們，即便我們知道許多事情，還是有些事情，我們永遠無法了解。

安藤忠雄・光之教堂・日本大阪附近
Tadao Ando, Church of the Light, outside Osaka, Japan

5

Architecture And Memory

第五章──
建築與記憶

然而，這個城市並不傾訴自己的過去，而是像掌紋一樣含納過往。這紋路寫在街角、寫在窗格、寫在旗杆、寫在階梯扶欄、寫在避雷針的尖端。以刮痕、壓紋、卷渦，作上標記。

卡爾維諾，《看不見的城市》

這個倫敦屬於我的童年、我的心境和我的覺醒。記憶裡有蘭貝斯的春日、大小瑣碎事物，有和母親一起坐在馬車車頂伸手想觸摸紫丁香樹，還有那些彩色的公車票，橘、藍、粉紅、綠色，在電車和公車的停車處，散布在一旁的地上……憂鬱的星期天，臉色蒼白的家長和孩子帶著玩具風車和彩色氣球走過西敏橋。

我相信，我的靈魂就是從這些瑣事裡誕生。

卓別林，《我的自傳》

談到人類對建築會有何反應，視覺感知至關重要。人天生就能夠感受到比例、尺度等事物，感受到有些材質很粗糙，有些則很柔軟：感受到有些形狀暗示著開放，有些則暗示著封閉。大多數人都以大致相同的方式感受建築物的這類實體元素，某棟建築

如果對我而言太過龐大，在你眼中也不會顯得溫馨親切。但我現在要談的是另一種建築經驗，這種經驗因人而異，且更難量化，但或許更為重要，那就是記憶的作用。每個人都有自己記憶中的建築和場所，那些住過、工作過或在旅行中造訪過的建築。我們跟卓別林一樣，有自己心中的電車和公車票，還有西敏橋上的彩色氣球。這些回憶為我們如何體驗新事物定下了基調，因為即使我們的記憶並不活躍，之前看過的建築也會形成某種世界觀，而我們對新建築的感受，在很大的程度上就取決於新建築是否符合此一世界觀。

熟悉會自然帶給我們舒適感，但這並不表示我們希望所有建築看起來都像以往見過的那些——有些人當然會這麼希望，而這也能解釋和舊建築相似的新建築為何如此討人喜歡。然而，記憶的作用可不是這麼表面。有時候，記憶代表的是整個文化素養。

對於不同的人——在帝國大廈陰影中長大的人、在冰島長大的人、在六歲時登上帝國大廈頂樓的人、完全沒聽過帝國大廈的人、一直渴望造訪帝國大廈卻總是落空的人，摩天大樓代表全然不同的意義。在日本長大的人可能會覺得私人空間微小又精巧，非常值得珍惜；但在義大利鄉間別墅長大的人，可能會將私人空間視為無窮無盡的自然資源。在小鎮廣場上第一次體驗到公共空間的西班牙孩子，可能會認為公共領域是生

活中自然的一部分；但對洛杉磯的孩子來說，公共空間可能就只比小小的操場大一些，得搭車才到得了，而且最值得一提的體驗，就是搭上封閉的車輛行駛在高速公路上。

建築總讓我們產生聯想，或是想起記憶中的建築，或是以前想過的建築，而從未親身體驗的建築，在心中的分量可能還更重。有時候，我們最念茲在茲的，就是那些可望而不可即的事物，例如夢中的建築。華特‧迪士尼正是利用這個概念發明了迪士尼樂園，建立帝國。經典美國電影《三十四街的奇蹟》最動人的一幕，就是城市小公寓裡的小女孩把一張摺好的雜誌圖片藏在床邊抽屜裡，那是一棟郊區房子，是她沒告訴別人的夢想。（當然，電影的結局就是女孩搬進了那棟房子──不是類似的房子，就是照片上的那棟房子。這個跌宕的情節告訴我們，建築不是一般的、可交換的，真正重要的房子都是真實的，且就是特定的那一棟。）

我們很多人就像那個小女孩，會背離自己的經驗，沉迷於陌生的建築和場所。我們渴望尋求與記憶相反的事物，不只住在城市擁擠公寓的人會希望有郊區的房子和寬闊的草坪，有些生長在某一文化的人也會衷心喜愛另一種文化的物質環境，就像有些歐洲人喜歡洛杉磯，有些美國人則在日本如魚得水⋯有些小城鎮居民一接近大城市就心

跳加快，有些人直覺地認為房子除了提供明亮、安靜的環境及寧靜感，離鬧區有多近也是重要指標。對他們而言，興奮就是美。如果你覺得這似乎超越了視覺，可以想想時代廣場的例子，在這裡，幾乎每個人都會認為視覺刺激具有一種近乎美的特質。

我自己的建築記憶和卓別林十分類似，都是一系列看似隨意的小小圖像。我清楚記得童年的建築物和街道，都是些平凡無奇的景物，建築歷史學家絕不會看上第二眼。但在此刻，正是這個原因讓那一切值得回憶，正是那些地方的平凡，形塑並影響了我的建築記憶。我記得最清楚的大型公共建築，就是附近的小學，橙紅磚塊蓋起的三層長形建築。在我的印象中，小學的建築形式是華麗的伊莉莎白式莊園，但實際上想必粗糙許多。那間小學還增建一棟現代校舍，是一九五〇年代低矮流暢的風格。我還記得當年喜歡新舊校舍的心情，尤其喜歡兩者的對比。我一定是很早就培養出折衷的感性。新校舍看來是如此流暢光潔，老校舍則是巨大幽暗，兩者都自成一體，但又確實緊密相依。在我眼中，新舊校舍這兩種建築似乎都再自然也不過。

對當年的我而言，這座小小的校舍建築群標示了世界的一端，但另一端也不過幾個紅綠燈遠，就是我們的房子。我和父母住一樓，祖父母則住樓上。房子有小小的後院，還有更小的前院。這是一整排房子的最後一棟，房子都很相似，面街的正面全

十分狹窄，除了郵差之外沒人會用前門。不論是我們的或鄰居的房子，寬度都很窄，但十分狹長，看起來就像一排連棟建築，和皇后區的房子差不多，而在日後，這種房子將會和知名影集人物阿奇‧邦克（Archie Bunker）畫上等號。

這條街道自成一個場所，我當時就感受到這一點，只是無法清楚言述。每棟房子其實不是自給自足的單位，而是整體的一部分。整條街道就像歌劇院，每棟房子就是一個包廂。我們在街上跑來跑去，爬上爬下，從房子到房子，從庭院到庭院，有時在大街玩，但更常在人行道上嬉鬧。房子內部歸私人所有，是家人活動的空間，但其他一切就是公開的，屬於大家。

我在一九五〇年代的紐澤西帕塞克（Passaic）那個中低階層社區，感受到街道就是一種公共領域，而這影響了我現在觀看城市的方式。帕塞克幾乎是郊區，但又在無意間形成一種神奇而完美的平衡，一邊是城市的擁擠，一邊是郊區的散落，既不像城市忙亂嘈雜，也不像鄉間滿目綠意，但正適合孩子親眼見到、親身體會某種城市村莊的特質。我還記得轉角的那條街商店林立，還有一座加油站。（那時我還年幼無知，不覺得加油站是種瘟疫，只記得第一個識得的字就是埃索加油站的「行車愉快」。）我至今仍記得轉角威伯藥房的圓形大門，以及黑色的鍍鉻門框，也記得帕塞克銀行的正立

面帶著古典的莊嚴，還有埃莉諾糖果店那條長長的快餐櫃檯。另外，那幾年當地最令人激動的大事也和建築有關：有一棟轉角的兩層樓房要用炸藥炸毀，以興建新超市。

在目睹老建築如何讓步給新建築時，不論是所有街坊鄰居聚上街頭看熱鬧，或六歲小孩站在一個街區外的家門瞧著，場面都很震撼。

我很幸運，幼年可以住在這樣一個明確、大小適中、與兒童的感知相稱的世界裡，同時我也很幸運能住在當時的家。那是非常普通的房子，六個房間大致排成一列，沒什麼流通空間可言。但對我來說，那棟房子實際上有兩個版本：我家住的一樓，還有祖父母家的二樓。兩者僅有格局相同，因為我父母早就跟現代主義眉來眼去，在房裡留下相關痕跡。兩人買下一些諾爾（Knoll）的家具，一張平臺躺椅和幾把淺色木椅。樓上的風格則華麗厚重，深色沙發布、深色木頭，四處是祖母稱之為蕾絲桌墊的小玩意。我可以看到兩處住屋的相同之處，也可以看到兩者是如何截然不同。

我當時才六歲，講不出這番道理，卻在心中留下了印象。我的看法是，幼年對環境的感受會形塑我們的所見所感，方式就如同我所經歷的一切。我們從這些細節裡培養出大致的感性。若要培養建築與城市的思考，最好的方式莫過於成長在平靜、普通的地方，就像我兒時的小鎮。這個起點孕育了我，以孩童的現實世界而言，那裡的規模

適中，且易於掌握，但還沒舒適到讓我想終生待在那兒（我八歲時，全家搬離了那兒，而我從未有回去的念頭）。如果我在紐約長大，我還會這麼喜愛城市嗎？如果夏特爾大教堂就一直在我家街口，我還會這麼熱愛建築嗎？宏偉在我眼中會不會顯得普通？我的雙眼最終會不會受到詛咒？

熟悉有一種致命的力量，會讓輝煌變得平庸。親近不盡然生狎侮，卻往往生出冷漠，這反而更糟。我離開帕塞克多年之後才知道，我日日所見、離家一兩公里左右的景觀，其實是世上最奇異的城市景觀之一，甚至稱得上詭異：帕塞克鎮中心的主要大街上有一條火車軌道，那景象十分驚人，一列貨真價實的火車（可不是電車），如此轟隆作響的龐然巨物，就這樣開上鐵軌，從城裡最大的商店前面衝過。然而，對當時的我而言，這不過是家常便飯，幾乎不曾注意，也幾乎毫無印象，只有現在回想起來才感到驚異。

所以我很幸運，能夠生長在這個奇妙的中間地帶，不自覺地，甚至是下意識地同時認識到平凡、城市的魅力、小鎮及鄉間生活的美好。那裡一方面有足夠的城市風範誘人心生嚮往，一方面也小到足以提供安慰和保護，甚至還提供了其他課程，像是樓上祖父母的家雖然和樓下格局一致，兩者卻大異其趣。觀察力再差的小孩，也可

以看到父母和祖父母的相異品味如何把外觀相同的房間變成迥然相異的世界。

我不滿十歲就從帕塞克搬到附近的納特利小鎮，那才是「真正的」郊區。我們住在中等大小的安妮女王風格木瓦屋，華麗的圓形門廊上鋪有大卵石，雖然還稱不上真正的「建築」，至少也是從舊住家往前跨了一步。我能感受到兩者的差異可不止是房間變大、能跑動的空間變多。這棟房子自有一種氣度，且組成複雜，有閣樓、地下室、有趣的小房間，還有很大的三角形山牆。我的爸媽說這棟房子是「維多利亞式」，雖然建造年代可能更晚，但感覺起來就是有點年歲了。我還記得母親說建築師是威廉·蘭伯特 (William A. Lambert)，她相信這讓房子具有紀念意義。蘭伯特雖不是史丹佛·懷特 (Stanford White) 那類大師，但這一帶有不少大型木瓦屋傑作都出自他的手筆。我當時覺得新家似乎迴盪著歷史跫音，但今日回想起來，那棟房子可能不比舊家老上多少。

我從此時開始感受到個別建築物的力量。我在過去已經感受到社區的力量，跟那些完全生長於鄉間的人相比，這是種優勢，那些人得要等到日後（假使他們有機會），才能體會建築組合起來構成場所的重要性。當然，除了新家之外，還有很多事物也都給人場所感，但因為這些事物都在鎮上，而在鎮上不論去哪裡都得開車，所以我記得

的一切總顯得支離破碎。鎮上最熱鬧的富蘭克林大道就像電影《美國風情畫》的商業街，努力想維持某種程度的都市風範，但對手的力量太過強大，遠非這條街甚至這座小鎮所能應付。這條路苦苦支撐，雖不盡適合散步閒晃，也還未被鎮外商場打得潰不成軍。當地超市的生存之道，是讓自己愈來愈像無依的商店，先把一邊的房子都拆了，再拆另一邊，然後連對街也拆了，好提供更多停車位。最後（那時我早已搬離該地），那間超市變得又像倉庫又像商場，完全切斷與四周街道的連結。

然而，這座小鎮教給我的，絕不止有這些負面例子。小鎮有一種象徵主義的榮譽感⋯⋯鎮中心有鎮公所、消防局、警察局、公共圖書館、高中，全圍繞著美國社會的真正核心：足球場。費城的市政廳可說是這種公共空間的絕佳代表，高大的市政廳大樓成了整個城市的重心，實際展現社會的文明秩序，唯有托斯卡尼的首府錫耶納方能超越。我當時還不知道，納特利的城鎮布局在美國實屬少見。汽車普及重創了美國多數城鎮的中心，但即便是在發展歷史更早的城鎮中，納特利也顯得格外不同。在納特利，全鎮的重心不是商場，也不是六線大道旁的一連串購物中心，而是一條街、一個廣場和一座足球場。建築並不凸出，但輕重緩急十分清楚：所有房子、商業、私人機構，都必須讓位給人民的需求。公共領域占據鎮中心的位置，沒得討論。

納特利的城鎮特色因為布局特殊而顯得格外鮮明，此外，還有另一個特點令我受益匪淺：在與世隔絕與四通八達之間達到平衡，雖非刻意，卻十分完美。當地有三十萬人口，但有一半的人似乎大可住在美國大陸深處的內布拉斯加州，反正他們都覺得自己跟東方十六公里外的紐約沒什麼瓜葛。但也有許多通勤族為鎮上帶來一些都會地區的精明老練。其實這座小鎮就是都會區的一部分，但都市氣息一直未能在此扎根，所以納特利離紐約雖近，精神卻相去甚遠。結果是，我長大後既對偉大城市有所認識，也知道一些小鎮生活的點滴，但從不覺得自己完全屬於任一方，而成為城市感的混血兒。對我、對一九六○年代的許多郊區孩童而言，紐約都有巨大的誘惑，而我對紐約感興趣的原因，和其他孩子也沒什麼不同：紐約代表自由、繁華，以及離經叛道。但對我來說，在建築物本身，以及建築物的尺寸、形狀和活力中，還有一種內在的刺激、真正的激動。紐約除了大，除了壞，也像是《綠野仙蹤》裡的翡翠城，令人目眩神迷。我迷戀紐約，在這裡，一切都有可能，而建築正證明了紐約的魔力。

我把建築視為一種整體、一種城市感，而不止是一棟棟分開的建物。我眼中的紐約，是龐大、複雜、誘人的物件，充滿山峰及河谷、角落和縫隙，但也是一具巨大、環環相扣的物體，既是黃石公園或優勝美地國家公園之類的自然產物，也像偶然集合

在一起的人造元素。然而，紐約離自然還是有些距離，或許比擬為巨大的室內空間會更貼切。那是無比廣闊的房間，延伸數公里，讓人可以逃離世界各地的貧乏無趣。在我久遠的記憶中，這個房間的裝飾有中央公園周圍的六角形地磚、公園內的岩石露頭，建築牆面為公園畫出明確界限，而建築都緊貼著擁擠的街道，偉大的博物館、劇院和商店散發不朽感。還有地鐵，地鐵影響我如何感受、定義紐約的樣貌，對我的意義不下於建築。我對帝國大廈及洛克菲勒中心的記憶十分模糊，但我清楚記得曾經走過一個大洞，一旁的標誌寫著此處將要蓋成「時代生活大樓」。不知為何，在賓夕法尼亞車站於一九六三年倒下之前，我從來就沒能親眼目睹這棟大樓，而且我總是從新航港局客運總站和時代廣場附近的骯髒區域進城，因此對中央車站也幾乎沒有任何印象。我的紐約入門並不是偉大建築的導覽之旅，而是一種舒適自在的遺產，這份遺產來自街道的概念，也來自城市作為一個整體絕對比各部分的總合還要龐大的信念。

那時我還不知道自己已因浸淫日久而逐漸進入城市最終極的一課，我只知道這地方感覺對了。我喜歡建築，我走過城市時會注意建築，但我並未發現，當我領悟到紐約的這種整體感，連續性比城裡任何偉大地標更強大時，我就已開始摸索建築的精髓。雖然我還未見過布魯克林大橋、三一教堂或紐約公共圖書館，卻已經開始認識、感受

紐約。這點似乎也不奇怪，這座城市的精髓，會從每一條街道滲出。

那時二十世紀剛從五〇年代進入六〇年代，西格拉姆大樓和古根漢博物館才落成沒幾年，人們幾乎感受不到戰後建築將要大幅改變紐約的紋理。再過不久，玻璃箱建築就會以超乎想像的速度出現，但在當時那還是新奇的玩意，也因此更討人喜歡。凡德羅的西格拉姆大樓和四周的磚石建築形成美妙的對比，但要等到磚石建築開始消失，我們才發現這種對比正是最大的重點。當時的城市十分堅實，有實際上的堅實，來自磚石建材：也有概念上的堅實，來自許多建築秩序井然的合唱，且音調近乎一致。我剛開始認識紐約時，還未聽過「城市紋理」一詞，不是因為這個概念並不存在，而是這件事太理所當然，所以沒人提及。到了一九六〇年代末，情況開始改變。玻璃箱不斷蔓延，但不是凡德羅優雅的西格拉姆大樓，而是廉價、俗氣的仿製品，於是城市緊密的實體形式陷入混亂──但這都是後話了。此時的紐約，還是一個堅實的框架，是笛卡兒秩序的基石，讓我能夠發展自己的場所感。

我談了這麼多場所、城市紋理，絕不是在暗示我對建築本身毫無興趣。我對新建築有無比熱情，只要是關於建築師或一九六〇年代早期建築結構的資料，我都狼吞虎嚥。父母的朋友或許是對我的癡迷太過不解，不但決定不潑我冷水，還在一九六三年

送我兩項禮物。他們幫我訂了《進步建築》（Progressive Architecture）雜誌，還送我一本研究艾羅．沙里寧的專著（沙里寧當時約過世一年多），我於是越陷越深。第一本雜誌的封面，就是保羅．魯道夫所設計的耶魯藝術與建築系館，當時才剛啟用。耶魯大學在過去十年間委託建築師興建了不少絕佳的現代建築，這棟系館則是最新成果。那本關於沙里寧的書則介紹了他為耶魯設計的曲棍球冰場和新宿舍。我當時才十三歲，但已大致決定要上耶魯大學，就是因為我喜歡耶魯的建築。

為了進入耶魯大學，我最終還是想出了一些更合理但沒那麼獨創一格的理由，而當我踏入紐黑文時，腦中也早就印有許多當地著名建築的影像。這些建築我還算喜歡，但真正讓我著迷的，並不是書本上的新建築，而是現代建築史學家和評論家最不屑的部分：二十世紀前四十年建起的仿哥德式和喬治亞式建築。我再次學到一課，但過程比在紐約更直接。我從詹姆士．甘伯．羅傑斯的作品入門，耶魯大學在一九二○和三○年代興建的哥德式和喬治亞式建築，多半由他設計。他堅決摒棄意識型態，避開偏好直觀設計的理論，卻令人茅塞頓開。我忽然了解，建築給人良好感覺並無不妥，舞臺背景也沒有什麼不道德。對於一個年方廿二，才開始了解實證經驗、才剛開始相信自己雙眼的人而言，這可說是完美的靈啟了。

我所欣賞的耶魯大學建築十分奇特，結合了天真和犬儒。為了達到這種浪漫效果，首先要很熟悉歷史元素，再以精密的計算及驚人的熟練技巧操縱這些元素。這種作法是出自對學校的熱愛，而且相信要完整表達這種愛，要保障學校未來發展，就該複製過去各種偉大機構和偉大場所的建築風格，才能和受人景仰的事物有更緊密的連結。

這究竟是無可救藥的天真？還是魔鬼的計算？現在回頭看來，似乎兩者都有一些。耶魯當時就是對建築這麼有信心，相信建築能上承過去，甚至可以激發超越。他們也非常確信人們可以接受建築是種通靈的觀念，確信建築可以讓人脫離當下，前往另一個時空。當然，這些說法都太過簡單，耶魯大學建築最引人注目之處，在於無意逃離現在，而是要讓現在更豐富。羅傑斯和耶魯並不試圖否定現在，他們以現代科技為耶魯建造了這些建築物，並以這些建築物促成耶魯的現代性。這兩點，都讓他們深以為傲。

在那個現代主義狂飆的年代，耶魯大學的建築似乎看來太過簡單、毫無意義。那些自認建築品味精湛的人，覺得耶魯的建築並不值得誇耀，反而有些令人難堪。然而，這些建築顯然絕非如此，而我也努力探究背後的原因。這些建築的施工非常精緻，比例、尺度和材質近乎完美，在概念上更精準掌握了耶魯對自己的期許，因此和後起的

現代主義建築相比，便顯得鶴立雞群。概念若能一以貫之，即便有些傻氣，也能產生巨大的力量，形塑出場所。而我也發現，耶魯建築的本體，遠遠沒有背後的思惟那麼傻。這是我在這裡學到的重大一課：形式、尺度、尺度、比例、質地紋理，遠比任何所謂的建築風格更能決定建築的成敗。量體、尺度、比例、質地紋理都遠比風格更為重要，遑論建築和周圍環境的關係、使用的建材以及使用的方式了。

文生·史考利曾說，我們會以兩種方式感受建築，一種靠聯想，一種靠移情。換句話說，就是心智與情感。我們可以解釋建築和其他建築的關係，也可以感受到建築對情緒的影響。大多數建築物，都會同時以這兩種方式影響我們，而偉大的建築更是必然具備這兩種力量，讓我們想起其他結構和形式，也喚起某些更深的感觸。表面上看，耶魯大學的哥德式建築（以及美國其他地方的歷史主義建築，像是古典式、殖民式、都鐸式、西班牙式、地中海式等），很明顯都有其他建築的痕跡，可見建造者是以聯想來思考自己的建築。但我最大的發現卻是耶魯建築有絕佳的移情作用，因為在這些建築面前，我們是真心感到愉悅和舒適。

還有很多其他建築，都在我的記憶中占有重要地位（像是柯比意的朗香教堂便排在首位，我只親眼見過一次，當時還是學生，花了一整晚才到，幾乎就像朝聖之旅），

但要講到塑造建築記憶，影響最深的還是我們每天居住的建築。這些影響可能不像參觀大教堂那樣高潮迭起，也很少會像偉大的建築作品，一閃現便令人興奮不已。但是，假如我們夠幸運，所居住的建築物就有可能結合刺激和舒適、活力和寧靜，並在我們不知不覺間，默默為我們獻上無比珍貴的禮物。

建築記憶不一定都是私人的，也不一定都來自我們親身造訪的建築物。有時候，建築記憶是共享的，藝術、電影、電視、照片裡的建築形象，都有可能形塑這個記憶。我們對建築的共同文化記憶，很多時候是來自小說對建築物的描述。至於畫家，莫內就創造了許多人心中的盧昂大教堂，他在這方面的成就，恐怕超越任何攝影師或建築史家。看過他的一系列傑作，你對大教堂的印象會遠比親身造訪還要深刻。至於卡那雷托所畫的威尼斯，雖然也已經是偉大畫作，但還不足以掩蓋城市本身的光芒，不過仍然創造出一種文化記憶，一種威尼斯建築的共同記憶。愛德華·霍普筆下的美國，不論是城市街景、商店門口或鄉間道路旁的加油站，也有相同效果。許多人心目中的燈塔或木板農舍形象，除了來自親眼目睹，也來自霍普的畫作──除非他們想到是安德魯·魏斯畫作

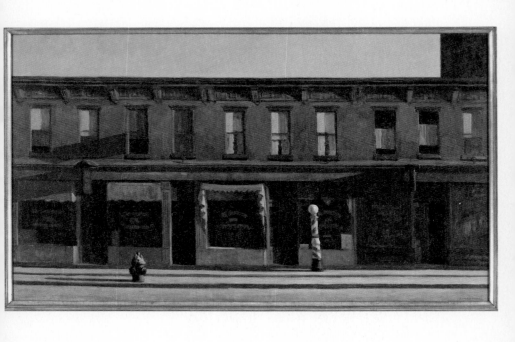

愛德華・霍普・《週日清晨》
Edward Hopper, Early Sunday Morning

《克里斯蒂娜的世界》的那間破敗農舍，在繪畫界，那可能是有史以來最常被複製的建築。查爾斯‧席勒的畫作也影響了美國工業景觀的共同建築記憶，沒那麼戲劇化，卻更具意義。他讓這類記憶變得更強大，更具藝術連貫性。大多數美國人對中西部大工廠的感受，其實都是對席勒畫作的感受，同樣地，講到索爾茲伯里大教堂，大部分人心中的形象也都是泰納的作品。

攝影也有相同效果，甚至更強烈。二十世紀下半葉最知名的建築影像或許出自朱利葉斯‧舒爾曼之手：兩位穿著優雅的女士坐在皮埃爾‧柯尼希（Pierre Koenig）的玻璃屋「二十二號個案研究房」裡，就這樣懸在好萊塢山丘上。在這裡，現代建築顯得性感、戲劇化、新鮮、優雅。這幅影像傳達的不僅是洛杉磯的魅力，更是現代建築本身的魅力。但瑪格麗特‧布克懷特的知名照片也不遑多讓，畫面中的她就拿著相機，跪坐在克萊斯勒大樓頂樓的滴水獸上。又或是保羅‧史川德拍攝華爾街 J.P.摩根總部側面的絕佳照片，構圖精妙，似乎是用建築闡釋出所有你需要知道的資本冷血力量。還有柏倫妮妮‧艾比特鏡頭下的一九三〇年代紐約，或尤金‧阿杰照片中的巴黎，都讓我們擁有更多的共同建築記憶，不僅關於某棟建築，也關於建築如何結合起來構成城市。

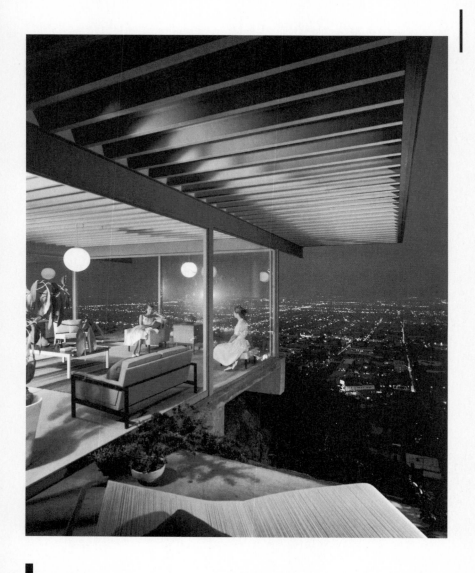

朱利葉斯・舒爾曼,《二十二號個案研究房》
Julius Shulman, Case Study House #22

建築會變成電影中的角色，進入我們的記憶。建築也是小說中的人物，甚至在動畫片軋上一角。漫畫家查爾斯・亞當斯筆下的人物如果住在鱈魚角的農舍，會不會給人不一樣的感受？亞當斯知道，一旦把裝飾富麗的第二帝國風格宅邸畫得宏偉且搖搖欲墜，便能帶來威嚇甚至恐怖的感受。他利用這些聯想，再加以強化，以致今日我們都把這種房子跟他創造的恐怖人物畫上等號。美國人聽到「鬼屋」，腦海裡就會浮現這樣的房子，而不是郊區的錯層住宅。

希區考克的《北西北》也同樣利用建築樣式來激發情緒，但使用的建築種類非常不同。該片倒數第二個場景是棟令人驚歎的現代建築，以萊特樣式懸在山頂，戲劇效果相當強烈，光是房子本身的存在，就代表了緊張、不可思議。房屋的正立面主要是玻璃，玻璃意味著透明，但屋內當然充滿欺詐（可以說，這是俏皮地揶揄了現代主義本身的表裡不一），這個令人驚異的空間，也成為影片落幕時的背景。整個建築架構呈現不折不扣的現代感，所有架構一覽無遺，更強調了現代建築的危險、奇異，令人心跳加速。如果這一幕把場景設在山頂的鄉村小屋，而不是這種現代主義的狂想，效果必定全然不同。

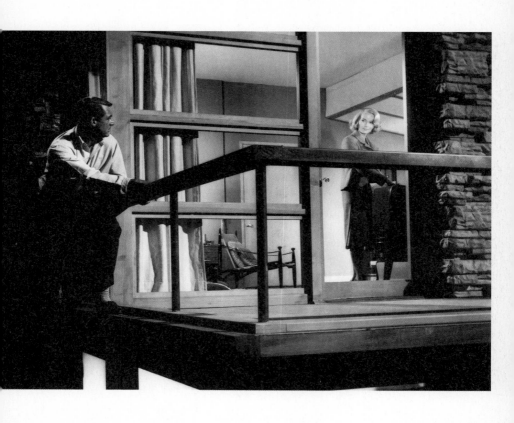

希區考克·《北西北》劇照
Still from Alfred Hitchcock's North by Northwest

當然還有《慾潮》*，情節由建築發動，而主角霍華德‧羅爾克也隱約帶有萊特的影子。全片將現代建築（至少是羅爾克設計的現代建築）刻畫成力量和正直的宣言，高貴、勇敢且有力。至於片中的傳統風格建築，則是虛弱、無趣的複製品，只代表了怯懦。雖然布景師苦心經營，想讓羅爾克的房子顯得輝煌耀眼，但我不確定原著小說作者艾茵‧蘭德的建築價值觀能否打動多數觀眾的心，若她果真做到，現代風格的建築就不會至今仍然滯銷。然而，在塑造美國文化的共同建築記憶上，這部電影無疑還是扮演了重要角色。其他的經典例子，還有佛列茲‧朗的《大都會》，將高樓大廈林立的城市塑造成無情而可怕的地方，效果遠勝其他電影。《金剛》奠定了帝國大廈的象徵性地位，並由《金玉盟》和《西雅圖夜未眠》等片接棒鞏固。比利‧懷德的《公寓春光》呈現紐約的對比：一邊是戰後明亮的現代商業區，另一邊則是褐石公寓親密舒適的私人空間。在《魔鬼剋星》裡，中央公園西路五十五號的「現代藝術」公寓也成了角色之一，如同《阿達一族》的那棟房子。當然，伍迪艾倫的許多電影，尤其是《曼哈頓》，也都讓紐約建築（或者，說得更準確點，是我們對紐約的浪漫想像）在電影中活了起來。（在《漢娜姐妹》中，有個角色甚至帶起了建築導覽。）

＊編注：《慾潮》（The Fountainhead），同名小說臺灣譯為《源泉》。

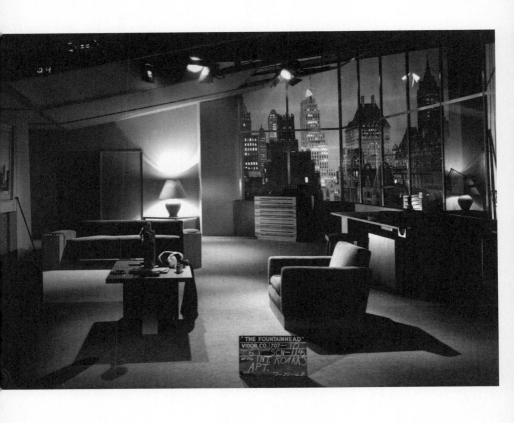

金·維多·《慾潮》劇照
Still from King Vidor's The Fountainhead

電影照慣例都有「確立場景鏡頭」，在電影或電視節目開場時用來交代地點，本身常常也就代表了一種建築記憶的印記。紐約天際線的影像毫無疑問是這個領域的名人，畢竟我們有數百個確立場景鏡頭，橫跨各個時代。但無論哪種建築、哪個地點，其實都可能成為確立場景鏡頭，像是瑪麗·泰勒·摩爾主持的電視節目，開頭就用了明尼阿波利斯市，此外還有《歡樂酒店》的波士頓酒吧、《脫線家族》那棟寬敞的現代郊區房子。在這些例子裡，建築的特性都經過精心設計，本身都有一些特殊之處，才能推動故事前進。

文學也是如此。如果亨利·詹姆斯把《華盛頓廣場》的場景設在別處，不同的可不止是書名而已。從他的描寫方式就能清楚看出，書中的房子和角色一樣為小說定下了基調：

在華盛頓廣場，醫生給自己蓋了一棟美觀、現代、門面氣派的房子，客廳窗前有個大陽臺，一道白色大理石階梯向上接到大門，大門也用白色大理石面板。這種結構，許多鄰居家也有，在四十年前正是最新建築科技的體現，時至今日，也還是非常堅固而體面的住家。房子前方就是廣場，有大片的廉價草木，四周圍著木

椿，讓廣場看來更加鄉村而平易近人。轉個彎就到了第五大道那塊比較顯赫的區域，從這裡開始，空氣就一派寬敞自信，表明了高貴不凡的天命。我不知道是不是因為早期的人際往來較為親切，對許多人來說，紐約就數這一區最叫人喜歡。在這樣一個始終刺耳嘈雜的城市裡，這種平和可不常見。

在電影之前的時代，只有這樣的篇章才能夠超越繪畫的靜態單一影像，以悠長筆韻呈現建築。

艾迪絲·華頓的第一部專著是非小說《住宅裝潢》，但不止是這本書，她的所有作品幾乎都把建築寫得鮮活靈動。華頓的建築記憶為她的故事和小說提供豐富脈絡，於是也成為讀者的建築記憶。她在《純真年代》中提到曼森·明戈特夫人在第五大道上的豪宅，那是小說中最令人難忘的建築段落之一：

她在中央公園附近人跡罕至的荒野裡，以淺米色石頭為建材，蓋了一棟大宅（當時，棕色砂岩就像下午該穿的燕尾服，是唯一可接受的選擇）……那棟淺米色房子（應該是要仿照巴黎貴族的私人旅館）正是她道德勇氣的實際證明，而她就端

坐在屋裡的王座上，身邊是革命前的家具，以及從拿破崙杜樂麗宮取來的紀念品（她中年曾在宮裡大出鋒頭）。她沉穩平靜，彷彿住在比三十四街更遠的地方沒什麼奇特的，至於房子用的是門扉般敞開的落地窗，而非上下推拉的窗子，也沒什麼大不了……

明戈特夫人太過福態，早就無法上下樓梯，但獨立一向是她的特色，因此她把會客室放到樓上，而把自己安頓到屋裡的一樓（公然違反紐約的所有禮儀）。

於是，和她一起坐在客廳窗口時，你會無意間（透過總是敞開的門及束起的錦緞門簾）看到臥室的景象，裡頭有張巨大矮床，像沙發般鋪上軟墊，還有一個梳妝臺，裝飾著輕薄的蕾絲荷葉邊，架著鍍金框的鏡子。

她的訪客見了這種陌生的擺設，都既吃驚又著迷。那讓人想起法國小說的場景，單純的美國人作夢都想不到的敗德，就這麼被建築給激發了出來。在萬惡的舊社會中，偷情的女人就是住在這樣的公寓裡，所有房間都在同一層樓，藏納了小說描述的所有下流勾當。

華頓筆下還有另一棟建築，在故事中舉足輕重，那是哈得遜河上的一棟獨立別墅……

總有人說，那棟位在斯庫特克里夫的房子是間義大利別墅。沒到過義大利的人會相信這種說法；就算去過了，有些人也會相信……那是很大的正方形木頭結構，以槽榫接合的牆板漆著淺綠色和白色，哥林多柱式的柱廊，窗戶間的壁柱上有一條條凹槽。房子位於高地，一整排露臺，邊上還有欄杆，許多甕像鋼版雕刻一樣向下接到形狀不規則的小湖。湖邊有一圈瀝青，罕見的針葉樹從上方垂下……

冬季一片白雪，天空灰濛濛的，那棟義大利別墅襯著這樣的景色，顯得頗為陰森。即使是在夏天，看來也不平易近人，最大膽的彩葉草類植物也不敢接近門面前十公尺。現在，亞齊（主角）按了門鈴，長長的鈴聲彷彿是在陵墓中迴響。過了許久，管家才前來應門，而且一臉訝異，好像是從長眠中被喚醒。

我們很難不認為，對華頓而言，建築就是命運。她不止清楚點出建築形式和社會地位的關聯，還點出建築可以發揮多少影響力——建築不止是靜態的背景，還幾乎是一種塑形的強勁勢力，並限制了我們的生活……

他知道韋蘭先生……已經看上東三十九街新建的房子。那一區比較偏僻，而且房子是用陰森的黃綠色石頭建成，那位年輕建築師往後會不斷以此石材抗議紐約一成不變的褐石建築就像冷掉的巧克力醬一般覆滿全城。不過，水電管線倒是很完美……年輕人覺得他的命運也就這樣定了，在他有生之年，每天晚上都要走過有著鑄鐵扶欄的黃綠色門階，再穿過龐貝式的玄關，進入大廳，大廳的黃木護牆板塗上了亮光漆。

《純真年代》裡最鏗鏘有力（雖然有些委婉）的建築描述，或許是亞齊談到人的個性有多難看清，而建築又是多麼坦率的警言。他說：「所有東西都必須貼上標籤，但所有人都沒有標籤。」建築透露了建築者的意圖。

除了電影，建築在文學中也扮演了無數積極角色，而作家的建築記憶也以無數方式形塑讀者的建築記憶。達克托羅在《爵士年華》一開場就寫著：「一九○二年，父親在紐約州新羅謝爾博維大道的山頂上蓋了棟房子。房子有三層樓高，褐色木瓦屋頂，還有老虎窗、八角窗、玻璃門廊。窗戶上有條紋遮陽篷。這家人在六月某個陽光明媚

勝、發人深省：

《獨自和解》（*A Separate Peace*）是美國中學生必讀的作品，約翰‧諾爾斯（John Knowles）一開場就描述了一間新英格蘭的預校，這段文字比小說主要情節更引人入

的日子，買下了這間結實的宅邸，看來往後的幾年都會過得溫暖而幸福。」建築在此定下的基調，可說是和華頓或亞當斯背道而馳。

不久前，我回到了德溫學校。怪的是，那裡看起來比我十五年前就讀的時候還要新。那裡似乎比我記憶中更沉著、更剛直、更拘謹，窗戶更窄、木頭更亮，就像所有東西都上了一層亮光漆，好保存得更完善……

我不喜歡這種光亮的新表象，這讓學校看起來成了博物館，其實我以前就覺得學校像博物館，而那不是我所樂見。在人內心的無聲深處，感受比思惟還要強大──我一直覺得德溫學校是在我入學的那一天成立，此後一直生氣勃發，但到了我離開的那天，就像蠟燭一樣熄滅了。

而時至今日，有些體貼的人用亮光漆和蠟保存了一切……我沿著城裡最高級的吉爾曼街走著。房子氣派不凡，一如我記憶的模樣。經過精

心現代化的舊殖民宅邸、以岑木蓋成的延伸建物、街旁的寬敞希臘復興式教堂，一如往常地森嚴，令人難忘。我很少見到有人真的走進這些房子，也沒看過有人在草坪上玩樂，甚至沒見過一扇敞開的窗子。而今，屋子配上常春藤落葉、蕭瑟的禿樹，顯得格外雅致，也比以往更蕭索冷清。

就像所有悠久的好學校，德溫學校並不是孤單地站在外牆和大門之後，而是自然地屹立在小鎮中。所以，走向學校的時候，不會有什麼突然的相遇。沿著吉爾曼街走著，房子開始變得更戒備森嚴，就代表學校近了，接著房子顯得疲憊，代表我已經在學校裡。

在西博爾德 (W. G. Sebald) 的小說《奧斯特利茲》（*Austerlitz*）裡，建築記憶也是重要主題。這本書有許多絕佳的寫景段落，幾乎就是一個個場景不斷流動。一開始是敘事者在安特衛普火車站的候車室裡，碰上了名為奧斯特利茲的背包客正在「作筆記、畫素描，畫的顯然就是我們所在的這間房間（對我來說，這間宏偉的大廳其實更適合辦些國家慶典，而不是用來讓人等下一班火車去巴黎或奧斯坦德）」，因為他停筆的時候，視線常常就停留在候車室的窗戶、凹槽壁柱以及其他建築細節上」。西博爾德繼

續説道：

我終於走向奧斯特利茲，問他為何對這間候車室這麼感興趣，他答得沒有絲毫猶豫，沒有因為我問得太直接而有一絲驚訝。我曾經從多處發現，獨身旅客常連續數日一語不發，因此會很高興有人攀談……由於他知識淵博，我們的安特衛普談話（如他日後所稱）很快就轉向建築史，那時我們已坐到車站圓頂大廳另一側候車室對面的餐廳中，一直聊到半夜。餐廳的格局有如候車室的鏡像，時間已晚，幾個留連不去的客人也一一離開了，最後只剩下我們兩人，以及一個獨自喝著佛內特酒的男人。酒吧女侍坐在櫃檯後的凳子上，雙腿交叉，一心一意清著指甲。女侍的頭髮染成金色，盤在頭上像是鳥巢。奧斯特利茲隨口品評，説她是過去的女神。在她身後的牆上比利時王國的獅子紋章下方，有個顯眼的時鐘俯瞰著餐廳，指針約有一八〇公分長，四周的刻度本來是鍍金的，但現在已經被鐵路煤煙和菸草的煙霧薰成黑色……我向奧斯特利茲詢問安特衛普車站的歷史，他就説起十九世紀末，比利時這個在世界地圖上不過是個灰黃小點的國家開始靠著殖民企業將勢力伸入非洲大陸……在國王利奧波德主導下，進展鋭不可當，而利奧波

德個人則希望這批突然到手的大筆資金應該要用在興建公共建築上，為他這個雄心勃勃的國家帶來國際名望。奧斯特利茲說，正因如此，這個當地最高領袖推動了許多計畫，其中一項就是法蘭德斯大城的中央車站，也就是我們現在坐著的地方。車站由路易・德拉森斯列（Louis Delacenserie）設計，經過十多年的規劃和建設，於一九〇五年夏天正式完工啟用，國王也親自到場。利奧波德建議建築師參考瑞士琉森市的新車站，說琉森車站的圓頂高度遠遠超過一般車站，令他印象深刻。而德拉森斯列除了受羅馬萬神殿啟發，也確實將這點放進他的設計。奧斯特利茲說，車站的效果極為驚人，只要一走進大廳，就會有一股超脫世俗的感受油然而生，完全達到建築師的期望──這裡就像是一座供奉國際交通和貿易的大教堂。德拉森斯列這棟非凡的建築，主要借用義大利文藝復興時期的宮殿元素，但他也使用拜占庭和摩爾人的元素。奧斯特利茲還說，我到的時候，或許也曾注意那些灰白花崗岩的塔樓，塔樓的唯一目的，就是要喚起鐵路旅客對中世紀的想像。

最後，還有一個人也對另一個場所觀察入微，那就是小說家艾莉森・盧瑞。她的

《不存在的城市》(*The Nowhere City*) 描寫了一對年輕夫妻到洛杉磯的情形：

街上的所有房子，都刷上了冰淇淋的顏色：香草、檸檬、覆盆子、柳橙雪酪。房子有各種形狀，沿著街道一個接一個陳列，屋前有片片花圃，花朵碩大鮮艷，不像鮮花，而像某齣奢華喜歌劇的舞臺布景……

但凱瑟琳並不為此感到高興。她甚至不願意睜開眼睛看看這個溫暖、明亮、非凡的城市，一副他故意把她騙來這裡害她不開心的模樣，彷彿他的職業生涯與這裡絲毫無關。

……一面粉牆上畫有十幾種建築風格：西班牙大莊園，有小小的紅瓦屋頂；英國農舍，有許多橫樑和直櫺窗；粉紅色的瑞士山間小屋；甚至還有一座小小的法國城堡，尖塔就像是用開心果冰淇淋做的。

這一切創意，都讓保羅興味盎然、欣喜不已。在東岸，只有真正的富翁才敢蓋出這麼多樣化的建築，諸如哈得遜河邊的城堡、南邊的希臘神廟之類的，其他人所住的街道則只有千篇一律的磚塊或木材盒子，像一堆肥皂盒或沙丁魚箱。人們為何不能隨自己的心意，把房子蓋得像寶塔、雜貨店蓋得像土耳其浴室、餐廳蓋得

像船或帽子？就讓他們蓋，讓他們拆，拆了再蓋，讓他們嘗試各種可能。有些人看到這些實驗成品，只覺得「粗俗」，但他們應該查查這個字的字源*。他喜歡把這個城市視為美國最後一塊拓荒地。

在《不存在的城市》裡，建築也遠遠不止是背景，絕不只是描繪優美的背景。在這裡，建築定義了感性，也成為種種婚姻問題的隱喻。我們很快就會看到，凱瑟琳和保羅各有一套建築記憶，在東岸的環境中，這兩套記憶似乎還能共處，但在洛杉磯的背景下，其差別就像浮雕一樣高高地浮現了出來。盧瑞眼中的洛杉磯，是放鬆、帶些奔放不羈的環境，充滿勃發的流行文化。在今日，這就跟華頓對紐約的看法一樣，都過時了，但仍無損其文學性。不論是華頓或盧瑞，詹姆斯或西博爾德，或其他許多作家、畫家、攝影師、電影攝製者，建築都在他們心裡激起強大的情感共鳴，在形塑藝術作品時，這種共鳴能發揮重大作用，而完成的藝術作品又會反過來為我們所有人創造出全新面向的建築記憶。

*編注：粗俗原文為vulgar，字源為拉丁文vulgāris，指一般大眾。

6

Buildings And Time

第六章——
建築物和時間

我猜想，所有建築都要等到倒下，才能碰觸歷史的想像。

約翰·夏默生爵士，《不浪漫的城堡》

在城市裡，時間變得清楚可見。

路易士·孟福

我們對音樂、繪畫、文學或電影的體驗是強烈的、斷續的。對建築物則不然，我們就住在建築物裡，無時不與建築相對，關係時而親近，時而疏遠。看電影時，你的世界幾乎就只剩下銀幕上的影像，但待在建築內部時，你的其他感知和思緒通常會留在腦海。我在第二章提到，建築（甚至是建築傑作）會造成怠忽，因為我們無日不見，就像生活的背景，即使互動密切，目光也很容易生膩。這種隨著時間而來的怠忽也有其意義：如果我們對某些事物一直有強烈感受，很快就會承受不住，但怠忽讓我們能夠忍受這一切。於是，你讓自己麻木了，不再覺得上班途中的商場有多可怕，商業大街上鍾愛的老式快餐店換上醜陋的新店面，也很快就不再咬牙切齒。但這種容忍是有代價的，而且不低：熟悉所帶來的舒適感會讓人停止觀看。

我們與建築物的關係，幾乎都會因時間和各種因素而變。你小學時可能會覺得某棟

大樓高大又雄偉，但長大之後舊地重遊，卻覺得矮小又普通。而你原本毫無興趣的建築，像是教堂、醫院、辦公大樓，與你的生活產生新的互動之後，就可能變得非常重要，甚至有了吸引力。有些新建築在落成時顯得觸目驚心、詭異或標新立異，也可能會隨著時間變得越來越親切，原本覺得刺目的人，可能變得能夠接受，甚至開始懂得欣賞或享受。莫里斯·拉皮德斯（Morris Lapidus）在邁阿密海灘蓋了許多五光十色的旅館飯店，像是楓丹白露（Fontainebleau）、伊甸洛克（Eden Roc）、美洲（Americana）。我跟很多人一樣，第一次看到時只覺得有點蠢，甚至有些粗俗。隨著年歲漸長，我看建築的眼光漸漸不再那麼拘謹，就覺得這些飯店很有意思，甚至不止有意思。拉皮德斯並不是偉大的建築師，但已經相當不錯，在這些華麗的建築上都展現了建築的真功夫及智慧。

因此，建築物之所以會隨時間而變，首先是因為我們自己改變了。沒有人永遠不變，我們對世界的看法每天都有點細微的不同。你對事物的感受一旦起了任何變化，幾乎都會改變你對建築的態度。你可能變得更世故，也可能變得更急躁：你可能變得更渴望隱私和寧靜，也可能變得更愛追求刺激和華麗。任何一棟建築（不論是大教堂或住宅），都可能給你帶來深遠的影響，改變你對所有建築的觀點。

當然，建築物本身也會有所改變，可能是改建、擴建、重新粉刷，也可能加上可愛的紅色百葉窗，或換上新的玻璃外牆，或出現格格不入的新鄰居，或失去如膠似漆的舊鄰居。褐石連棟住宅旁一旦蓋起摩天大樓，即便住宅本身未動到一磚一瓦，看起來也不再相同。而既然這些建築本身已透過某種有意義的方式改變面貌，我們和建築的關係也就不再相同。

除了以上兩種方式，還有一件事會以更重要的方式改變我們對建築的看法，那就是文化改變，也就是隨著時間改變，我們也會開始站在不同的社會文化背景前觀看建築。這種變化最難了解，但在許多方面也最具影響力，無疑也最為複雜。每棟建築都有其存在的社會和文化背景，並從中取得意義，而背景也從來不是一成不變。事實上，觀看建築時，你所處的文化很可能會比你的眼睛更常改變，且變得更徹底。

我自己對紐約世貿中心雙塔的感受，就歷經幾個明顯不同的階段，但從來都稱不上推崇。一開始的階段可以稱為「憎惡」，我當時想，這玩意，或說這兩座玩意，到底在曼哈頓中間幹什麼？這麼龐大，這麼平庸，這麼橫空插入。更別說我和許多紐約人都認為，「第一高樓」的稱號只該屬於帝國大廈，卻被世貿雙塔奪走，簡直是種侮辱。多年後的第二個階段，我稱之為「接受」，或說「勉強接受」。人類畢竟還是習

慣的動物，而且建築不像藝術、文學、音樂，我們再不喜歡，還是得天天看，因此還是盡早習慣得好。還有一些其他因素也讓我更能接受雙塔，讓一切不止是習慣問題。

首先，我開始承認，這兩棟建築作為極簡主義雕塑，還是有某種價值。山崎實讓兩棟大樓面對面，不是排成一線，而是斜角對斜角，將碰未碰，相互對立的盒狀形式因此有了精采演出。而且，大樓四面的主要建材是金屬而非玻璃，光線效果絕佳，日出日落時，溫暖的陽光反射起來特別美麗，但不論什麼時候，大樓都是閃閃發光。除此之外，人們也開始欣賞這種建材質帶來的豐富感受。

雙塔融合精緻和浮華，形成奇特組合，看起來既脆弱又霸道。同一棟建築能有這樣奇異的特性組合，確實非比尋常。由於雙塔是那一帶最高的建築，也就擔任了類似鐘樓的角色，就像是在曼哈頓下城區有了兩座鐘樓，而我也因此開始珍惜這兩棟樓。世貿雙塔成了某種定向裝置，因此融入了城市生活，也變得更親切。

然而，至少對我而言，「接受」這個階段的所有感受，都還不到「推崇」的程度。

這兩棟建築仍然太大、太笨拙，而且曼哈頓下城區的都市脈絡有其需求，雙塔卻置身事外。當然，二〇〇一年令人驚駭的九一一恐怖攻擊事件一發生，這些觀點就不再重要了，建築評論的傳統議題也不再有意義。不論是我個人或其他人，對世界貿易中心

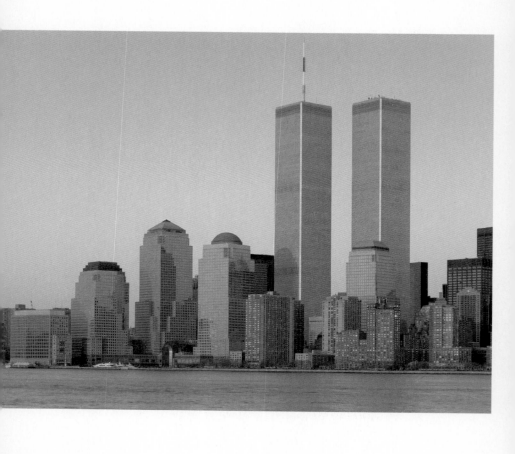

山崎實・世界貿易中心雙塔・紐約
Minoru Yamasaki, World Trade Center towers, New York

的感受一致：世貿雙塔成了美國最早的摩天大樓烈士。我們對某棟建築的感情竟會演變出這種高潮——最後階段的建築物成為烈士，這當然超乎任何人的想像，過程也是獨一無二。我們並不習慣看到建築物成為烈士，但此時世貿中心不可思議地冠上了一整套烈士的價值。若你還有所懷疑，想想我在第二章所提的事：九一一事件之後數年間，全紐約的路邊攤都在販賣世貿雙塔的照片，一如過去麥爾坎·X和約翰·甘迺迪總統遇害後的盛況。（世貿中心還在的時候，建築史學家和評論家根本不把雙塔看在眼裡，而這件悲劇也讓我們不再以一般的建築標準來評論世貿中心。畢竟，烈士不是拿來評論的。聖女貞德的脾氣並不好，但沒有人會提這種事。同理，也很少有人敢再說世貿中心不是好建築。）

不論是蜂擁而至的遊客，還是發動攻擊的恐怖份子，都覺得世貿雙塔象徵了現代性。其實雙塔之所以能成為象徵，主要是因為規模龐大，而不在於建築品質，但這是題外話。矛盾的是，雙塔代表的現代性理想，最能打動的似乎就是那些對現代性最不感興趣，甚至仇視現代性的人。雙塔如此龐大又簡單，幾乎就是巨大現代建築的卡通版，這對遊客有莫大的吸引力，讓他們以一路搭電梯上頂樓為樂。而對那些從中看到各種現代文化之惡的人，雙塔也因此顯得格外罪惡。

社會對現代性的態度十分複雜，往往還互相矛盾，足可寫成一本書，卻不適合在這裡長篇討論，但可以稍微提及另外一棟重要的現代主義建築。這棟建築遠不如世貿中心出名，但在建築成就上則優秀許多，完工時眾口交譽，但又幾乎立即受到厭棄，最後才重新站回重大建築成範的崇高地位。這棟建築，就是保羅・魯道夫設計的耶魯大學藝術與建築系館，於一九六三年完工，採用沉重的粗糙混凝土和玻璃結構，構圖強烈，在縱與橫、實與虛之間達到近乎完美的平衡。大樓大部分的實心牆都是粗糙混凝土，但使用光滑和粗糙交替的條紋設計，看起來幾乎就像燈芯絨。系館是對拉金大樓（Larkin Building）的強烈迴響，這棟位於水牛城的重要辦公大樓是萊特在一九○四年完工的作品，已在半個多世紀前遭到無情拆毀。魯道夫同時也參考了法國的拉圖黑特修道院。柯比意在一九五五年的作品，公認為野獸派這種粗獷原始風格的第一件傑作。

有位作家提到魯道夫的系館時，說這就像萊特和柯比意這兩列火車迎面對撞，溫和一點的說法是，這揉合了兩位各領風騷的現代派前輩。這棟建築很難興建，但成品給人強烈感受，且構圖出色。一九六○年代早期，大家開始覺得玻璃盒建築已經太常見，魯道夫似乎指出另一條現代建築可行的道路，既吸收了過往現代派先驅的影響，又使建築更進一步。

藝術與建築系館對使用者並不友善，建築的粗糙延伸到多樓層的開放空間中，鋪的是亮橘色地毯，用的是無燈罩的裸露燈泡，讓很多人覺得不舒服。佩夫斯納爵士曾受邀致詞，但他偏好簡素的現代主義作品，無疑並不贊同這棟建築，對他來說，這棟建築太做作、太耽溺在雕塑中。佩夫斯納知道魯道夫當時是耶魯大學建築系的主任，於是告訴觀眾，要注意這棟建築的客戶就是建築師，建築師也就是客戶。換句話說，如果你不喜歡這棟建築，問題只可能出在某個人人身上。兩年後，魯道夫辭職，由建築師查爾斯・摩爾接任，此人的作品風格輕鬆俏皮，調性與魯道夫完全不同。當時，後現代主義的建築風格方興未艾，並意圖整合歷史上的建築風格，以超越現代主義，而摩爾正是主要支持者。他毫不諱言，他接手的這棟建築物絕不符合他對建築系所或任何建築的想法，而他也推動了毫不留情的整建。一九六九年，系館慘遭祝融，並在後續維修中變得面目全非。一九七〇年代，魯道夫的設計已經遭到大幅修改，但並未變得更好。

一九八〇年代，系館踏入第三個十年，眾人雖不滿意，但也勉強接受了，認為這就像炮痕累累的遺址，是壯烈現代主義消逝後的遺緒。但在接下來的二十年間，系館的風格又繼續像鐘擺一樣來回擺動，幅度與過去二十年相比有過之而無不及。後現代主

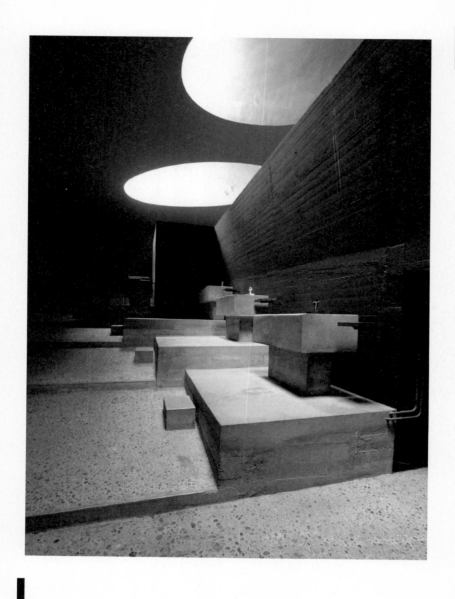

柯比意，拉圖黑特修道院，法國
Le Corbusier, Convent of La Tourette, France

左側：保羅・魯道夫，藝術與建築系館外觀（現改為保羅・魯道夫廳）
at left, Paul Rudolph, exterior view, Art and Architecture Building (now Paul Rudolph Hall)
右側：查爾斯・格瓦斯梅及羅伯特・希格，增建的傑佛瑞・羅瑞亞廳
at right, addition by Charles Gwathmey and Robert Siegel, Jeffrey Loria Hall

耶魯大學，紐黑文
Yale University, New Haven

義跌跌撞撞，隨之興起的復古風潮也不那麼令人信服，至少可以說是了無新意。越來越多建築師，尤其是年輕建築師，重新開始對現代主義產生興趣。畢竟，現代主義本身也已漸漸成為歷史風格。到了廿一世紀初，自認為屬於現代主義產生的建築師設計出許多最重要的建築，他們希望用現代主義的詞彙來創新，而不是複製上一代的作品。對他們而言，魯道夫大樓精心設計的抽象構圖非但不霸道，反而還深具吸引力，甚至可說是具有啟發性。二〇〇八年，耶魯大學恢復系館原貌，甚至還模仿了最初的橘色地毯，並改名為保羅‧魯道夫廳，同時也增建了一棟側翼，設計師正是魯道夫的知名門生：查爾斯‧格瓦斯梅。

這證明了什麼？在我看來，魯道夫在耶魯設計的大樓，不只代表舊事物總會重返流行，循環不已，還告訴了我們（一如英國建築史學家夏默生爵士的名言），從整體歷史的角度上看，建築幾乎總是要先遭嫌惡，才能真正擄獲人心。建築剛完工時，或許可以像魯道夫的系館一樣吸引全球注目（就像今日法蘭克‧蓋瑞的畢爾包古根漢美術館），但這充其量只證明了建築可以掀起某種程度的風潮。畢竟，新建築就是新、不同於過往，既具視覺衝擊，又有種種值得一談的概念。再者，討論新建築已變成某種最新時尚。這並不是說新落成的建築物就只能是一季的風潮，而是說短期內誰也不敢

鐵口直斷。時尚是短期的，藝術則是長遠的。建築在剛完工時會成為風尚話題，引發喧喧擾擾，但惟有一切回歸平靜，我們才會真正看到這棟建築的特質是否能使它不朽。建築以時尚之姿出場，最後總會變得不再時尚。有人崇拜，幾乎就一定有人出言駁斥，即使只是一時的反對。

這種情形也不僅限於建築，人的一生也是如此。美國史上最重要的建築師萊特於一九五九年去世後名聲降到最低點，足足過了一個世代，至少二十年，建築師和歷史學家才能客觀看待他的作品，因為那時他們已離他夠遠。今日，以萊特為名的獎學金項目比任何時代還多，但在他去世後的幾年間，幾乎沒有人注意他。一八三七年去世的約翰‧索恩爵士，也要到二十世紀才被推崇為英國有史以來最偉大的建築師。（索恩為人驕傲、脾氣古怪，身後沒有一大群熱情崇拜者，這點肯定沒什麼幫助。）我們這個時代則強烈抵制麥克‧葛瑞夫斯（Michael Graves）。他在一九八〇年代設計了一系列極具個人風格的建築，可說是古典主義和立體主義的混合體，在後現代主義最初幾年風靡一時，不僅建築備受矚目，本人也名列史上第一批建築師名人。接著時尚變了，但葛瑞夫斯並未改變。他就跟早些他一個世代的魯道夫一樣堅守立場，繼續以令他們成名的風格創作，而理由也跟魯道夫一樣，都是出於信念。現在魯道夫已經由黑翻

紅，將來葛瑞夫斯可能也有機會。

雖說判斷建築重要與否需要時間（時間總會證明一切），但這並不是說偉大的建築都不具時代印記，都超越了時間。萬事萬物都受時間影響，所有事物都會呈現出所屬年代的特徵，也多多少少讓我們得以一窺那個時代的樣貌。偉大或傑出的建築都有這項特點：擁有超越時代的意義，但這並不等於建築本身就能超越時代。這樣的建築可能擁有足以超越當下的特質，在後代的人面前，也或許仍能滔滔不絕地闡釋自己。事實上，如果建築希望自己不只是時尚，就必須如此。但無可否認，不論是最平凡無奇還是最超脫世俗的建築，都必須扎根在某個特定的時代中。

現代主義運動在十九世紀末和二十世紀初萌芽，最堅定的擁護者（如柯比意）就很堅持世上有一種「時代風格」（style for the time），本書第一章也談到這種概念。他們認為，真實的建築忠於當下的關切，虛假的建築則否。錯誤的興建方式就如同十九世紀的作法，只一味模仿過去的風格，包括哥德式、古典式、羅馬式、義大利文藝復興式、喬治亞式等。而正確的興建方式，則是從當時那個機械時代中尋找靈感，遠離種種歷史風格——在他們眼中，那實在太過雜亂。有許多人主張，新的時代就需要新的

卡斯・吉爾伯特，伍爾沃斯大樓，紐約
Cass Gilbert, Woolworth Building, New York

建築。（借句萊特的慣用語，就是美國的民主需要新的建築。）

但事情從來不會這麼簡單，部分原因在於，在評估某個時代的時候，不能只考慮前衛派的所思所為。現代主義確實創造了非凡的作品，但現代主義也不是二十世紀初期唯一的聲音。回首一戰前的建築，最能代表那個時期的，可說是卡瑞爾與哈斯丁事務所（Carrère & Hastings）設計的紐約公共圖書館、華倫與衛特摩事務所的中央車站，詹姆士‧甘伯‧羅傑斯的耶魯紀念方院、查爾斯‧麥金姆（Charles McKim）的賓夕法尼亞車站，或是卡斯‧吉爾伯特的伍爾沃斯大樓。早在一九一〇年代，現代主義建築就已成為文化的一部分，但上述作品都屬於傳統建築，有些是哥德式，有些是古典式，全大量取材自歷史風格，而非現代主義。然而，時至今日，我們還是認為這些建築代表那個時代，事實也的確如此。羅傑斯在耶魯大學的哥德式建築其實並不忠於中世紀風格，麥金姆的賓夕法尼亞車站也同樣忠於古羅馬時代，兩者都是二十世紀初的建築物，也都代表了那個時代，完全不比任何現代主義建築遜色。

今日我們都了解，雖然現代主義聲稱只有自己才有權定義當代，事實上卻並非如此。二十世紀初的代表建築，絕不只是那些截然不同、令人目瞪口呆的建築，這才是重點。不管是在那個時代或現代，明顯大量取材於歷史風格的建築都可以定義時代。上

述幾項偉大建築作品如果不能真正代表自己的時代，今日就不可能還有這樣的象徵地位，即使沒有被遺忘，也會被認為是不相關的過時作品，是一些頑固、與時代脫節的建築師留下的遺物，幾乎微不足道。

當然，事實並非如此。伍爾沃斯大樓、中央車站、耶魯大學的哈克尼斯塔樓等數千棟類似的建築，代表了各自的時代，至今仍散放光彩和力量。有些道德論證主張所謂忠於自己的時代，就是要創造出全新、前所未有的事物。這話乍聽有理，但深思之後會發現其實沒什麼意義。

這種相信世上真有「時代風格」，認為這會比運用先前風格更好的想法，影響了世人對一棟二十世紀偉大博物館的評價，即約翰·盧梭·波普設計的國家藝廊，位於華盛頓，於一九四一年開幕。當時，位於曼哈頓中城區的現代藝術博物館已落成兩年，雖然現代建築還未成為公共建築的公認標準，但在一九四一年也早已不是奇怪、激進或新潮的風格。國家藝廊採用古典風格，許多人覺得這是有意為之，而且是刻意的後衛（rear guard），事實也確實如此。然而，波普的設計卻是有史以來最迷人優雅、功能最佳的博物館建築之一，內設眾多畫廊，沿著宏偉大理石圓頂廳兩側一字排開。建築規模宏大，結構卻明確直接。和多數傳統藝術博物館的不同之處，就在於你不可能在

國家藝廊迷路。每間畫廊都有來自上方的自然光源，也都比一般住宅的房間還要大，但又不至於大到讓人覺得像是置身在政府機構中。各項細部冷靜而精確，幾乎是一絲不苟，雖然奢華，但克制而含蓄。波普有一種難得的設計能力，讓建築雖然宏偉，卻不顯得壓迫；雖然嚴謹尊貴，但毫不虛華。你可以感覺到波普是用古典主義帶出尊貴感，而且取用的是古典主義最精華的本質。這是國家藝廊真正的高明之處：純淨、強烈、節約的古典主義，而且一切設計都力求讓畫作有最佳展示效果。

如此說來，國家藝廊的成就遠超過許多現代博物館，但許多評論家卻視而未見，或至少並不認同，只覺得國家藝廊老派而了無新意，是美國公共建築只能後顧而無法瞻前的警訊。國家藝廊的設計師看的確實是過往，但這件事不如大家所想那麼嚴重，因為這棟建築物實在太出色，已經超越風格限制。國家藝廊的各項建築基礎要素表現優異，無論尺度、建材、組織、細節，無不如此，尤其還滿足了館藏畫作及參觀民眾的需求，而這一點，幾乎讓古典外衣的後衛本質變得微不足道。

事實上，波普設計的國家藝廊在很多方面都比日後增建的東翼更真誠坦率。東翼由貝聿銘設計，一九七八年完工，具有強烈的對角線構圖，建材則與一旁的國家藝廊本館一樣，同為田納西大理石，除此之外，幾乎沒有其他相同之處。尖銳的對角線說的

約翰‧盧梭‧波普，國家藝廊，華盛頓特區
John Russell Pope, National Gallery of Art, Washington, D.C.

是「現代」，而波普的列柱說的則是「古典」；兩者都是強而有力的建築符號。至於真誠坦率，這原本應是現代主義的優點，卻幾乎在貝聿銘的東翼缺席。參觀者在走過壯觀的天窗中庭大廳後，就會開始摸不清頭緒，不知該往何處走。東翼的中庭是非常傑出的市民空間，但館內畫廊有別於波普的設計，並不是從中央空間莊嚴地流開，而是另設幾個巨大的挑高空間，散落在館內各角落，每次有新展覽就必須重新設計。從波普的設計中，我們可以看到「展出藝術品」是決定建築設計的動力，但在東翼則看不到。所以，以「功能」而言，國家藝廊的古典主義建築和現代主義建築，究竟何者才更符合要求？

現代主義理論家試圖辯稱，建築採用最新風格，就是忠於自己的時代，而風格若與過去建築相類，就是錯的，幾乎可以說是背叛自己的時代。但事情從來就不是這麼簡單。風格就是語言，而語言會不斷變化和發展。今日的英語早就不同於莎士比亞時代，甚至蕭伯納時代。從湯瑪士・傑佛遜・艾德溫・盧泰恩斯爵士、雷昂・克立爾（Léon Krier）到傑奎林・羅伯森，這些偉大的建築師都曾採用歷史風格，他們將歷史建築視為一種機會，讓他們以現存語言說出新事物，而不只是拾人牙慧。

說得再複雜一點，一九七○年代晚期東翼興建的時候，現代主義本身也成了歷史的

一部分，因此在美國文化裡就有了新的內涵。最重要的現代建築有很多都是在一九二〇年代前興建，到了一九七〇年代，萊特、柯比意、凡德羅等早期現代主義名家的作品都已出現半世紀以上。現代主義已經是一種成熟、確立的風格，雖然程度還比不上波普採用的古典主義，但在蓋了一整個世代的現代主義企業總部、辦公大樓和公共建築後，已經不再是一種大膽而激進的風格了。（你幾乎可以說，到了一九七八年，貝聿銘在某些方面已經和波普一樣保守。）

現代主義就從那時起起退入更深的歷史中。到了廿一世紀，當羅伯特‧史登這類建築師以喬治亞式風格設計豪宅，或以十九世紀的魚鱗板風格興蓋鄉間住宅時，和查爾斯‧格瓦斯梅在柯比意的啟發下興建宏大的現代主義住宅又有何不同？建築師自己可能覺得有天壤之別，但我不確定我們是否就得同意。每個建築師都會從他欣賞的過往事物中得到啟發，再於當下創造出新設計，而成品並不會與以往的建築完全一致。他們每個人都有一套特定的設計語彙，再從中發明創新。喬治亞式豪宅可以溯及某個世紀，而現代主義別墅又源於另一個世紀，但這些事實對我們而言終究沒有太大意義。

時至今日，兩者都已屬於歷史。現在這個時代跟其他時代一樣，都要以自己的方式重新詮釋建築的歷史語言。

貝聿銘‧國家藝廊東翼外觀‧華盛頓特區
I. M. Pei, exterior view, National Gallery of Art East Building, Washington, D.C.

但是，既然時代確實有其重要性，又究竟該如何定義一個時代？由德拉諾和阿德里奇建築事務所興建、位於紐約第五大道的紐約人俱樂部，是有史以來最美的喬治亞式建築，但我們為何仍認為這是二十世紀的建築，而不是建築師所模仿的十八世紀？占地廣大的英國國會大廈，為什麼是十九世紀的哥德式建築，而不屬於十六世紀？部分原因在於建材的科技：二十世紀的大型建築無論外表採用哪種風格，幾乎都使用鋼骨或鋼筋混凝土結構。吉爾伯特的伍爾沃斯大樓於一九一三年完工，由於哥德式元素醒目突出，被某位知名的教區牧師稱為「商業大教堂」。但吉爾伯特雖然在外表放了許多陶製哥德式裝飾，大樓骨子裡仍然是不折不扣的現代摩天大樓。位於紐約第五大道、一九○六年完工的蒂芬妮舊大樓，情況也十分類似。這棟建築物由麥金、米德與懷特事務所設計，靈感來自義大利威尼斯的格里馬尼宮（Palazzo Grimani），但內裝完全不像十六世紀的威尼斯宮殿。另一個例子是新魚鱗板風格的住宅，雖然外觀設計成一九○二年的豪宅，卻有一個可供全家進餐的大廚房，還有間家庭劇院。室內設計幾乎都能揭露時代。

但還有些可能更微妙的東西，揭露了這些建築物屬於二十世紀，而且與現代主義建

築屬於同一時代，而後者還視這些建築為眼中釘，亟欲除之後快。十九世紀末、二十世紀初採用歷史風格的建築物，大多都有一種柔和、如畫的特質，彷彿建築師最重視的就是看起來舒服，但卻缺乏真正創新所需的堅硬韌性。這些建築物都像舞臺布景，雖然確實是很精采的舞臺布景，但除了賞心悅目之外，很少具備其他意義。現代主義建築在那個年代才真正帶有創新事物那種令人不知所措的光彩。

我的意思是，世上真有所謂的「時代精神」（Zeitgeist），只不過定義不盡或沃爾特・格羅佩斯想說服我們的那麼狹隘，也不是只有最尖端的創新才有時代精神。每個時代都有自己的感性，而建築勢必會予以反映、揭露。十九世紀末的城市美化運動採用宏偉的古典建築，與美國日漸高漲的帝國野心攜手並進；同理，第二次世界大戰後，美國企業接受現代主義建築，也很自然反映了當時的普遍信念：新的戰後年代開始了，而美國的經濟成長正是核心。在這些大趨勢中，當然也有一些較小、較短暫的流行風潮。一般人都會偏好和其他建築物相差不多的房子，只要不是一模一樣就好，就像穿著，既希望跟上流行，又希望有點個人特色。如果有哪個建築師用常見的風格設計出動人的變形，常常就會像時尚流行一樣流傳開來。

我相信某個地方會蓋出什麼樣的建築，時間的影響力並不下於空間，甚至可能猶有

過之，只要這個地方不是完全孤立。哥德式建築在法國達到最輝煌的成就，但這種風格絕不會只在法國出現，就像文藝復興所代表的回歸古典，雖然我們都認為是以義大利為中心，但在歐洲各地也見得到蹤影。而在十九世紀晚期的美國城市商業區，建築物幾乎都隱隱帶有羅馬風格，運用深色石材或紅磚，並有精雕細琢的拱門和飛簷。波士頓、達拉斯、丹佛、明尼阿波利斯、紐約和舊金山也都有這種建築，而且也都深受亨利‧哈柏森、理查森和法蘭克‧佛尼斯的影響。同樣的情形也出現在一九二○年代設計的摩天大樓、殖民地風格的郊區別墅，或是戰後的玻璃辦公大樓。在這些案例中，時間對建築的作用都遠大於地點。（城市的形式也有類似情形。舊金山和洛杉磯都在加州，但兩者實在是天差地別，原因並不是出在地理位置，而是因為舊金山是十九世紀的城市，而洛杉磯是二十世紀的城市。）

技術也是決定建築時代樣貌的重要因素。人類在興蓋建築時總是會一再挑戰技術極限，不論是希臘建築的列柱、羅馬建築的拱門和高架橋、哥德式教堂的飛扶壁、文藝復興時期的高圓頂，又或是讓摩天大樓終於成真的鋼骨結構，無不如此。紐約的大都會人壽大廈於一九○九年完工，在當時是世界第一高樓，直到四年後被伍爾沃斯大樓取代。這棟樓幾乎就是威尼斯聖馬可廣場鐘樓的複製品，只是規模龐大許多，而且在

華麗的外表下，仍不難看出這是棟現代的摩天大樓，就像伍爾沃斯大樓的哥德式花飾窗格不掩其現代大樓的本質。艾羅・沙里寧在一九五○年代晚期的建築，包括甘迺迪機場的ＴＷＡ航廈、耶魯大學的英格斯溜冰場，都有流動的混凝土造形，就是將技術推到極限的成果。但四十多年後，與一旁由蓋瑞設計，更燦爛奪目、造形更雕塑般的建築相比，就顯得樸實無華。如果沒有電腦，蓋瑞的設計絕不可能成真，蓋瑞的作品如畢爾包古根漢美術館及洛杉磯的華特・迪士尼音樂廳，都將建築形式的創新推向新高，令沙里寧等前輩望塵莫及。而在不久前，電腦也為我們帶來全新類型的建築，也就是「流體建築」，形狀奇特有如阿米巴原蟲，一看就知道出自電腦設計。我們之前也看到，不是所有建築都會在形式上反映出當時的技術，但幾乎所有建築的內部都會利用新技術的優勢。技術一進步，一帶來新的可能，建築就會立即回應，自有建築以來都是如此。

建築還以另一種方式與時間相連，而且正因如此，建築才會如路易士・孟福所言，會讓時間變得可見。城市透過建築揭開一層層的年代，並與這些年代共鳴。全新的地方會讓人覺得有些倒胃，雖然可能給人短暫的興奮，但你很快就會發現背後沒有任何歷

史。拉斯維加斯或上海浦東都很新奇，但一切流於表面，新鮮感很快就會散去。不論是城市、小鎮或村莊，都應該要散發比你早存在，也將活得遠遠比你還要久的氣息。這些地方應該要有銅鏽，要穩重，而舊建築（特別是好的建築）自然就能帶來這種氣象。舊建築就像是在時間的洪流中下了一道錨。保留舊建築是多麼正確的事，已是無庸贅言。

然而，該保留多少？又如何挑選？如果我們的目標是保護舊建築，又怎麼能不和「真實的地點絕非靜態」這件事衝突？威廉斯堡是一回事，但真正的城市不可能是博物館。城市會成長、會變化，也必須成長，必須變化，否則只會淪為一攤死水。就這麼簡單。一座城市若保留了一切，那麼即使建築再出色，城市的血管中也很難流動新生命。更有甚者，美國人還熱中於保護重要建物，往往把建物當成溫室裡柔弱的蘭花，希望一切保持原樣、完美無缺，看不出任何時間的痕跡。這一點，歐洲城市往往做得比美國好，部分原因在於歐洲人對老房子的態度比較輕鬆（畢竟，他們確實有不少老房子），很少將舊建築視為脆弱文物，必須戴著羊皮手套處理。將壯觀的奧塞車站改建成羅浮宮分館，展出十九世紀藝術作品，或將倫敦南岸的巨大發電廠改建成泰特現代美術館，都無法創造出最「完美無缺」的博物館，但兩項計畫都證明了，偉大

的舊建築可以承受一些拉扯，而且透過自身年代與新時代的對話，使內涵更加豐富。

義大利到處都有十七和十八世紀建築，內裝卻是絕佳的現代室內設計，義大利人似乎覺得這就是讓舊建築保持活力的最佳方式。

我曾聽過一個簡單但極具詩意的句子，「不斷延續的過去」，正能代表這種情形。這句子點出了過去非但可見，而且還一直存在，以一種別具意義的方式與當下相連，可以說是一種活著的過去。要解決舊建築保存和現實生活的衝突，這可能就是個起點，至少是概念上的起點。在那裡，過去有不斷延續的過往，就不會把過去封存起來，然後轉身回去過之後的日子。一個地方若有不斷延續的過去，有助於定義現在，並在這個過程中繼續演化。每個時代都會以不同方式使用過去、看待過去、詮釋過去，而過去的意義也就在這當中改變。在不斷延續的過去中，老房子也發展出別具意義的新用途，印刷廠可能變成公寓，工廠可能變成辦公室，法院也可能成為圖書館。有時候，建築物的外觀會因此出現重大改變（而對於原始建築來說，怎樣的改變才算合理，這本身就是一個大題目），但通常不會，為了符合二十一世紀需求所做的一切，都會巧妙地隱藏起來。最重要的是，在保存建築的過程中，建築並不會脫離現在，而是和現在結合得更緊密。

當然，這一切並不容易。如果歷史悠久的舊建築與新建築爭地，該由誰來判斷哪方有權使用土地？難道就完全由地主作主？還是出於公共利益考量，必須限制地主拆除現有建築的權利？夏默生爵士在一九四七年的隨筆〈未來的過去〉（The Past in the Future）中就預見了現代世界保存歷史的兩難困境。該文本來是演講稿，他再加以修改，成為經典建築鉅著《天堂之館》（Heavenly Mansions）的一章。夏默生爵士一開頭就指出，大多數的文化產物如藝術和文學，都很容易保存。他接著說：「但舊建築物不同。舊建築就像離婚的妻子，得花錢維持，這非常恐怖。而且，社會保存一棟舊建築的成本，可能可以保存上千幅照片、上千本書籍、上千份樂譜。只有在面對建築的時候，我們無法迴避價值判定的問題，而這些價值都十分複雜。」

夏默生爵士接著列出他覺得值得保存的類別，從「是藝術作品的建築」到「明顯具備該建築學派之獨有特色的建築」。最後一項特別發人深省，「唯一的優點是在現代性黯淡的道路上僅憑自身便能賦與時間深度的建築」。

在紐約，成長和改變的激烈壓力已經持續了兩百多年，也因此使價值判定變得更為棘手，夏默生爵士將此比擬為當地的運動賽事。一九六五年，紐約在失去無與倫比的賓夕法尼亞車站之後，決定設立官方的地標保存委員會，負責保存紐約的重要建築。

麥金、米德與懷特事務所，賓夕法尼亞車站，紐約
McKim, Mead and White, Pennsylvania Station, New York

查爾斯・盧克曼，麥迪遜廣場花園，紐約
Charles Luckman, Madison Square Garden, New York

委員會的法律依據是市政府的警察權，換言之，因為這屬於公共利益，所以市政府有權強制執行。條文載明，維護紐約市最重要的建築物，是「公共需求……符合人民在健康、繁榮、安全和身心上的利益」，而且點出這不只能讓市民以城市為榮，還有益經濟。

根據相關法條，委員會不得將屋齡低於三十年的建築指定為古蹟地標，這考量很合理，可以避開我在本章開頭所提的品味週期問題。除此之外，委員會的評判標準，其實與夏默生爵士相去不遠。委員會在二○○五年成立滿四十年，已指定一一二○項地標建築、一○四項室內地標，和九個風景名勝地標。委員會還超越夏默生爵士，指定了八十三個歷史街區，最著名的有格林威治村、布魯克林高地、有著非凡鑄鐵建築的蘇活城市生活，以及上東城區，總計保護了兩萬三千棟建築物。這些區域最大的優點在於豐富城市生活，而不是一味假裝時間在此凍結了。夏默生爵士寫道：「一地的生活如果已經完全改變，想保存當地的『個性』是不可能的。」他說得當然沒錯，但首屆一指的歷史街區，長處就在於不會想要用迪士尼樂園的方法假造過去，而是利用過去來庇護充滿活力的現在。

紐約身為紐約，蓋出新建築的壓力從未停過，也確實不該停下。保存古蹟的目的，

是保存最重要的建築，並且在新與舊之間找到平衡。以前紐約似乎自然而然就能做到

這點，但到了二十世紀後半就喪失了這種能力。在我看來，主要在於戰後紐約（以及

許多城市）的商業建築實在太平庸，不論拆掉後蓋出什麼，都不會比原來差。至於賓

夕法尼亞車站，房地產開發商把這棟美國史上數一數二的公共建築傑作拆掉，換上普

通至極的長方體辦公大樓，以及一座醜陋的圓鼓，也就是新的麥迪遜廣場花園，只能

說是越搞越糟。在這裡，某些人誤解現代主義（可能還是故意誤解），不僅不把現代

主義的簡潔和功能原則用在追求美學純粹上，反而當成興建廉價、平庸建築的藉口。

在那個年代，這種事情在紐約處處可見，眾人因此對現代建築愈發不信任，更期望保

存舊城區，古蹟保存運動的意識也日漸高漲。值得一提的是，早期保存歷史建築的行

動，既出於對舊建築的愛，也出於對新建築的惡。換句話說，他們對可能會蓋出來的

房子憂心忡忡。

新建的成果若都像麥迪遜廣場花園，實在也不能苛責市民竟因恐懼而保存古蹟。在

整個十九世紀和大半的二十世紀裡，人們一度覺得，如果市容中失去了很有價值的景

象，一定會有同樣有價值甚至更有價值的東西代之而起。一八八〇年代，中央公園西

路首次開發的時候，路上有一排還算像樣但也稱不上出色的褐石建築，包括連棟住宅

及旅館，非常符合路易士‧孟福所謂「褐色十年」的特徵。唯一的例外是第六十二街有獨樹一格的世紀劇院，由卡瑞爾與哈斯丁事務所設計，該事務所還設計了紐約公共圖書館。等到一九二○和一九三○年代，這些舊建築大多一一讓位給新建築。世紀劇院換成了世紀公寓，是紐約市裝飾藝術風格的珍貴建築。麥加提飯店換成麥加提公寓，聖雷莫飯店換成聖雷莫公寓，貝雷斯福德飯店也換成了貝雷斯福德公寓，所有建築物都有非常不同的特色。在這些例子裡，原先的地標建築換成了新的地標建築，新建築有時還遠遠超越舊建築。

在紐約的另一端也有相同情形，亨利‧哈登伯格設計的華爾道夫飯店變成了帝國大廈；第五大道上，理查‧莫里斯‧杭特（Richard Morris Hunt）設計的雷諾克斯圖書館倒下了，但不是為了興建公寓大樓，更矮小的房子，也就是卡瑞爾與哈斯丁事務所為弗茲堡鋼鐵大王弗利克（Henry Clay Frick）設計的宅邸，今日的弗利克博物館。我們也不該忘記，哈登伯格設計的廣場飯店取代了同名但較低矮普通的前身，第五大道的波道夫‧古德曼百貨公司也取代了范德比爾特豪宅。此外，杭特還設計了更雄偉的洛克菲勒中心，取代了該區毫無特色的褐石建築和商業大樓。我要說的是，變化不一定就是衰退。失去了熟悉的舊建築，常會換來更好的新建築。

卡瑞爾與哈斯丁事務所，世紀劇院，紐約
Carrere and Hastings, Century Theatre, New York

地標委員會早年有不少故事，我們可以從中看出人們對特定建築物的態度會隨著時間而變，以及古蹟保存的議題如何影響城市生活。當時地標委員會被捲入維拉大宅（Villard Houses）的論戰，這棟宅邸是紐約最重要的住宅地標，也是麥金、米德與懷特事務所的另一件傑作，位於麥迪遜大道，就在聖派翠克大教堂後方。宅邸由幾棟連成U形的褐石房屋組成，靈感來自羅馬的坎榭列利亞宮（Palazzo della Cancelleria），完工於一八八〇年代，曾是蘭登書屋的產業。蘭登在一九六七年宣布將搬到新辦公大樓，至於具有古蹟地標意義的維拉大宅，用今日的金融術語來說，就成了「可出售」。維拉大宅用作住宅的時間並不長，而此時的問題有二：第一，究竟是否要保存？第二，以什麼形式、什麼目的保存？

一九六八年，蘭登書屋宣布將搬遷的一年後，維拉大宅獲指定為古蹟地標，產權一部分屬於蘭登書屋，一部分屬於紐約大主教管區。許多人擔心維拉大宅將遭到拆除，到了一九七四年，開發商哈利・赫姆斯利（Harry Helmsley）提出計畫，希望買下維拉大宅，在一旁蓋起飯店和辦公大樓。經過許多不同版本以及無止境的談判之後，赫姆斯利終於蓋了他的皇宮飯店（Palace Hotel），看起來只能說是普普通通，但至少維拉大宅保存下來了。時至今日，大宅看來仍一臉愁容，坐落在一棟庸俗的大樓底下，背面還

麥金、米德與懷特事務所，維拉大宅，紐約
McKim, Mead and White, Villard Houses, New York

有一部分被切掉，中間部分看起來就像舞臺，但總好過拆得一乾二淨。

大約同一時間，西十一街也出現類似的地標建築問題。西十一街是曼哈頓十九世紀早期褐石建築的精華地段，十八號這棟建築更是精華中的精華，一九七○年時，屋主是名喚詹姆斯‧威爾克森（James Wilkerson）的廣告人，而他的女兒凱薩琳（Cathlyn Wilkerson）則是激進政治團體「氣象員」的活躍份子。她和幾個朋友決定趁家人在加勒比海去做個炸彈，用在政治抗議上，據說目標是哥倫比亞大學，但中間出了大錯，炸彈就在屋裡炸開，三人喪生，房子嚴重受損，保險公司堅持將房屋殘骸整個清除乾淨。

隔年，建築師休‧哈帝（Hugh Hardy）買下這塊土地，設計了一棟新的連棟住宅，以某種方式和諧融入舊的連棟住宅群，同時也以另一種方式與歷史前輩互別苗頭。哈帝當時表示：「如果我們自以為夠了解另一個時代，甚至足以再現那個時代，那就是自以為是、不切實際。過去並不是衣服的掛架，我們不能搶來掛上自己的幻想。」哈帝的作法則是，先承認歷史的事實——承認自己的設計在本質上就是一九七○年代，而非一八四○年代。他說：「我不想假裝一九七○年代並不存在。」但是，他也想要建立關係、呈現關係，並表明他的建築是屬於更大整體。他的設計就巧妙地在呼

應背景與帶出新意間達到平衡。

由於這一區屬於格林威治村歷史街區，地標保存委員會對於任何新建築都擁有核可權。在審核哈帝設計的公聽會上，鄰居的意見普遍是希望蓋得和原來一模一樣。哈帝說：「一八四四年房屋的悲慘複製品？這個想法我無法接受。我試著將整條街道的牆面重新織成一片，但用的是適合我們的結構。」

新房子從一九七九年屹立至今，但最後的住戶並非哈帝一家，他後來將設計與土地都轉手賣給他人。很難想像這棟房子曾經引發激烈爭論，但當時的確如此，地標委員會意見嚴重分歧，有些人認為這會撕裂這片神聖的歷史街區，也有些人擔心，如果永遠只能把歷史建物蓋得和上一世紀一模一樣，整個歷史街區只會淪為迪士尼樂園。哈帝的設計最後僅以些微差距通過。

就在這個迷你風暴醞釀的同時，還有場大風暴在曼哈頓中城區不斷升溫，後來變成一場古蹟保存戰，可說是史上最重要的一場。這次要保護的是中央車站，雖然我們現在都已經知道結局（和賓夕法尼亞車站相比，結果好多了），不過，還是值得花點時間解釋中央車站是如何保存下來的。故事始於一九五四年。紐約中央鐵路公司從一九五○年代就開始嫌棄這座偉大車站，一如當年賓州鐵路對賓夕法尼亞車站的態

度，到了一九五四年更宣布公司正考慮拆除車站重建。貝聿銘當時任職於地產商齊氏威奈公司（Webb and Knapp），提出了一個設計案：另一間建設公司費海姆與華格納事務所（Fellheimer and Wagner，前身為瑞德與史亭事務所）也提了一個設計。貝聿銘的設計案至少是狂野、未來主義的大樓，高八十層，中間收窄，就像腰部的曲線，令人眼睛一亮，但還不值得為此放棄中央車站。至於另一項提案，充其量也只代表了一九五〇年代的枯燥乏味。

紐約中央鐵路公司還沒準備好扣下扳機，所以兩項提案都並未通過。一九六七年，地標保存委員會在鐵路公司的反對聲中將車站指定為古蹟地標。隔年，重建的想法捲土重來，這次改採大樓的形式，設計者是知名的包浩斯設計師馬塞爾·布勞耶（Marcel Breuer），提議將大樓直接蓋在車站上方，引發的爭議遠遠超過賓夕法尼亞車站。地標委員會否決提案，布勞耶又提了第二個版本，大樓的支撐結構從車站立面延伸而下，等於擋住整個正立面，但能保存內部的整個大廳（原先的版本無法做到這點）。一九六九年，委員會同樣否決了這個提案，於是紐約中央鐵路公司和開發商告上法院，認為市政府否決建築許可是侵犯了憲法的財產權，而將中央車站宣布為古蹟地標，對擁有者紐約中央鐵路公司來說也是項不公平的負擔。鐵路公司以重建計畫歷

年來的延誤為由，索賠八百萬美元。

鐵路公司在一九七五年贏得訴訟。保存委員會的意見在當時已越來越具影響力，於是立刻發動抗議。菲利普‧強生和賈桂琳‧甘迺迪也組成「保存中央車站委員會」。

強生說：「歐洲有大教堂，而我們有中央車站。歐洲絕不會在教堂上放一座大樓。」案子再次上訴，在一九七八年送到美國上訴庭推翻裁決，認為經濟「必須服從公共利益」。案

十個月後，紐約州最高法院上訴庭推翻裁決，認為經濟「必須服從公共利益」。案子再次上訴，在一九七八年送到美國上訴庭推翻裁決，將建築宣布為古蹟地標的主張是否有效、合憲，就取決於最高法院的此次破天荒審查。最後，投票以六比三表決通過，最高法院裁定支持地標委員會，確認紐約地標法合憲，也確認社會指定保存建築和土地分區一樣，都符合土地使用法規。

所以，如果說賓夕法尼亞車站是古蹟保存的烈士，中央車站就成了勝利的救世主，且屹立至今，修復後的形狀可能比以前都好。紐約現在已經能接受保護歷史建築的原則，若有爭論，多半是因為一方是基本教義派，認為什麼東西都要保存，而另一方則較為慎重。現在的爭論，已經不僅止於是否要保存舊建築。

然而，我們還是不禁會想，如果在一九五○年代就已經有了地標保存委員會，現在

的紐約會是什麼模樣嗎。我們幾乎可以肯定，賓夕法尼亞車站一定會保存下來，但我們還會有古根漢美術館，答案可能是否定的。如果地標委員會早在一九三○年代就成立，應該就會救下中央公園西路上的世紀劇院，而使紐約更為豐富，但如此一來就不會有宏偉的世紀公寓，這樣是否值得？在一九三○年代之前，我們都還可以說紐約一旦拆除了一棟備受推崇的建築，一定會有另一棟同樣出色的建築取而代之。但到了一九五○年代和一九六○年代，情形就不同了。一九六六年，舊的大都會歌劇院遭到拆除，這是紐約最受珍愛的建築之一，換來的卻是一棟平庸的辦公大樓，可說是在失去賓夕法尼亞車站的傷口上撒鹽。從此後，一棟換一棟的假象破滅了。

建築一旦失去，就永遠無法重生。如此鏗鏘有力的論點，正說明了處置建築為何要格外審慎，而保存何者的難題，也不應取決於短暫的品味和時尚週期。蘇活區的鑄鐵建築曾長年被視為無趣的殘跡；一八八○到一八九○年代的磚石建築，也受到同樣的對待。年代再拉近一些，裝飾藝術風格的建築也挨了多年的白眼，被當成商業主義的廉價練習。但時至今日，這些時期的建築都被當成珍寶。要思考時間將如何對待今天所建的建築，就不能忘記以往的教訓。

爾文・強寧，世紀公寓，紐約
Irwin Chanin, Century Apartments, New York

Buildings And The Making Of Place

第七章 ——
建築物和地方營造

我總是說，地方比人強大，固定的場景也比一件件轉瞬而逝的事件堅定。這並不是我的建築特有的理論基礎，而是建築本身就有的理論基礎。

亞德‧羅西

街道是經過協議的房間。

路易‧卡恩

建築永遠不會單獨存在。不論建築師是有意或無意，每一棟建築物，都和旁邊的、背後的、附近的、街上的其他建築產生某種關係。若附近沒有任何建築，建築也會和自然環境結合，而這種結合一樣有意義。柯比意的絕佳現代建築薩伏伊別墅於一九二二年完工，位於巴黎郊區的普瓦西，就是獨自聳立在一片開闊的草地上，有如花園的一部機器。但這棟別墅其實並不真的孤獨，正如二十幾公里外巴黎蒙帕納斯大道上並肩而立的公寓大樓也從不孤獨。薩伏伊別墅的四面都有開放景觀，而景觀也設計成別墅的背景。房子和景觀如果缺了彼此，看起來就會完全不同。更重要的是，如果沒有彼此，兩者一開始都不會呈現此時的形式。如果柯比意是在另一個地點設計薩伏伊別墅，就會變成另一棟建築。

在某些建築物的例子中，建築和環境的關係顯而易見、牢不可破，例如萊特在賓夕法尼亞州的落泉山莊，就是設計成懸在鄉間的瀑布上。然而，更多時候，我們很難辨別建築設計如何回應環境，建築又如何和環境結合，創造出「地方感」。但即使環境並非設計的主要靈感來源，建築還是會和環境結合，落泉山莊便是一例。同樣是殖民地風格、白色護牆板、黑色百葉窗的房子，面對新英格蘭的村莊公共綠地，就會不同於坐落在寬闊草原上，如果是位在鄉村小徑的白色柵欄之後，則又是另一番景象。這些房屋的建築可能相似，但背景卻使其相異。這棟房子如果不在新英格蘭農村，而是在南加州的街上（在洛杉磯的西班牙殖民地住宅之間，確實就夾雜有這種房子），看起來又會不同，但這次周遭的景色和房子格格不入，這種「不同」的感覺就放大了十倍。在前三個例子中，白色護牆板房舍都與同類為伴，而坐落的地方無論是新英格蘭村莊或村莊外的農場，也都系出同門；但在洛杉磯，感覺就是格格不入，部分原因可能在於這種房子總讓人聯想到美國東岸，所以你本能地覺得這棟房子是橫空插入。話又說回來，在洛杉磯的某些地方，整個景觀就是如此多元紛雜，一條街道可以像是建築的大雜燴，完全不相配（視個人觀點，你也可能覺得一切都如此相配）。當建築物彼此相似之時，就會形成一條更好的街道。但怎樣算是很相似？如果建築

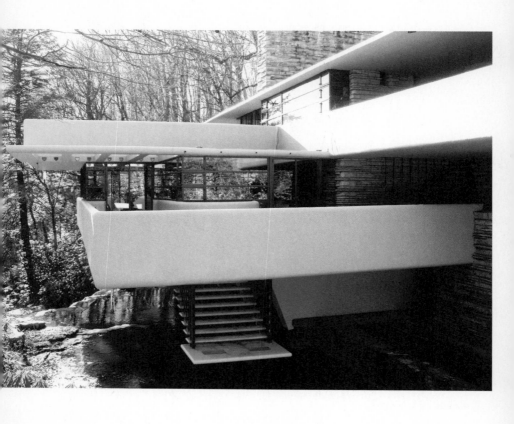

法蘭克・洛伊・萊特，落泉山莊外觀，賓夕法尼亞州
Frank Lloyd Wright, exterior view, Fallingwater, Pennsylvania

物太過一致，可能會讓人覺得沉悶、厭煩。我們看街景的時候，有一部分是想尋求視覺刺激，而要有刺激，就多少需要一些變化。想想美國典型的小鎮大街，通常有磚造，也有石造建築，高度則是一、二或三層樓不等。有些可能會有石頭裝飾或雕花飛簷，有些則十分樸素；有些可能寬十公尺，有些則可能寬十二到十五公尺；某家店門口可能有很大的店標，另一家有藍色遮篷，另一家則有舊式霓虹燈。街上的石灰岩老銀行可能有多利克柱式的列柱，而如果小鎮夠大，還會有六到八層樓高的辦公大樓。這裡不會有哪兩棟建築是相同的，但都能相得益彰，原因多半在於尺度相似（也就是房屋尺寸相對於人體的比例）、規模相似、建材相似，對街道也負有共同責任。建築物都面朝街道，並安排成有利於街上行人的格局。路易‧卡恩說街道是「經過協議的房間」，意思是在同一條街上，所有建築的建築師都有種默契，雖然設計出不同的建築，但眾人會攜手合作，不讓某棟建築特別突出。建築師也像舞者，會跟著彼此的腳步，也盡力不去踩到別人的腳趾。

話雖如此，建築的表現空間仍然很大。中央公園西路可說是紐約最好的路段，遠比隔著中央公園遙遙相望的第五大道還要好。中央公園西路上的建築物，既有亨利‧哈登伯格一八八四年落成的達科塔公寓，也有羅伯特‧史登二〇〇八年落成的中央公園

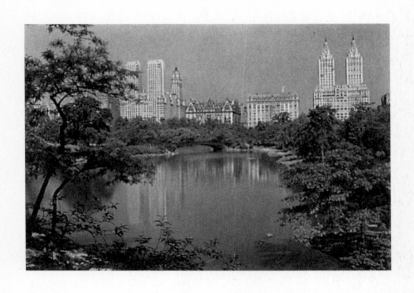

中央公園西路・紐約
Central Park West, New York

西路十五號，還有一九三○年代早期四棟具象徵地位的雙塔公寓大樓，即爾文・強寧的世紀公寓及麥加提公寓、艾默里・羅斯（Emery Roth）的聖雷莫公寓，以及羅斯和莫根與賀德事務所（Margon and Holder）共同設計的黃金城公寓（El Dorado）。這些建築各不相同，而且沒有一棟讓人覺得侷促拘束。不論是在編年史或建築史上，這都是條歷史長路，一端是黑暗的德國文藝復興時期達科塔公寓，另一端則是仿效一九三○年代晚期裝飾藝術的中央公園西路十五號，使用了石灰岩的護牆板。但這些建築物都能和諧共存，一如我們之前想像的典型小鎮大街。一百多年來，這裡的建築師都奉行不成文的共識，讓彼此的建築以一致的尺度並列，用相容的建材共處，成果是一條既莊重又美麗的大道。我們可以和紐約另一端的公園大道作個比較，後者的兩側都是幾乎一模一樣的公寓，綿延逾二・四公里，雖然整齊劃一，效果卻不佳，因為這裡容不下失序，結果反而變得枯燥無味。光有莊重還不夠，還要加上視覺的活力，才能更吸引人。

也正因如此，雖然巴黎基本上都是八層樓高的石造公寓，只有一種建築類型，效果卻如此出眾。這絕不只是因為建築物相似（公園大道就顯示了光是建築物相似並不一定足夠），而是因為其中蘊含了豐沛的視覺活力。線腳、飛簷、陽臺、尺度恢宏的窗戶及

大門，讓巴黎各條大道上各座石灰岩建築的正立面都有了不同的變化和紋理，帶來一定程度的目眩神迷。巴黎的建築普遍華美又穩重。在這裡，一致性和變化感達到了完美平衡。你感覺到一種模式，當你看著一棟公寓時，你知道這種類型在整個城市有無數複製品，但這種重複似乎從不會凌駕任何街景所帶來的視覺享受。

許多歐洲城市其實都是如此，但能和巴黎相提並論的，仍然少之又少。在倫敦西區，例如騎士橋和肯辛頓這些地方，有一片又一片的紅磚維多利亞式建築，作用就如同南區貝爾格維亞漆成白色的連棟住宅。（貝爾格維亞區的白色連棟住宅顏色飽滿得讓人驚訝，就像是用冰凍的奶油蓋成。）像這樣外觀一致的成排連棟住宅，又或是更迷人的新月形連棟住宅，都是英國的獨有特色。一對姓名同為約翰·伍德（John Wood）的父子建築師，在英國巴斯用兩座建築譜出非凡的城市合奏，一是圓形廣場（the Circus），一是皇家新月樓（Royal Crescent），這兩座連棟住宅刻畫出的城市構圖，只能以恢宏來形容（皇家新月樓是世界上最令人驚歎的城市景致之一）。在倫敦，約翰·納許（John Nash）在攝政公園也譜出一曲合奏，包括新月公園（Park Crescent）及坎伯蘭庭（Cumberland Terrace）。聖詹姆士公園的卡爾頓庭（Carlton Terrace）也有相同效果：個別的連棟住宅結合起來，

成為單件建築作品，宏大、優美、練達。

不論是納許或伍德的作品，個別建築就有如合唱團的團員，應該要看起來相似，而且所有舉動都為了整體效果而經過精密計算。這些作品也像合唱團之所以成功，是因為指揮知道自己在做什麼。指揮的功力一旦不及，就會淪為一片混亂或無聊乏味。然而，納許和伍德完全了解如何在質地紋理和一致性之間達到平衡。房子可能看起來如出一轍，但合唱團的每個成員仍各有獨特魅力，就像巴黎的公寓房屋，或是更貼切的比喻，就像巴黎的凡登廣場或浮日廣場，都是由同樣的建築圍繞著一個廣場，但每棟建築都散發出各自的豐富和感性，而且尺度舒適宜人。巴斯的皇家新月樓或許讓人感到恢宏，但構成這種恢宏的，是藉由各種平易近人的微小部分組成。

除了合唱團之外，城市街道還有許多比喻，而街道通常也不能只有新月形、圓形、連排住宅等建築形式。然而，這些形式可以直指都市設計的核心概念：整體不止是各部分的總和。我要更進一步指出這就是城市建築最重要的原則：整體不止是各部分的總和。這並不是說各個部分就要一模一樣，或是如同伍德和納許的建築，讓個體成為整體的附屬。而是說，城市若要運作自如，建築師在設計的時候，必須覺得自己是替一個更大的整體構圖設計一小部分，這整體構圖不僅存在已久，也將延續到許久之

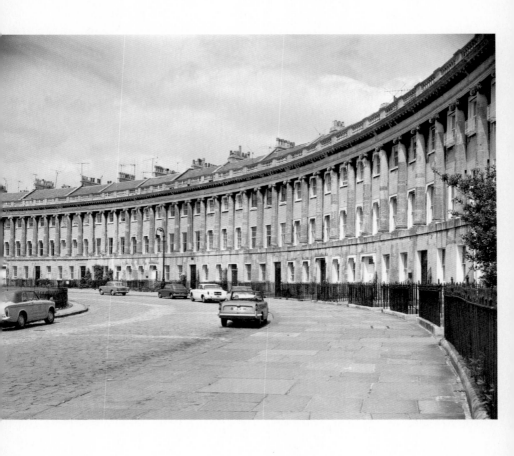

小約翰‧伍德‧皇家新月樓‧巴斯‧英格蘭
John Wood the Younger, Royal Crescent, Bath, England

後。同時，不論建築師自己的建築和一旁的建築有多相異，在設計時都不能無視鄰居的存在。

一個多世紀以來，城市規劃師和設計師不斷努力找出公式，確保街道具有吸引力，但一直未竟全功。維也納建築師卡米洛·西特（Camillo Sitte）在一八八九年出版的《遵循藝術法則規畫的城市》（City Planning according to Its Artistic Principles），很多方面可說是城市設計領域的濫觴。作者反對長而筆直的街道，認為那太過沉悶；也不喜歡巴黎星星廣場之類的宏偉圓環，覺得根本寸步難行。西特喜歡錯落有致的開放式廣場，他稱之為城市的「房間」。他特別喜歡中世紀的城市，有蜿蜒的街道、不斷變化的景致。他的概念明顯偏向行人，而且認為城市環境應該要讓人樂於親近，而非望之卻步。

我自己特別喜歡一位建築師兼理論家，崔斯坦·愛德華茲（Trystan Edwards）。說他是理論家，用的是延伸的定義。他繼西特之後，在一九二四年發表著作《建築的好壞禮儀》（Good and Bad Manners in Architecture），主張城市設計及建築就只是禮儀問題──作為人，我們應該尊重自己的鄰居，而建築也應如此。愛德華茲認為，建築應該表現出對彼此的尊重。他讚揚層次分明的傳統城鎮：公共和宗教建築最醒目，然後才是商店、辦公室、住宅。愛德華茲寫道：「這樣的安排展現出公民秩序、社會穩定，以及

温和良好的風氣。然而，如果每棟建築都露出自私的氣質，全然不尊重鄰里和自己所屬的城市，這種珍貴的價值標準也就無法維持下去。」他接著譴責摩天大樓，說摩天大樓是商業主義的終極體現，令他厭煩。他寫道：「我們可以想想，如果每家店都有太強烈的自我主張，這種建築政策顯然會讓街道的外觀慘不忍睹。」

愛德華茲的道學氣息相當有趣，書中有一章〈單調之憂〉，其中一節名為「粗魯的山牆」，但他自有一番道理。他知道，如果街區內全是相同的建築，絕對會十分無趣，而這種對於變化的需求，又不能只用瑣碎或過度裝飾來回應。（另外還有一節稱為「美麗之惡」。）在他虛張和極端保守的品味背後，其實有一股真切的體悟，他很清楚為何有些城市的街道具有吸引力，有些則否。

愛德華茲的理解是，城市建築又分背景建築和前景建築，而兩者確有不同，在城市中擔負不同的任務，各具意義，於是也成為不同的建築。如果街道或鄰里有太多前景建築，即使建築物本身都經過精心設計，還是會顯得嘈雜混亂；但如果街道上完全沒有前景建築，又會沉悶得無可救藥。舉例來說，倫敦有些街區並不是出自納許這類建築師，房子並未精心組合，而只是一排排一成不變的磚房，乏味到令人厭煩。

前景建築物並不需要長得像鄰居，通常不像反而更好。法蘭克‧蓋瑞的畢爾包古根

漢美術館，就是文脈建築（contextual architecture）的絕佳作品，這可不是說美術館和周遭的景物相似（這是棟鈦金屬建築，外形有如雕塑，但周遭都是舊磚石建築），而是說蓋瑞設計時已經考量到周邊的建築物。古根漢美術館面河的那一側十分輝煌壯麗，但如果從舊城區街道上望向另一側，感受會更強烈。這一切可不是無心插柳，蓋瑞在美術館的周遭環境上花費大量心思，就像倫敦的納許對作品周遭環境投入極多關注。蓋瑞希望自己的建築醒目顯眼，這棟美術館從一開始就打算脫穎而出，是一棟前景建築。

然而，他脫穎而出的方式，並不是忽略周遭，而是深切了解那一帶有些什麼，要用哪種建築才能互別苗頭。

是哪些事物讓一座城市成為舒適宜人的設計作品，假如我對此事有任何了解，我會說，街道比建築更重要。一個建築評論家竟然有這種想法，似乎很奇怪，但城市的喜悅和建築的愉快畢竟還是有所不同，有優良的建築並不保證就有優良的城市。我走過全球許多城市，有時走在那些完全沒什麼重要建築的街上，反而最流連忘返，包括紐約的麥迪遜大道、哥本哈根的步行街、巴黎的雅各街。在這些街上，不論何時都有一種活力，有一種行人尺度，各種變化令人目不暇給。如果忽然出現宏偉建築，幾乎只

會礙事。

然而，城市並不止是街道的組合，我們可以先退一步，談談城市此刻在歷史上的意義。我們不止要把城市視為設計作品，更要廣泛地把城市當成文化中的想像。在今日的數位空間時代，城市究竟還有什麼意義？而地方歸屬感（這是我們認為建築會給予的）又是否還重要？現在，所有文化都讚頌建築，甚至迷戀建築，全球城市無分大小，都紛紛邀請名建築師設計壯觀的建築，但我也開始懷疑，我們能不能再像從前那樣，在城市中創造地方感。矛盾的是，雖然令人興奮的新建築如雨後春筍冒出（有些人稱之為「畢爾包效應」），卻還是擋不住城市彼此越來越相似的趨勢。認為某個地方很特別、罕見，甚至獨一無二的感覺，現在正在迅速消失。偉大的景觀歷史學家傑克森（J.B.Jackson）在一九九四年寫道：「至少在最新的地景中，建築最古老和最正式的意義已經不復存在，不再象徵著階級、永恆、神聖和集體身分，而且到目前為止，道路或公路也並未接手這些角色。」

近幾個世代的道路和公路，以及當下的數位科技，都讓所有地方越來越相似。傑克森寫道：「道路產生了自己的移動、聚落和工作模式，但還未產出自己的景觀之美或

法蘭克・蓋瑞，畢爾包古根漢美術館，西班牙
Frank Gehry, Guggenheim Museum Bilbao, Spain

地方歸屬感。正因如此，我們可以說，西方世界傳承千年的景觀傳統，正逐漸向流動的空間組織投降，而對此，我們仍只是一知半解。」

到了今日的網路空間時代，傑克森的話就更一針見血了。我們無法在此一頭鑽入文化同質化的問題，但網路空間對建築的影響太過巨大，要討論這個時代的建築意義，不可能避而不談。現在這個時代，美國建築師為新加坡和上海設計摩天大樓，瑞士建築師為舊金山設計博物館，為北京設計運動場；麥當勞餐廳出現在東京和巴黎，高速公路景觀不論在何地似乎都相去不遠：郊區四處蔓延的結果是，倫敦與達拉斯的外圍其實也幾無二致──地方感是不是已經成了空虛的奢侈？如果城市看起來真的日益相似，郊區的社區也越來越趨同化，那麼追求特殊的建築表現又有何意義？

基本上，美國導向、汽車導向已逐漸成為國際建築形式，但此事所代表的文化霸權，其實並不值得開心，尤其這種千篇一律的情況不只發生在全球各地，也同樣發生在美國本土。波士頓越來越像亞特蘭大，丹佛像休士頓，夏洛特像辛辛那提。至於這些城市的郊區則更是相似，郊區成了時代的產物，而不是地方的產物。馬里蘭州貝塞斯達的郊區辦公園區，與俄勒岡州波特蘭的郊區辦公園區出如一轍；而麻薩諸塞州皮茲菲爾德的商場，甚至商場內的店家，也已和加州弗雷斯諾的商場沒什麼兩樣。

建築一向反映所處的時代，且不得不然。然而，建築過去通常是既源於時代感，也源於地方感，反映了個別城市和社區的建材、需求、特殊情感和選擇。然而，現在我們已能快速在城市間移動，幾個小時就能到達世界的另一端，很多時候甚至連移動也省了，直接就用電子數位即時溝通，於是「地方感」這種價值似乎顯得過時，甚至離奇。即使我們不是真正去旅行，也比較少在某地扎根久留。城市成了中途站，而不再自成一個完整飽滿的獨特世界。我只是路過城市，有時是實際的路過，有時是電子的路過，不論何者，關係都短暫而脆弱。

在這樣一個世界裡，社會，乃至於建築的意義，都必須改變。我們在網路上的互動與實際的互動不相上下，我們可以用手機和世界上任何地方的人立刻通話，受實體環境影響的人際接觸也越來越少。在網路空間中，實體環境不再重要，最大的作用只是保護我們（和電腦）不受風吹雨打。「真正的」人際接觸中，環境是談話的背景，也因此帶來無數細微的影響，但在網路環境則不然，實體環境變得無形。建築不再是人類生命事件的舞臺布景。雖然網路攝影機和視訊聊天也提供了視覺背景，但這和真實世界的舞臺布景仍然相去甚遠。過去，建築能促成社交，是雙方溝通的基礎，但在網路空間中，我們很難不覺得建築的功能已經消失無蹤。在科技塑造出的新世界中，建

築是否真的如此無關緊要？

然而，科技革命其實也讓萬事萬物成為一座城市。網路上會有隨機的連結、偶然的相遇，環環相扣的連結網絡取代了線性順序，打破、改革，重複上百萬次，種種意外和驚喜──這一切也都發生在實際的城市，而我們也為此珍惜每座城市。萍水相逢是城市最好的禮物，而萍水相逢也正是網路空間的拿手好戲。線上商業服務喜歡把即時通訊比擬為建築，如廣場、大廳、聊天室等，有時甚至還會以電腦圖示顯示小小的門，有興趣的人便可「登門」造訪，這絕對其來有自。科技爆炸之後，全世界變成了一座虛擬城市，一座新的城市，人與人碰面的新市集，而這一切的發生過程，都不再由建築形式來定義。

然而，我們在這座新城市並不完全感到自在，而且我也認為，我們還遠遠沒有準備好放棄建築。建築還未過時，而且也不會過時。不過，建築不再能夠定義人類所有的公共場所，也就不再是公共／公民經驗的唯一舞臺。所以無可避免，建築在我們文化中的意義還會不斷轉變，一如在二十世紀因科技進步而有所轉變。汽車、電話和電視影響了我們如何使用公共和私人空間，也因此影響了空間設計，而電腦還會進一步改變世界。

不論古老的城市有何長處，我們已經越來越不能倚賴傳統、人口密集的城市——這類城市是否成功的衡量標準，是熙來攘往、人聲鼎沸的街道。有時人還是會實際接觸，而不只是在網路碰面，只是接觸的場所已漸漸轉移，而那也代表了一種新的城市模式，可以稱之為超都市化（para-urbanism）或是偽都市化（pseudo-urbanism）。城市的定義不斷演化，在此過程中，這種城市模式的影響力並不下於網路空間。這種新城市模式的特點是重視開車的便利高於行人的權利，並且希望既有郊區的自在方便，又有傳統城市的優點，因此會有各種商店、餐廳、公共聚會場所、表演及視覺藝術的設施，整體給人的新鮮感、刺激感也不亞於街道導向的老城市。這種融合城市和郊區的新型地點，有時會蓋在郊區，有時蓋在城市邊緣，有時甚至就出現在城市內部。

這種新模式提供一些城市體驗，卻未促成不同種類的人相融，可說是新的城市典型，讓城市成為中產階級安身立命的場所。如果說傳統的城市一直要求參與，新的城市模式似乎反其道而行。雖然新模式聲稱自己頌揚都市風範，卻鼓勵市民不參與。當無數古老城新的城市典型不止模糊了城市和郊區的傳統差異，也減弱了都市性。新城市典型最純正的範市都試著把自己行銷成活潑、充滿朝氣、文化活躍的環境時，新城市典型最純正的範例，也就是所謂的衛星城市，正在全球多數大城市的周圍冒出，結合了商場、旅館、

辦公大樓，偶爾也有住宅，密度比傳統郊區還高，但又比更老的市中心要低得多。休士頓的郵橡市（City Post Oak）、華盛頓外圍的泰森斯角（Tysons Corner）、亞特蘭大北邊的巴克海特（Buckhead）以及達拉斯外圍的拉斯柯林那斯（Las Colinas），都是混合了高樓、購物商場和旅館的例子。這些地方閃閃發亮，相對新穎，具有城市的一切特質，但就是沒有街道。這些地方試圖承接傳統大城市的更多優良特質，但又把市中心的其他特性屏除在外，訊息很明確：只要都市化可以友善而無害，就會有吸引力。

新都市典型原本是汽車的產物，如今能繁盛一時，當然是科技爆炸的成果。我之前也說過，在這個網路即時通訊的時代，沒有人必須真的待在任何地方。我們之所以選擇待在某個地方，很多時候都是出於其他因素。有辦法選擇的人往往會決定住在城市，但那不是出於工作的需要，而是為了追求刺激和快樂。在某種程度上，所有城市的未來都取決於能否變成或至少有點像威尼斯或阿姆斯特丹這類觀光經濟主導的城市。城市曾聲稱自己是唯一可以作生意的地方，但今時已不同往日。

然而，大部分人其實負擔不起住在這種環境，於是最接近真實城市生活的選擇，就是衛星城市這種新都市典型，而這裡的都市價值正逐漸走向郊區價值。當然，我所謂的「郊區價值」，指的不僅是地理考量，也不僅是汽車停放，雖然這兩者確實是郊區

價值的一部分，但更重要的是兩個更細微但影響更深遠的層面：種族隔離和經濟隔離，以及與此密切相關的一件事：私人空間的概念變得普及，甚至高高在上。事實上，公共空間的私有化，其實可以說是今日這個時代真正的決定性特徵，也影響了當代文化的都市觀。

在傳統上，郊區認為私人空間優先於公共空間，私人空間指的是獨棟獨戶的房子、院子，甚至還包含汽車本身，而郊區的公共空間再多也多不到哪裡去。今日郊區真正的公共空間多半比以前少。在很多小鎮，商場已經取代街道，成為商業活動的地點。不僅如此，郊區也開始出現許多大門深鎖、警衛森嚴的社區，以前屬於公共空間的住宅區街道，現在其實已經變成私人空間，使得公共空間私有化的程度更加惡化。這樣的社區有成千上萬，每一個其實都變成一大片私有地產。這種社區是為「排除」而存在，而傳統的城市則為「包容」而存在，或至少有包容的作用。

如此一來，郊區價值觀抬頭，意義其實比郊區化蔓延擴張更大，因為這代表公共和私人空間在城市及郊區的作用有所改變，也代表許多城市（甚至是以活力和繁榮自豪的城市）已經開始出現過去主要出現在郊區的一些特徵。我們或許可以對都市性的表現下個定義，即創造公共空間，讓人們聚在一起完成商業或公民行為。而現在無論在

城市或郊區，都市性都越來越常出現在私人、封閉的地方，包括城市商場和郊區商場、橫跨城市及郊區模式的「假日市集」、在某些城市已經成為城鎮廣場的旅館中庭大廳，此外還有多廳影城的大廳，通常有十幾座以上的影廳，規格龐大，足以容納眾多市民，以及辦公大樓裡的購物中心、商場、大廳。這些都是私人空間，雖然大眾可以使用，但都不符合過去對「公共」一詞的定義。

除了我前面提到的新城市典型，現在還有另一種新的模式，稱為新都市主義（New Urbanism），興起於一九八○年代，目的是對抗不斷蔓延的郊區，主要代表為安德烈．杜安伊（Andrés Duany）和伊莉莎白．普拉特茲伊貝克（Elizabeth Plater-Zyberk），兩人在佛羅里達州海岸的狹長地帶上設計了濱海城。在這座新市鎮，建築受到各項法規嚴格控管（雖然並不要求非傳統建築不可，但不無鼓勵意味），街道經過設計，比較狹窄，以行人為本。有人會挑剔濱海城有點太做作（這裡會獲選為《楚門的世界》的場景，絕非意外），但這座城市仍然精緻非常，漫步其間也令人心曠神怡。這裡的氣氛有點像麻州楠塔基特島的村落，也像南卡羅萊那州查爾斯頓的老城區，而講到都市村落，這兩地已經是美國的最佳代表。

杜安伊和普拉特茲伊貝克設計出濱海城之後，處處均出現模仿之作，有時就出自兩

人之手，有時是別人的作品，而這些城市也考驗了另一項大型運動：回到城市因汽車而崩解之前的舊型社會。就像有些人接納了衛星城市，有些房地產開發商也熱情擁抱新都市主義，只是成果的品質參差不齊，常常飄散著主題公園那種故作甜美的氣息。

光靠懷念或販賣懷舊，你創造出來的地方也不會有意義。然而，這一切還是讓我們看出一件事，就是我們必須重新找回地方營造的一些重點：行人尺度。生活的地方和購物的地方要緊密相連，最好還能連結工作場所；建築必須加強地方感，而不是抹去地方色彩。最好的新都市主義，與其說是「新」，不如說是「真實」。現在的文化早已忘記建築是為了街道和社區而建，而新都市主義正提醒了我們此一初衷。

我相信建築所能帶來最美好的禮物，就是讓人超越對單一建築物的體驗（不論那棟建築有多麼輝煌壯觀），並看看各棟建築是如何共同營造出一個地方，以及都市的脈動。城市觀及建築觀是密不可分的。建築是在營造地方、營造記憶，而城市的角色正與這樣的追求深切交織。記憶不只來自一棟棟建築，更來自一個個地方。建築結合起來創造出一個地方時，合力發出的回響，比單一建築更悠揚，這樣的例子包括紐澤西州納特利足球場附近的公眾建築，以及羅馬的古蹟建物。要讓城市適合人居，好的街

道確實比好的建築更重要，但城市的組成原本就包括毫不含糊的建築雄心，且從未完全捨棄。好的建築能夠支持我們，成為我們日常生活中的文明背景；至於偉大的建築，則能讓人超脫日常生活，讓人昇華。

直截了當地說，城市的角色就是要成為共同場所、共同點，以創造出某種記憶的共同體，藉此刺激我們，讓我們更強大。路易士．孟福寫道：「此刻，城市的偉大功能就是……在不同的人、階級和團體之間，允許甚至鼓勵和煽動各種會面、偶遇、挑戰，越多越好。城市像過去一樣，提供了一個舞臺，讓各種社交生活的戲劇得以上演，演員輪流成為觀眾，觀眾也輪流擔任演員。」孟福講到城市的時候，不只講到會面、偶遇，也提到挑戰，迎向挑戰會帶來滿足感，簡單的路上不可能有滿足感，此外，他知道城市生活並不簡單，他也不打算掩飾，假裝這條路比較簡單。但他也知道，城市所代表的挑戰在走到極致時，可以無比高貴。

我要重申，建築是營造地方．營造記憶。城市的脈動是一種推向社會的脈動，是把大家結合起來，並且接受雖然彼此天差地別，卻有某些事情讓我們成為一體。但現在這個時代，種種力量都把我們從城市中拉開，讓我們分散各地，此時我們又該做些什麼？當我們如此輕忽一切熟悉的事物，先是視為理所當然，之後甚至視而不見時，又

要如何創造出有意義且長久的記憶？我們正逐漸走向一個時代，在那裡，我們不再不假思索地興建城市，建築體驗似乎越來越標準化、同質化，也因此更容易受到熟悉的危害。我們必須認真思考，該如何才能創造同在感，也要思考建築該如何傳達出社群感及交集感，同時還必須擁有這個時代的活力與意義。

建築代表真實，而在這個虛擬時代中，真實也越來越珍貴。每件建築，都是得到真實體驗的機會。建築所提供的機會有時是平凡無奇的，有時是刺激的，也有時是拒絕溝通的。還有些時候，建築會給予我們安慰，而這樣的安慰彌足珍貴。有些建築超凡脫俗，以超越人類言語的方式，滔滔訴說人類的願望，使我們希望與過去相連，從歷史中創造出不同的、屬於自己的事物，並講述給我們的後人。

詞彙表 Glossary

1—5 劃

中庭大廳 atrium：原本指傳統羅馬住宅內的庭院，現在則指商場、綜合辦公大樓、旅館內部的大型、有頂、多層樓開放空間。

尺度 scale：尺度是一種尺寸的概念，指建築元素相對於人體或其他元素的尺寸。如果說某樣東西「不合尺度」，並不是指某東西的尺寸，而是指其尺寸與其他元素（可能是其他建築或人體）不成比例。

巴洛克式 Baroque：巴洛克風格始於十六世紀的義大利，既是對文藝復興建築的延伸，也是反動。巴洛克風格的建築師採用古典元素，但以更精細複雜的手法結合種種元素，使得建築具有動態、深度和情感強度。參見「手法主義」。

手法主義 Mannerism：手法主義是從義大利文藝復興到巴洛克之間的過渡，一種強烈的美學，將古典元素做到極度精緻，但也常常稍加調整，或有不尋常的詮釋方式，以提高情感強度。

凸肚 entasis：立柱在柱身中間的直徑，通常會比柱身上方或下方更長，以修正視覺錯誤，這種設計稱為凸肚。如果沒有凸肚這種略微膨大的曲線，列柱看起來會像是稍微向內凹陷。

包浩斯 Bauhaus：包浩斯是一九一九年到一九三三年間一所優秀的德國現代主義設計學校。集合了建築名家如沃爾特‧格羅佩斯（他設計了該校位於德紹的知名建築）、馬塞爾‧布勞耶以及密斯‧凡德羅；工匠名家如安妮‧艾爾伯斯等人；以及藝術家如約瑟夫‧阿爾伯斯、保羅‧克利、康丁斯基。包浩斯希望能夠把藝術、工藝和技術綜合起來，這個名字也成為機器時代歐洲建築的代名詞。

古典 classical：這個詞附屬於希臘和羅馬。用於建築，指的不只是古老，也包括已經成為西方世界的基本建築語言。古典建築以希臘神廟和羅馬的公民、軍事和宗教建築為基礎，除了以某些特定元素聞名，如「列柱」、「柱頂楣構」、「山牆」，還包括一種態度，建築歷史學家約翰·夏默生爵士描述這種態度的「目的是要讓各部分達到清楚可見的和諧。」

平面圖 plan：建築物的樓層平面圖或設計圖，就像空間內部各個空間的地圖，有助於釐清建築中的動線。平面圖幾乎都在興建之前完成。有時建築的確要先畫出平面圖，接著才設計建築的其他部分，此時平面圖就會成為主要的空間配置工具，也是基本建築構想的基礎。

正立面 facade：建築物的正面，或是從街上看到的部分。

立面圖 elevation：建築物外牆某側的圖形，此時稱為「室內立面圖」。立面圖加上「平面圖」及「剖面圖」，就能傳達和設計有關的基本訊息。結構圖便是由立面圖、平面圖及剖面圖結合而成。

列柱 column：古典建築的垂直支撐，通常由三部分組成：柱基、柱身（或稱long midsection）以及柱頭。古典列柱可分為五種基本柱式：「托斯卡」、「多利克」、「愛奧尼亞」、「哥林多」以及「複合式」。五種柱式不僅外觀不同，還各自表達不同情緒。夏默生爵士認為選擇柱式「就是選擇心情」。而列柱一詞也可用來指稱任一種建物的垂直結構支撐。舉例來說，現代化摩天大樓的鋼材或混凝土框架，就是由垂直的柱和橫向的樑組成。如果有一排列柱支撐「柱頂楣構」或一連串「拱形」，則稱為「柱廊」。

地方／白話 vernacular：無論過去或現在，建築所講的普通、日常語言，義大利鄉間的石砌農舍就可以說是一種地方風格，而路邊的免下車餐廳又是另一種地方風格。

多利克柱式 Doric：多利克古典柱式樸素有力，柱頭就是一塊樸實無華的方形頂板，柱身上方常有一條簡單的橫條，其下則有一條條凹槽。希臘形式的多立克柱式完全沒有柱基。

托斯卡柱式 Tuscan：古典柱式中最樸素的一種，與「多利克式」類似，但柱上沒有凹槽。托斯卡柱式的這種簡明單純，給人大膽直接的感覺，而不是精緻嚴肅。至於常常放在圓頂上方的小型圓形構造，則稱為「採光塔」。

西班牙殖民式 Spanish Colonial：西班牙殖民復興式的紅瓦屋頂、灰泥牆壁、開放式的柱廊和棚架，已經成為美國西部和西南部大部分住宅和商業建築的風格，讓人幾乎忘記這種風格不是一開始就是如此，而是早期教會建築中的西班牙元素，再結合亞歷桑那州和新墨西哥州普魏布勒印第安人（pueblo）的泥磚建築，慢慢發展而成。

折衷 eclectic：一種建築感性，鼓勵多方取用各種風格的優點，而不限於任何單一姿態。在二十世紀的前四十年，有些美國建築師避開現代主義，而在古典、喬治亞式、都鐸式、義大利文藝復興、哥德式等風格之間自由來去，人稱「折衷派」，但這個詞除了用來形容執業特色，也代表一種哲學態度。

後現代主義 postmodernism：如果說新粗獷主義是要找出新方法來達到現代，後現代主義（一九七〇年代興起、一九八〇年代盛極一時）則是反對正統現代主義對歷史的冷漠，並重新找回歷史建築風格的諸多元素。最早的後現代主義建築師比較不喜歡直接複製歷史元素，而寧可重新詮釋歷史元素，常以拼貼的形式為之。最後，幾乎所有不那麼現代主義的當代建築都被形容為後現代主義，這個詞對於是失去原有的意義。

拱形 arch：要橫跨一道開口時，除了直線，也可以使用拱形（沿著曲線向上堆砌磚或石）。由於曲線能將結構力同時導向中心及下方，因此拱形結構十分穩固。拱形的支撐力是直線所沒有的。羅馬的偉大公眾建築及引水道中，就大量使用拱形。十一世紀發明的「尖拱」（pointed arch）是發展出哥德式建築的一大關鍵。

拱頂 vault：拱形的天花板，建材為石、磚或瓦。「桶形拱頂」

就是一個簡單的半圓，更複雜的形式則會有相交的部分，強度更強，可以橫跨更遠的距離，「交叉拱頂」（groin vault）就是交叉的桶形拱頂。「尖肋拱頂」，採用哥德式尖拱，而不是半圓。另外還有「扇形拱頂」，是將肋拱頂裝飾得更為精細的版本。

柱頂楣構 entablature：由立柱支撐的各種元素：「楣梁」、「橫飾帶」直接位在列柱上方，常有抽象的裝飾或雕塑。「飛簷」則位於最高處。「楣梁」常用來指門窗周圍的線腳，就像「飛簷」也常用來指所有建築的屋頂裝飾。

柱廊 portico：建築立有列柱的門廊或入口，形式大致參考希臘神廟。

洛可可式 Rococo：巴洛克式衍生出的風格，主要出現在法國和德國。洛可可式的建築裝飾得更為華美，常有曲線、扇貝及貝殼的主題，以及柔和的色彩。洛可可式用奢華的裝飾，取代了義大利巴洛克式在結構及空間上的創意。

美術學院 Beaux-Arts：位於巴黎的國立高等美術學院，是十九世紀最知名的建築學校。學生在此學習如何設計出不朽、古典、深具雕刻感、通常對稱的建築。美術學院的古典主義，深深影響美國十九世紀末的「城市美化運動」（City Beautiful）興建出的公共建築包括紐約公共圖書館以及紐約中央車站。美術學院古典主義在美國的高峰時期，有時稱為「美國文藝復興」（American Renaissance）。

風格 style：這可能是建築上最難定義，也最常遭到濫用的詞。「風格」講的可以是一個時代，像是「哥德式」、「文藝復興式」或「喬治亞式」；也可以指某一時期的建築態度和方法。大多數建築的風格都無法清楚歸類，也因此許多建築史學家會將大範圍的風格標籤再分成許多子標籤。然而，這種作法可能永無止境，因為最好的建築往往會重新定義風格，而不止是回應風格。夏默生爵士所觀察到的古典主義風格，或許也可以適用於所有建築：「要蓋出偉大的古典建築，如果理解規則是一大基本要素，那麼另一大基本要素就是打破規則。」

剖面圖 section：剖面圖就是想像一棟建築從中間垂直切開，能夠顯示各樓層的天花板高度，以及特殊場所（如中庭大廳）的高度。剖面圖可以作為「平面圖」的輔助，兩者相輔相成，可傳達建築內部的重要資訊。

哥林多柱式 Corinthian：哥林多柱式的列柱是古典柱式中最華麗的一種，特點在於柱頭有一圈毛茛葉向外開展的設計。在一些建築中，「愛奧尼亞柱式」頂端的漩渦形裝飾會與較華麗的哥林多柱式結合，形成「複合式」列柱。

哥德式 Gothic：中世紀的建築風格，在十二世紀開始發展，特點是有尖拱、彩繪玻璃，而且與之前的建築風格相比，整體顯得輕盈。哥德式教堂有獨特的創新結構，其中一項是「飛扶壁」，為大教堂的石牆提供外部支撐，以抵抗垂直列柱未能支撐的巨大屋頂壓力。

國際風格 International Style：這個詞的出處是菲利普‧強生和亨利‧羅素‧希區考克（Henry Russell Hitchcock）一九三二年的著作，以及兩人日後在現代藝術博物館的展覽。國際風格指的是二十世紀前幾十年明快、簡樸的建築，主要代表人物為歐洲的建築師，例如沃爾特‧格羅佩斯、馬塞爾‧布勞耶、柯比意、密斯‧凡德羅，以及奧德（J.J.P.Oud）。後來這個詞的詞義擴大，只要是參考這些早期現代主義風格所蓋的建築，都可稱為國際風格。例如一九六〇年代的玻璃辦公大樓。

帷幕牆 curtain wall：高層建築的非承重外牆，往往以玻璃或金屬製成，就像是「掛」在真正支撐建物的鋼材或混凝土框架結構上。

現代主義 modernism：可以追溯到十九世紀，也是建築首次追求清晰和簡單。以擺脫枯燥而拙劣的學院主義，包括英國的「美術工藝運動」、維也納的「分離運動」、法國的「新藝術運動」，以及法蘭克‧洛伊‧萊特的「草原風格」，都是現代主義的濫觴。但一般認定的「現代建築」，要到二十世紀初數十年間出現「包浩斯」和「國際風格」之後，才在歐洲開花結果。今天，現代主義可以用來指此一歷史時期，但也可以泛指在現代興建的建築。

第二帝國風格 Second Empire：一種華麗甚至宏偉的建築風格，始於十九世紀中葉，特色是陡峭的雙重斜面四邊形屋頂、精緻的雕刻，彷彿分為多個亭子，營造出華麗的正立面。第二帝國風格的名稱來自法國的拿破崙三世，並深刻影響十九世紀晚期的美國

新粗獷主義 New Brutalism：「國際風格」的特點在於輕盈、使

公共建築，包括費城市政廳，以及白宮旁的舊行政辦公大樓。

喬治亞式 Georgian：十八世紀英國的建築，帶有強烈的新古典主義，而且特別具都市風範。如果想要在街道上和城市的廣場上蓋出一致的建築，喬治亞式風格可說是有史以來最成功的建築語言。

殖民式 colonial：並不是指某種特定風格，而是概稱美國獨立戰爭之前的美國建築，以及後續模仿這種風格的建築。很多殖民式建築都可看到英國的影響，也有一些受到荷蘭和西班牙的影響。但在常見的用法中，「殖民式」指的大概就是由木材或磚材興建的房子，往往是對稱的，可以說是英國喬治亞式建築的大幅簡化版本。

圓頂 dome：球形、橢圓形或多角形的屋頂，其實就是「拱頂」的一種，用來在室內畫出空間線條，並在室外打造出醒目的輪廓。圓頂由羅馬人率先採用，當時羅馬人喜歡的是低矮、圓形的造形，後來變成文藝復興和新古典主義建築的重要部分。直到現在，許多義大利文藝復興時期的教堂都還是以「Duomo」為名，例如在佛羅倫斯的聖母百花大教堂（Duomo di Firenze）。

愛奧尼亞柱式 Ionic：愛奧尼亞古典柱式的特徵在於柱頭有卷渦設計，就像部分展開的卷軸。這種柱式恰當、嚴謹地緊緊纏繞，正式但不嚴肅。

用玻璃和鋼鐵，而興起於一九五〇到一九六〇年代的新粗獷主義，則是對國際風格的反動，特色是狂野、大膽的混凝土形式。柯比意的後期作品，一般認為是新粗獷主義的靈感來源。

— 義大利文藝復興 Italian Renaissance：文藝復興是古典主義在中世紀之後的重生，於十六世紀的義大利達到高峰，不但重新挖掘各項古典元素，更以全新而高超的手法加以結合。建築名家包括多納托・布拉曼特（Donato Bramante）、安德烈・帕拉迪歐（Andrea Palladio）、里昂・巴蒂斯塔・阿伯提（Leon Battista Alberti）、塞巴斯提諾・瑟利歐（Sebastiano Serlio）等人。義大利文藝復興風格經歷了無數次復興，以十九世紀為最。

— 裝飾藝術 Art Deco：裝飾藝術一詞，原本僅指直接受到一九二五年巴黎裝飾藝術博覽會影響的建築，但後來用來概括幾乎所有於一九二〇到一九三〇年代、讓現代主義帶點時髦華麗味道的建築。包括紐約的無線電城音樂廳，以及克萊斯勒大樓。「現代藝術」（Art Moderne）和「流線摩登」（Streamline Modern）指的也是所謂爵士樂時代的現代主義，這種現代建築比「國際風格」更商業化，也更具風味。

— 維多利亞式 Victorian：如同「殖民式」，維多利亞式也不是某種特定風格，而是涵括許多風格，包括「維多利亞哥德式」、「木構式」（Stick Style），甚至還包括「魚鱗板風格」，都曾在維多利亞女王在位期間大為流行。安妮女王風格和木構式的房舍非常精巧，分成許多立面，常有多個山牆、塔樓、門廊、煙囪。至於十九世紀末的魚鱗板風格，則是開始部

16—20劃

分簡化，形式更為統一而流動，為萊特水平而廣闊的「草原風格」鋪好了路。

— 量體 mass：建築物的實體，或是將虛體空間披覆外殼後的堅硬整體。

— 壁柱 pilaster：彷彿將列柱從中剖開、平的一面緊貼建築牆。壁柱是一種裝飾，而非獨立的圓柱元素。

— 歷史復興 historical revivals：大部分建築興建時，會以其他建築為基礎，而某個時代的主要風格，也常常就是在重新詮釋前一時期。文藝復興就某種層面而言，就是古典復興的新古典主義建築，又是另一個古典復興的形式；十八世紀的新古典主義建築的時間，哥德復興式的建築都和羅馬復興式一樣處於主流。一般來說，歷史復興堅持只有一種風格在意識形態上是正確的，這點與折衷主義不同。

— 羅馬式 Romanesque：中世紀在哥德式之前的建築，比哥德式沉重，也有更多圓弧。十九世紀晚期出現一次重要的「羅馬風格復興」，尤以傑出的美國建築師亨利・哈柏森・理查森的作品為最，這種風格有時也稱為「理查森仿羅馬式」（Richardsonian Romanesque）。

有人可能會想，本書的參考書目就該羅列所有我看過的建築好書，就像謝辭講到曾受什麼影響。就該列出我造訪過的每棟好建築。是可以這麼做，但並不代表就該這麼做，而且我也不希望書目長到讓讀者失去閱讀意願——就讓我們雙方都輕鬆一點吧。然而，我還是該列出一些影響本書主要觀點的書目，點出重要的參考書籍，也提一下過去這幾年間有哪些書（包括這一本），希望能夠幫助讀者更了解自己在日常生活中看到的建築。

我唸大學的時候，曾經讀過幾本書和一篇文章，直到現在仍心有戚戚焉。羅伯特．范裘利（Robert Venturi）的《建築的矛盾性與複雜性》（Complexity and Contradiction in Architecture, 1966），讓我了解正統的現代主義一心追求純粹，在許多方面卻可能削足適履。也讓我知道，當代建築的美學經驗可以豐富且複雜。與本書互為參照的著作是珍．雅各（Jane Jacobs）的《偉大城市的誕生與衰亡》（The Death and Life of Great American Cities, 1961），書中抨擊現代主義城市規劃的愚蠢，力道更勝范裘利對現代主義建築美學的批評。這兩本書已出版四十年，但重要性及說服力未有稍減。哈伯特．甘斯（Herbert Gans）的《都市村民：義籍美國人生活中的團體與階層》（The Urban Villagers: Group and Class in the Life of Italian-Americans, 1962）也像珍．雅各一樣著眼美國都市更新中現代主義式規劃的失敗之處。然而本書主要著眼波士頓的失敗經驗，論述範圍並不廣。查爾斯．摩爾（Charles Moore）精闢的評論文章〈公共生活需有代價〉（You Have to Pay for the Public Life），先於一九六五年在耶魯大學建築學報刊登，之後再收錄於摩爾的同名評論文選之中，於二○○一年出版。講到公共空間的價值，至今這仍是我所讀過最鞭辟入裡的分析。

回顧過往，我發現還要再提三本書。在我還未進入大學之前，這三本書就形塑了我對建築的情感。理查．哈利伯頓（Richard Halliburton）的《驚奇之書》（A Book of Marvels, 1937）雖然主題不是建築，但本書歌頌某個地方的力量，對一個在一九五○年代長大的男孩來說，已經是所能讀到最真摯且最熱情的一本書。另外兩本則是後來收到的禮物。愛琳．沙里寧所編纂的《艾羅．沙里寧論其作品》（Eero Saarinen on His Work, 1962），以及約翰．彼得（John Peter）所編的《現代建築大師》（Masters of Modern Architecture, 1958），這兩本大部頭著作讓我認識了很多建築師。而我日後也一一與他們的作品相會。（現在這個世界已經有太多專著，建築師似乎只要有三件作品，就可以成書。然而，很少有書能像沙里寧這本一樣受到尊敬，出版品質也很精緻。至於彼得那一本，現在已有數十冊類似的大部頭當代建築全書，大部分都寫得更好，而且資訊也更新。）崔斯坦．愛德華茲（Trystan Edwards）的《建築的好壞禮儀》（Good and Bad Manners in Architecture, 1924）其實是我在耶魯的史特林紀念圖書館（Sterling Memorial Library）瀏覽群書時意外看到的。（現在圖書館常採閉架式，甚至根本就用電子書，

還能有多少機會以這種方式發現書籍？愛德華茲在書中把建築和禮儀相比，我覺得十分可愛，甚至可貴，於是我開始思考都市主義究竟是什麼意思。另外，我也剛好看到羅素·史特吉斯（Russell Sturgis）的《如何評斷建築》（How to Judge Architecture, 1903）。這可能是第一本以一般大眾為讀者的建築入門書，除了告訴讀者如何欣賞建築之外，也讓讀者培養出自己的看法。還有兩本無比傑出的著作深切影響了我對事物的觀點。從第一次讀到之後，我就不時參考翻閱，那是約翰·夏默生爵士（Sir John Summerson）的評論精選《天堂與其他建築評論》（Heavenly Mansions and Other Essays on Architecture, 1949），以及文生·史考利（Vincent Scully）的《美國建築和城市主義》（American Architecture and Urbanism, 1969）。這兩位非常不同的建築史學家寫出兩部非常不同的著作，但兩人再次證明，硬邦邦的歷史，在生花妙筆之下還是能讀來親切。兩本書同樣擲地有聲，提醒我們在觀看建築時，不該把建築放入美學的真空中。史考利選有一本《現代建築與其他評論》（Modern Architecture and Other Essays, 2003），是關於批判、關於歷史的重要概述、閱讀此書就像穿越一座不朽的拱門進入史考利的職涯。他不斷改變的關懷，及從未改變的熱情。夏默生爵士的《不浪漫的城堡》（The Unromantic Castle, 1990）也毫不遜色，再次證明他定可躋身最偉大建築評論家之列。他另外還有一本書，其實就是一篇雜文、篇幅不長十分重要的《古典建築語言》（The Classical Language of Architecture, 1966）。

另外還有幾本書我也常常翻閱，包括傑佛瑞·史考特（Geoffrey Scott）的《人文主義建築：品味史研究》（The Architecture of Humanism: A Study in the History of Taste, 1924）、魯道夫·安海姆（Rudolf Arnheim）的《建築形式動力學》（The Dynamics of Architectural Form, 1977）、魯道夫·維特考爾（Rudolph Wittkower）的《建築法則》（Architectural Principles, 1965）、加斯東·巴修拉（Gaston Bachelard）的《空間詩學》（The Poetics of Space, 1964）、卡斯騰·哈里斯（Karsten Harries）的《建築的倫理功能》（The Ethical Function of Architecture, 1997）以及最近由彼得·朱克斯（Peter Jukes）所寫的《街道嘶吼：現代城市遊歷》（A Shout in the Street: An Excursion into the Modern City）。該書幾乎是對城市的沉思錄，除了是敘事佳句集，也是一本絕妙的名言佳句集。我並不是說這些作品一脈相承，也只是這些書都引起了我的共鳴。類似的書籍還有羅伯特·范裘利（Robert Venturi）、丹尼斯·史考特·布朗（Denise Scott Brown）和史蒂芬·伊贊諾（Steven Izenour）合著的《向拉斯維加斯學習》（Learning from Las Vegas, 1972），以及傑克森（J. B. Jackson）的著作選篇，分別見於《眼前景觀：凝視美國》（Landscape in Sight: Looking at America, 1997）、《地方感、時間感》（Sense of Place, a Sense of Time, 1994）、《發現庶民景觀》（Discovering the Vernacular Landscape, 1984）。還有三本名著，也讓我看建築的時候有了新的觀點。霍華德·戴維斯（Howard Davis）的《建築文化》（The Culture of Building）提到，建築的形式多半來自建築師、工匠、出資者、承包商、政府官員、銀行家、規劃者的互動，這也就建立起史上大多數社會都有的建築「文化」。傑出學者肯尼思·弗蘭普頓（Kenneth Frampton）著有《構造文化研究：十九及二十世紀建築的結構詩學》（Studies in Tectonic Culture: The Poetics of Construction in Nineteenth and

Twentieth Century Architecture, 1995），弗蘭普頓以理論研究聞名，但他在書中分析的是實際的建築形式，而非抽象的概念。亞歷山大・加文（Alexander Garvin）的《美國城市的成功與失敗》（The American City: What Works, What Doesn't, 2nd ed, 2002），分析都市規劃和都市設計，條理格外清楚，將美學、政治、財務、歷史、文化因素都納入考慮。

至於一般的歷史參考書目，尼可拉斯・佩夫斯納爵士（Sir Nikolaus Pevsner）的《歐洲建築概述》（An Outline of European Architecture, 7th ed. 1963）至今仍難有人匹敵，可惜只寫到二十世紀中葉。另外還有《鵜鶘藝術史》（Pelican History of Art）系列中的兩冊，分別是約翰・夏默生（John Summerson）的《不列顛建築》（The Architecture of Britain），以及亨利・羅素・希區考克（Henry-Russell Hitchcock）的《建築：十九和二十世紀》（Architecture: Nineteenth and Twentieth Centuries, 4th ed, 1977）。

至於佩夫斯納的《現代設計先驅：從威廉・莫里斯到格羅佩斯》（Pioneers of Modern Design: From William Morris to Walter Gropius, rev. ed. 1964），雖然著眼範圍很小，但講到歐洲現代主義的起源，仍是無懈可擊的著作。雷納・班漢（Reyner Banham）的《第一機械時代的理論與設計》（Theory and Design in the First Machine Age, 1967）則較為宏觀。約迪（William H. Jordy）和威廉・皮爾遜二世（William H. Pierson Jr.）四冊的《美國建築及其建築師》（American Buildings and Their Architects, 1970-86）綜觀歷史，而藍德・羅思（Leland Roth）單冊的《美國建築：歷史介紹》（American Architecture: A History, 2001）也毫不遜色。基德・史密斯（G. E. Kidder Smith）的《美

國建築資料：十世紀至今的五百座著名建築》（Source Book of American Architecture: 500 Notable Buildings from the 10th Century to the Present, 1996）則是美國建築的大全集，編排方式類似百科全書。喬納森・格蘭西（Jonathan Glancey）在近日也有類似著作，即《二十世紀建築：塑造本世紀的結構》（20th C Architecture: The Structures That Shaped the Century, 1998），但收錄的是一段時間內的建築，世界各地盡收其中，而不限於單一地點。如果想從巨石陣、金字塔、普魏布勒印第安人建築開始認識建築史，則可以參考馬文・特拉亨伯格（Marvin Trachtenberg）和伊莎貝爾・海曼（Isabelle Hyman）的《建築：從史前到後現代主義》（Architecture: From Prehistory to Post-Modernism, 2nd ed, 2002），以及史羅・考斯多夫（Spiro Kostof）的《背景和儀式之建築史》（A History of Architecture: Settings and Rituals, 2nd ed, 1995）。另外，還有大衛・沃特金斯（David Watkin）的《西方建築史》（A History of Western Architecture, 4th ed, 2005）與佩夫斯納的《歐洲建築概述》相比，雖然兩者範疇相似，但沃特金斯更偏好歷史復興，對正統現代主義較多批判，時間離我們更近。

這本書的目的，是要補充過往的基本參考書目，而不是複製。另外，建築詞典也相當有用，約翰・弗萊明（John Fleming）、修・歐納（Hugh Honour）和尼可拉斯・佩夫斯納的《企鵝建築詞典》（The Penguin Dictionary of Architecture, 5th ed, 1999）至今仍是最佳傑作。西里爾・哈里斯（Cyril M. Harris）的《歷史建築資料》（Historic Architecture Sourcebook, 1977）和《建築和結構詞典》（Dictionary of Architecture and Construction, 4th

ed., 2006）包含更廣，也相當優秀。至於建築風格的介紹，相關書籍極多，我個人最愛的一本是卡羅‧戴維森‧卡果（Carol Davidson Cragoe）的《如何閱讀建築：建築風格速成班》（How to Read Buildings: A Crash Course in Architectural Styles, 2008），這本書也可以當作涵蓋更廣的建築字典。一些關於結構和技術的問題，拙作並未談到細節，可以參考愛德華‧艾倫（Edward Allen）的《建築之道：建築的自然秩序》（How Buildings Work: The Natural Order of Architecture, 3rd ed., 2005），以及馬里奧‧薩瓦多里（Mario Salvadori）的《建築生與滅：建築物如何站起來》（Why Buildings Stand Up: The Strength of Architecture, 1980。還有一類，似乎與本書並不直接相關，但我寫到紐約建築時常常參照，其中很多成了本書的資料來源，這包括：雷姆‧庫哈斯（Rem Koolhaas）的《顛狂的紐約》（Delirious New York: A Retroactive Manifesto for Manhattan, 1994）；詹姆斯‧桑德斯（James Sanders）的《賽璐璐天際線：紐約和電影》（Celluloid Skyline: New York and the Movies, 2001）；納森‧席維爾（Nathan Silver）的《失落的紐約》（Lost New York, 1967）；另外還有一系列著作彙編，由羅伯特‧史登（Robert A. M. Stern）編著，作者包括他本人與大衛‧費許曼（David Fishman）、約翰‧馬森格爾（John Massengale）及雅各‧提羅夫（Jacob Tilove），包括《紐約一八八○》、《紐約一九○○》、《紐約一九三○》、《紐約一九六○》，以及《紐約二○○○》（New York 1880, New York 1900, New York 1930, New York 1960, New York 2000, 1999–2006），每一本都可以讓我悠遊許久。

還有一些比較個人經驗的書籍，和本書一樣，都致力於幫助讀者了解建築，包括：詹姆斯‧歐高曼（James F. O'Gorman）的《建築ABC》（ABC of Architecture, 1998），內容基礎、但筆鋒犀利，條理分明；史坦利‧亞伯克隆比（Stanley Abercrombie）的《建築之為藝術》（Architecture as Art, 1986）則是更深入地介紹和思考美學；維托爾德‧黎辛斯基（Witold Rybczynski）的《建築外觀》（The Look of Architecture, 2001）則是討論建築整體吸引力的對話，引人入勝。菲利普‧艾薩克森（Philip M. Isaacson）的《圓形建築、方形建築，還有像魚一樣扭動的建築》（Round Buildings, Square Buildings, and Buildings That Wiggle Like a Fish, 1988），是一本向兒童介紹建築的書，但文筆優美、構思巧妙，適合作為大眾基礎讀物。西薩‧派利（Cesar Pelli）的《給青年建築師的觀察》（Observations for Young Architects, 1999）書名不太恰當，內容也並不輕鬆，但文章充實淵博，適合作為入門讀物。平面設計師邁克爾‧別拉特（Michael Bierut）的《七十九篇設計隨筆》（Seventy-Nine Short Essays on Design, 2007）嚴格說來並不是建築著作，而是對一般設計的一系列評論，作者才華洋溢且語帶詼諧。還有兩本年代稍久的著作，也可以順道一提：喬治‧尼爾遜（George Nelson）的《觀看之道：神未創造的世界中的視覺探險》（How to See: Visual Adventures in a World God Never Made, 1977），這位偉大的設計師相當直截了當地告訴我們什麼是好的、什麼是不好的。此外還有威廉‧維納‧考迪爾（William Wayne Caudill）、保羅‧肯農（Paul Kennon）、威廉‧麥瑞威則‧潘那（William Merriweather Peña）合著的《建築與你：如何體驗與享受建築》（Architecture and You: How to Experience and

Enjoy Buildings, 1978），這些建築師作者或許以為自己沒用太多建築術語，但其實用的還不少。說到建築師的著作，查爾斯·摩爾（Charles Moore）和杜林·林頓（Donlyn Lyndon）的《透視空間奧祕》（*Chambers for a Memory Palace*, 1994：繁體中文版由創興出版社出版）以書信往返的形式深入省思各種建築作品，想像力、吸引力都遠勝於前一本：摩爾在此大顯長才，說服了讀者跟他一起分享對古怪作品的愛。不久之前，哲學家艾倫·狄波頓（Alain de Botton）出版了《幸福建築》（*The Architecture of Happiness*, 2006：繁體中文版由先覺出版出版），以優美的文字和豐富的常識探究建築之美，以及這如何讓我們感到滿足。在各種與切身經驗相關的建築書籍當中，這本書就像一股暖流。而這類書籍（至少在我們這個時代），可說是由史汀·艾勒·拉斯穆生（Steen Eiler Rasmussen）的《體驗建築》（*Experiencing Architecture*, 1959：繁體中文版由台隆書店出版）揭幕。這本書早在半世紀前便已出版，就算稱不上是世上最生動活潑的著作，至少仍能以其廣度、推理和清晰而令人愛不釋手。

謝辭 Acknowledgments

這本書可以追溯到很久以前，當時蘭登書屋的主編Jason Epstein建議，應該要有一本關於建築的書，就像艾倫‧柯普蘭（Aaron Copland）的《怎樣欣賞音樂》（What to Listen for in Music）一樣，既不是音樂史，也不是音樂理論簡介，而是要解釋體驗音樂的本質。柯普蘭預設的讀者都變成專業人士，而是要讓讀者雖然受這門藝術吸引，卻不理解為什麼，但讀了這本書以後會覺得覺得自己離藝術又近了一些。

我對這項挑戰非常興奮，於是接下這份工作。但在本書成書之前，就不斷有其他出書計畫插入，因此我要特別感謝耶魯大學出版社的John Donatich，在我中斷許久之後建議我重拾這項計畫，終於為耶魯大學出版社寫成《建築為何重要》。但我也還記得最早是Jason提出這項建議、塑出最早的雛型，並處理了前幾章的初稿。

等到這本書轉到耶魯大學出版社，我就碰上作家夢想中的完美編輯──Ileene Smith。她既能投入原來的想法，又有自己的觀點，能看到這本書該如何調整，才能融入耶大出版社的書系。除此之外，和她的合作也十分愉快。另外，還要感謝耶大出版社的手稿編輯Laura Jones Dooley，以及Alex Larson。書中許多照片來自收藏豐富的ESTO建築照片檔案庫，要感謝管理者Erica Stoller大方授權本書使用。另外也要感謝Julius Shulman拍下加州現代主義的大方代表相片。還要感謝傑出的圖片研究者Natalie Matuschovsky、她

目光銳利，還能完美兼顧效率，在時間壓力之下，仍能氣定神閒完成工作。要是沒有她鼎力相助，本書連一張圖片都無法收錄。還有我的經紀人Amanda Urban，她從一開始就參與這個計畫，本書多虧有她協助，才能順利成書出版。

如我在引言中所說，這本書的目的，「就是要討論當我們面對建築時，如何抓住建築帶給我們的感受，看看建築如何感動我們，如何增進我們的智識……我希望這本書能傳達出一項最重要的訊息，那就是鼓勵大家去看，並慢慢學會相信自己的眼睛。」在許多方面，我最要感謝的，就是那些幫助我看到、讓我相信自己眼睛的人，不論是我喜歡、不喜歡，甚至只是匆匆一瞥的建築，我似乎都該列出建築師的名字，只是這輩子都在看建築、讀建築、想建築、談建築，本書提到的這樣的名單真令人不知該從何開始，或該在哪裡結束。我是建築只是一小部分。身為建築評論家、生活中的樂趣之一就是幾乎處處都有題材。但我還是要特別提一些人，我們可能曾經合作，或曾一起談論建築，他們對於我的所見所感貢獻良多，包括：Kent Barwick、Laurie Beckleman、Robert Bookman、Richard Brettell、Denise Scott Brown、Adele Chatfield-Taylor、David Childs、Jack Davis、David Dunlap、Charles Gwathney、Alexander Garvin、Frank Gehry、Allan Greenberg、Charles Gwathney、Christopher Hawthorne、Patrick Hickox、Ada Louise Huxtable、

我曾在一本書的致謝辭中感謝我的妻子Susan、我的兒子Adam，感謝兩人送我「最珍貴的禮物——不耐煩」。至於這本書，醞釀期已經長到不能再用「不耐煩」一詞，但我知道，我的家人再次陪在我身邊，支持我的工作，支持我重拾這項寫作計畫。計畫剛開始的時候，我的三個兒子有兩個都還是小孩，但現在都已成人。Susan知道，如果我沒拾並完成此書，心裡絕對不會踏實。她也一如既往，是我目光犀利的重要讀者。她和三個兒子給我一個家應有的一切：愛，還有許多溫柔的鼓勵。他們是我最看重的評論者，也是我最親愛的朋友。

Philip Johnson、Richard Kahan、Charles Kaiser、Blair Kamin、Kent Kleinman、Eden Ross Lipson、Michael Lykoudis、Richard Meier、Charles Moore、Nicolai Ouroussoff、Renzo Piano、Steven Rattner、Steven Robinson、Clifford Ross、David Schwarz、Paul Segal、Michael Sorkin、Robert A. M. Stern、Stanley Tigerman、Robert Venturi、Steven Weisman，以及Leonard Zax。

我也要深深感謝《紐約客》的編輯David Remnick。他在過去十年間讓我有機會為雜誌貢獻心力，不斷磨利我對建築的評論眼光。在新聞業界，能有這樣一個像家的地方，真是無上享受。我在過去幾年也很榮幸，在我還力有未逮的時候，就能在紐約的帕森設計學院任教並擔任院長。我在建築研究所的同事有Stella Betts、Eric Bunge、Reid Freeman、David Leven、Astrid Lipka、Mark Rakatansky、Henry Smith-Miller，以及Peter Wheelwright。他們和學生讓我進一步清看建築從理念到最後成形的過程有多麼複雜而精緻。

但對我影響最大的人（不論在學術或其他方面），非文生・史考利（Vincent Scully）莫屬。對我來說，他已經遠遠不止是建築史教授。他傳授給我的，不僅是建築，還包括建築和其他文化各層面的本質關係，以及建築與語言文字之間的深遠連結。我們相交已逾四十載，在我還是學生的時候，他就啟發了我，讓我把對建築的熱愛轉成一生的志業，是他讓我知道，人生若不能追逐熱情，就沒有意義。

圖片提供致謝 Illustration Credits

p.29©達志影像; p.32 ©Renato Rebeiro; p.33 © MiklósMár; p. 36 ©Library of Congress, Prints and Photographs Division, LC-DIG-highsm-15571; p.37 ©Dan Addison; p.41 ©Arkansas ShutterBug / Flickr; p.65 © Nelson Minar / Flickr; p.68 ©Edward Anastas; p.73 ©Wayne Andrews / Esto; p.77©達志影像; p. 86 ©達志影像; p.97 ©cm195902 / Flickr; p.101 ©Ezra Stoller / Esto; p.103 ©Ezra Stoller / Esto; p.105 ©Gorchev&Gorchev; p. 109 ©Library of Congress, Prints and Photographs Division, LC-DIG-ggbain-10183; p.112 ©claytron / Flickr; p.113 ©Steve Arthur; p.115 ©達志影像; p.117 ©Jeff Goldberg / Esto; p.123 ©達志影像; p.125 ©Wayne Andrews / Esto; p.129 ©Wayne Andrews / Esto; p.133 ©Groume / Flickr; p.141©Biker Jun / Flickr; p.145 ©Ezra Stoller / Esto; p.146 ©Ezra Stoller / Esto; p.148 ©Alex E. Proimos / Flickr; p.149 ©waitscm / Flickr; p.152 ©Ezra Stoller / Esto; p.153 ©Nadia Shira Cohen; p.156 ©Nadia Shira Cohen; p.160 © Eric Kilby/ Flickr; p. 167 © Tim Griffith / Esto; p.188 ©Whitney Museum of American Art; p.190 ©Getty Research Institute; p.192 ©Kenny Bell, MGM/Photofest; p.194 ©Jack Woods/Warner Bros. Pictures/Photofest; p.212 ©David Sundberg / Esto; p.216 © p2cl / Flickr; p.217 ©Peter Aaron / OTTO; p.221 ©Wolfgang Hoyt / Esto; p.225 © 達志影像; p.228 ©建築博覽; p.236 ©Library of Congress, Prints and Photographs Division, HABS NY,31-NEYO,78—8; p.237 © David Sundberg / Esto; p.241 ©Library of Congress, Prints and Photographs Division, LC-USZ62-98708; p.243 © Wayne Andrews / Esto; p.249 © Peter Mauss / Esto; p.254 ©rucativava/ Pedro Varela/ Flickr; p.256 ©Library of Congress, Prints and Photographs Division, LC-G612-T01-18250; p.260 © Wayne Andrews / Esto; p.265 © FMGB Guggenheim Bilbao Museoa, 2012 Photo: Erika ede. All rights reserved. Total or partial reproduction is prohibited

國家圖書館出版品預行編目資料

建築為何重要 / 保羅.高柏格(Paul Goldberger)著 ; 林俊宏譯. -- 二版. -- 新北市 : 大家, 遠足文化, 2019.11
　面 ;　公分. -- (Art ; 13)
譯自 : Why architecture matters
ISBN 978-957-9542-84-5(平裝)

1.建築藝術 2.藝術社會學

920.1　　　　　　　　　　　　　　　　　　　　　　　　　　　108017390

建築為何重要

作者・保羅・高柏格（Paul Goldberger）｜譯者・林俊宏｜書籍設計・林宜賢｜行銷企劃・陳詩韻｜總編輯・賴淑玲｜社長・郭重興｜發行人兼出版總監・曾大福｜出版者・大家出版／遠足文化事業股份有限公司｜發行・遠足文化事業股份有限公司　231 新北市新店區民權路108-2號9樓｜電話：(02)2218-1417　傳真：(02)8667-1851　劃撥帳號：19504465　戶名：遠足文化事業股份有限公司｜法律顧問・華洋國際專利商標事務所　蘇文生律師｜初版・2012年12月｜二版一刷・2019年11月｜定價・480元｜有著作權・侵犯必究｜本書如有缺頁、破損、裝訂錯誤，請寄回更換｜本書僅代表作者言論，不代表本公司／出版集團之立場與意見